KB117462

오월의 미학·1

뜨거운 가슴이 여는 새벽

한국 리얼리즘 미술 30인

오월의 미학·1

뜨거운 가슴이 여는 새벽

장경화 지음

21세기북스

 오늘도 어둡고 습기 찬 작업실을 고통스럽게 지키면서 새로운 세계를

발견하고 만들어가기 위해 자신의 예술적 삶을 걸고 붓을 잡고 있을 이 땅의 모든 민중

미술가에게 이 책을 바친다.

'뜨거운 가슴이 여는 새벽'을 발간하면서

지난 1980년 5월, 필자는 정치와 사회적 상황에 관심이 없었던 평범한 대학생이었다. 금남로 아스팔트에는 피 흘리는 젊은 사람들과 군인들이 뒤섞여 쫓고 쫓기는 상황 속에 어느 고마운 택시기사는 '젊은 청년이 택시에 있으면 정차시켜서 폭력과 체포해간다. 그러니 트렁크에 타라' 그래서 몸을 숨기고 귀가를 했어야만 했던 기억이 생생하다. 이렇게 광주는 많은 사람들이 죽고 행방불명이 되어 가족과 친구를 찾는 아우성과 병원에서는 수혈을 독려하는 스피커의 방송은 연일 이어졌다. 이후 10일간 광주는 군인도 경찰도 없는 자유롭고 평화로운 대동세상이 되었고 얼마가지 않아 새벽 총성과 함께 '우리의 희생을 잊지 말아 달라'는 어느 여성의 절규에 어금니를 물고 눈물로 어두움

을 거두었다. 그리고 32년이 지난 오늘, 광주는 무겁고 칙칙한 긴 터널에 갇혀있다.

이렇게 필자가 목도한 5·18은 큰 충격적 사건으로 시간이 가면서 잊혀 질 것이라는 막연한 기대에 부흥하지 못하고 점차 더욱 선명해져 평생 지울 수 없어 아마도 무덤까지 가지고 가야할 것 같다. 이러한 기억은 매년 5월이 되면 새로운 역사와 시대정신으로 무장하는 계기가 되었고 80년 5월에 광주에서 돌아가신 분들에 대한 부채의식이 마음 한구석에 자리 잡게 되고 점차 커져만 간다.

지난 2010년은 국치 100년, 6·25동란 60년과 함께 '광주민주화운동' 30주년이었다. 우리 역사에 기록된 과거 기억과 정신의 되새김질을 넘어 사회·문화적 승화와 함께 이제는 새로운 가치로의 발전을 위한 연구가 필요한 시점이라고 본다. 그래서 지난 1988년 부끄러운 학위논문(석사)으로 "한국 리얼리즘(Realism) 미술의 양상"이라는 한국 민중미술 운동에 관한 연구를 하게 되었다. 그리고 지금도 간혹 5·18 국립묘지를 방문하여 먼저 가신 5월 망자들을 둘러보는지도 모른다. 아마도 이 시대 광주사람으로 짊어져야 할 숙명이라고 생각해본다.

이번 '오월의 미학'은 우리의 역사 속에 남겨진 민중미술, 태동 당시 선봉에 섰던 진보적 미술인들을 중심으로 활발하게 활동하고 있는 '민중미술 30인'을 정리하였다. 아쉬움은 30인 선정 과정에 누락된 작가가 많이 남아있음을 부정할 수 없다. 특히 인터뷰 일정이 서로 맞지 않

아 취재를 못했던 아쉬움이 크다.

그리고 인터뷰 작가 30인에 대한 다양한 '5월 광주'의 미학적 원형으로 분석을 위한 노력하였지만 필자의 바쁜 미술관 업무와 인문학적 학식부족으로 아쉽고 미흡한 점도 고백하지 않을 수 없다. 어찌되었든 남겨진 과제는 누락된 작가들에 대한 후속적인 연구가 계속되어야 한다는 점이다.

'오월의 미학' 민중미술가 30인의 미학적 완성도가 높든 부족하든 그들 모두는 일제강점기의 독립군 심정으로 이 땅의 민주화를 위해 자신의 삶을 걸고 싸워왔던 '민주투사'요 '민주전사'라는 점이다. 그리고 그들은 오늘도 어둡고 습기 찬 작업실을 고통스럽게 지키면서 새로운 미학적 세계를 발견하고 만들어가기 위해서 붓을 세우고 있을 것이다. 바쁜 창작활동에도 불구하고 필자를 반갑게 맞이하여 취재에 많은 도움을 주어 이 책으로 대신하여 감사드린다.

마지막으로 필자의 졸고는 1980년 5월, 먼저 간 자들에 대한 부채의식과 광주시립미술관의 학예연구관으로 지역문화와 미술연구의 공적 책무로 출발되었음을 확인하고자 한다. 그리고 2010년 이번 책의 초고를 위해 '광주매일신문사'에 지면을 흔쾌히 허락하여 주신 '서영진 사장님'을 비롯한 임직원 여러분과 '오월의 미학' 단행본으로 출판하여준 '북이십일' '김영곤 사장님'과 임직원 여러분께 감사드린다.

'5·18광주민주화운동'에 먼저 가신 분들의 영전에 이 책을 바친다.

2012년 3월

장 경 화

민중미술의 출범과 가치

예술은 어느 시대에도 3가지 유형으로 존재하여 왔었다. 하나는 마치 누에가 뽕잎 속에 안주해 있듯이 예술을 위한 예술지상주의 순수예술 이요, 다른 하나는 시대와 역사 앞에 예술을 무기로 투쟁하며 정당성 을 외치는 참여예술이요, 마지막으로는 이것도 저것도 아닌 낭만주의 식의 퇴폐주의 예술이 그것이다.

　그 어떠한 유형의 예술도 역사 앞에서는 당대의 문화와 정서를 함축 하고 있는 시대의 증언자로 모두 소중한 가치를 지니는 것이지만 우선 전제되어야 하는 것은 예술의 양식과 내용에 있어 역사와 시대 앞에 얼 만큼 보편성과 진정성을 가지고 있는가 하는 것이다.

민중미술의 출범과 6월 항쟁

한국민중미술은 1979년은 군사정권의 서슬이 퍼런 현실 속에 사회와 역사 앞에 정의를 믿고 더 나은 삶과 미래를 위해 미술이라는 예술 장르를 도구로 삼아 자신의 작업실에서 뛰쳐나와 발언을 높이면서 투쟁을 시작하였다. 당시 젊은 진보적 미술인들은 두 가지의 방향성을 갖고 활동을 했고 볼 수 있다.

하나는 사회 운동권의 조직과 함께 참여하여 이념적 무장과 함께 민중미술운동의 기틀을 확고히 했다는 것이다. 광주의 첫 진보적 젊은 미술인(홍성담)은 1977년부터 진보적 사회단체에 가입하여 운동권의 활동을 강화해 나간다. 민중미술가로 사회운동에 직접 참여하고자 했던 의도는 시민에게 의식교육과일 이념 전달을 위한 수단으로 가장 효과적인 갓이 시각매체였기 때문일 것이다. 이후 광주에서는 홍성담을 중심으로 하는 '광주자유미술인협회(이하 광자협)'가 1980년 5월 광주민주화운동 시, 선전대 요원으로 현장미술을 주도하게 된다.

다른 하나는 당시 서구미학의 무비판적 수입과 추종의 미술계에 대한 비판과 민족미술 양식의 대안으로 담론을 형성하는 활동이다. 특히 유행처럼 퍼져가던 모더니즘의 서구 미술양식에 대응하여 우리 미술의 주체성확보를 위한 민족적 미학을 앞세운 집단적 유형으로 미술운동 이념의 본질과 구조에 대한 확산을 하자는 것이었다. 이러한 움직임은 당시 민중미술 운동을 하고자 하는 진보적 미술인 모두에게 해당된다고 봐야 할 것이다.

'토말' 미술패(홍성민, 박광수, 김상선)_민중의 싸움-이 풍진 세상을 만났으니_
7000×174㎝_실크종이에 아크릴_1983

앞서 밝혔듯이 2가지의 입장과 태도로 의지를 모은 진보적 미술인
들로부터 1979년 광주에서는 '광자협'이, 서울에서는 '현실과 발언(이하
현발)'이 동시에 결성되었다. 이후 '토말미술패(1982년)', '임술년(1982년)',
'두렁(1983년)', '일과 놀이(1984) 등등이 들불처럼 전국으로 확산되어 결
성, 활동하였고 각 대학의 지하미술패들이 조직화되었다.

광주에서는 1980년 '광주민주화운동'을 기점으로 어느 지역보다도
활발한 민중미술운동이 있었다. 1986년 '광주시각매체연구소'와 '광주
목판화연구회'가 각각 결성되면서 이 두 단체는 다시 1989년 '광주전남
미술인공동체(이하 광미공)'와 결집되어 '민중·민족미술전국연합'이 조
직되면서 활발한 활동을 하였다.

한국 민중미술운동은 사회진보단체와 함께 민주화 투쟁과 '5·18 광

주민주화운동'의 진상규명을 위한 선봉에 서서 희생과 헌신을 하게 되었고 그 결실로 1987년 6월 '6·10항쟁'은 결국 대통령 직선을 위한 개헌을 이끌어내게 되었다. 그리고 10년 뒤, 1997년 광주민주화운동은 5월 18일을 국가기념일로 선포하기에 이르렀다. 이렇게 우리나라의 민주화와 사회정의 실현을 위한 민중미술운동은 1차적으로 '6·10항쟁'을 기점으로 성과를 이룩하는 상징적 기점이 되었다.

이러한 기점을 중심으로 한국 민중미술 어제와 오늘의 발자취를 읽어가고자 하며, 특히 대중에게 오랜 시간 동안 시각적으로 거칠고 투쟁적이었던 민중미술이 시대와 역사 앞에서 어떻게 대응하여 왔으며, 미술사적으로는 어떻게 정리하고 자본주의와 어떠한 입장을 취해왔는지 그리고 현재 어떠한 자취를 남기고 있는가에 대한 재평가가 있어야 할 시점이다.

민중미술은 진정한 현대미술인가?

그동안 우리 민중은 고난의 역사를 통해 어떻게 살았고 무엇을 꿈꾸었는지를 문화적으로 점검하기 위해 리얼리즘 미술을 통해 우리 시대의 미학을 점검하고자 한다.

1980년대 이후 현재까지 30년 동안 리얼리즘 미술은 시대적 상황과 더불어 자생적으로 발생한 진정성 있는 한국의 현대미술이라고 생각한다. 특히 90년대 중반 이후 서구 예술담론인 '포스트모던' 사조가 수입되면서 민중미술은 다양한 양식과 미학어법으로 확산해 나갔다. 그러

오윤_애비_36×35cm_종이에 목판_1981

한 과정 속에서도 민중미술은 형식미학의 모더니즘 비판, 자연주의 미
술에 대한 비판, 유신독재와 광주학살로 정권을 잡은 부당함에 대한 저
항으로 우리나라만의 독창적인 새로운 현대미술을 창조한 것이다.

이러한 민중미술을 '5월 광주'라는 출발점에서 다시 시대의 미학적
관점을 올곧게 바로잡아야 한다. 5월은 민중미술을 분석하는 데 있어
정신적 고향으로 이념적 근원이 되기 때문이며, 나아가 한국현대사를
읽어가는 중요한 키워드가 되기 때문이다.

필자가 미술에 입문 이후, 80년대를 관통해오면서 한국현대미술사
에 의문이 생기기 시작하였다. '우리나라에 진정한 의미의 현대미술이
있었던가?', '있다면 과연 어떤 것이 한국현대미술로 자랑할 수 있을 것
인가?'였다. 어찌 보자면 '우리나라 현대미술은 일제로부터 해방이 되

면서 서구 형식미학을 무작정 차용하고 트렌드를 카피하는 역사가 아니었던가?'에 대한 스스로의 물음에 자유로운 답변을 내놓기가 매우 어려움을 확인하면서 그동안 연구해온 한국현대미술사에 대한 혼돈스러움은 상당 기간 동안 이어지게 되었다.

이제 와서 우리나라가 우리의 미학을 바로 세우지 못하고 서구의 형식미학을 차용하고 카피하였던 과거를 어떻게 탓할 것이며, 누구에게 책임을 물을 것인가? 이제라도 당당하게 우리의 미학적 원형과 아우라(aura)를 찾아 바로 세워야 할 것이다. 이러한 일은 의식 있는 젊은 미술학자들의 몫으로 남겨지기를 바란다.

민정기_한씨 연대기- 5_29×38.5cm_동판_1984

이러한 연장선에서 필자는 우리나라의 다양한 현대미술 중 1980년
대 이후 풍미했던 한국 민중미술, 즉 리얼리즘 미술은 시대적 상황과
더불어 자생적으로 발생한 진정한 의미의 한국현대미술이라고 보는 것
이다. 민중미술은 이 땅에 왜곡된 채 이식된 모더니즘에 대한 비판, 그
리고 순수라는 이름으로 화단정치에 여념이 없었던 자연주의 미술에
대한 비판부터 새로운 구상화 세계를 만들었고 억압적인 유신독재와
광주학살로 정권을 잡은 신군부의 부당한 권력에 대한 저항으로부터
우리나라만이 독창적인 새로운 현대미술을 창조하였다. '민중미술 30
인' 취재를 위한 인터뷰와 작품연구를 통하여 그들이 이룩한 자생적인
이 땅의 현대미술에 대해 한없는 자부심을 느낀다.

문화적 원형의 회복과 '광주미학'

민중미술은 구습이든 전통이든 관습이든 정치적인 현실의 억압이든
그것과 저항하고 대결하는 현장에서 예술창조의 존재 이유가 있다.
그리고 그것이 비록 화면 안에서의 혁명이든 화면 밖의 혁명이든 모
두 혁명정신의 소산인 것이다. 또한 민중미술가들은 역사 앞에 당당
함을 보장받기 위해 시대를 온몸으로 맞서면서 겪는 불안과 좌절, 감
격과 환희, 분노와 열정, 그런 것들로 삶과 죽음을 넘나드는 외로움과
고통으로 싸워온 예술적 투혼이자 문화적 자취인 것이다.

'5월 광주'는 한반도의 80~90년대를 뜨거운 현장을 만들어 주었고,
광주에서 시작된 함성은 전국의 거리와 노동현장으로 확산되어 나갔

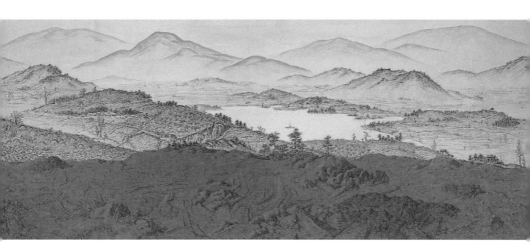

임옥상_땅_350×135cm_캔버스에 유채_1981

다. 이러한 연장선에서 리얼리즘 미술 즉, 민중미술도 역시 운동현장
과 전시장에서 정치적 구호에서 노동구호로 바뀌어 확산해 간 것이다.
이렇듯이 민중미술은 '5월 광주'의 역사적 자극으로부터 크게 확산해
나갔다고 보는 것이다. 80년대 민중미술의 목표도 광주 학살에 대한
진상규명과 책임자 처단이 하나의 슬로건이었다.

　이러한 민중미술이 이제 광주에서 다시 수집·정리되어야 할 이유가
여기에 있다고 본다. 다름 아닌 '아시아문화도시'로의 명분 외에도 30
년 전의 '5월'이라는 출발점에서 다시 민중미술과 함께 광주의 정신적,
미학적 관점을 올곧게 해야 하기 때문이다. 그래서 필자는 민중미술
30인의 작품을 분석함에 있어 광주정신을 바탕으로 미학적 근거들을
설정하고 분석하였다. 민중미술은 어쨌든 광주 5월이 가져다준 정신적
문화적 자산으로 광주의 미학적 원형을 찾아가야 하기 때문이다.

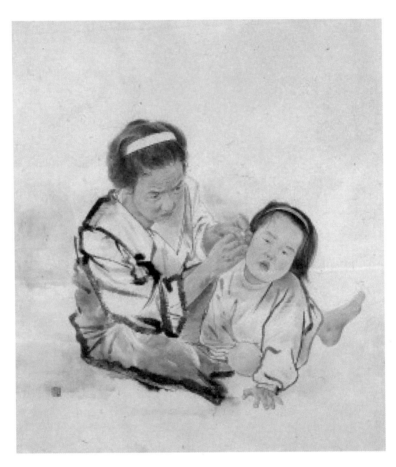

김호석_어때 시원하지!_95×108cm_수묵채색_1993

이렇게 함으로써 광주는 '광주비엔날레'와 '아시아문화전당'과는 별도로 또 하나의 문화적 컨텐츠와 민중미술이라는 시장을 창조하고 선점은 물론 세계의 모든 민족·국가와 문화를 교류함에 있어서도 그들의 문화를 광주적 미학의 창으로 분석하고 광주문화로 재생산 할 수 있기 때문일 것이다. 여기에서 '광주'라는 지형학적, 이념적, 정치적 개념에 매몰되는 국수적 시각이 아닌 글로벌 보편적 시각 속에 광주의 가치를 미학으로 담아내고자 하는 것이다.

광주는 지난 세월 역사적 닻을 올렸다. 이것은 광주만의 문제가 아니라 한반도 전체의 문제로 의식을 새롭게 하는 소중한 일이며, 이를 예술적·문화적으로 담아내는 '광주미학'의 큰 틀을 구축하고자 한다.

민중미술의 가치와 '평화·인권미술관'

32년이 지난 우리나라에서 민중미술의 불씨가 꺼지지 않고 이념과 유형을 달리하면서 전개되고 있는 지역은 광주가 아마도 가장 활발할 것이다. 무엇 때문인가? 아직 광주의 민주화운동이 명쾌하게 마무리가 되지 않아서인가? 아니면 새로운 이념적 투쟁으로 점화되어서인가?

어떠한 이유에서든 광주는 물론 각 지방별로 다양한 주제의 민중미술은 진행 중이다. 제주는 '4·3'을 주제로, 여수와 순천에서는 '여순반란 사건'을 주제로. 물론 지난 과거처럼 집단적 활 보다는 개별적 활동으로 양상이 변모하여 목소리와 방향성에 있어 차이는 있지만 꺼지지 않은 촛불처럼 불씨가 살아서 움직이고 있다. 이 또한 '5월 광주'의 영향

이 크다고 보인다.

　이러한 상황에 한국 민중미술운동을 재조명하고 그 가치를 찾아가는 일은 매우 중요한 일이라 본다. 그래서 작가별 민족·민중 미학적 태도와 조형성으로 시각예술의 참여성과 대중적 설득력 확보를 위한 노력 그리고 최근까지 어떠한 예술적 성과를 일구어내어 왔는가에 대한 문제도 접근해야 한다.

　이렇듯 민중미술은 우리의 역사 속에 소중한 가치를 지니고 있다. 그것은 우리의 삶의 흔적이고 자취이기 때문일 것이라는 점은 따로 말할 필요가 없다. 이제 새로운 시점에서 민중미술을 바라보고 우리의 문화적 정신적 자산으로 가꾸어 가야 한다는 점이다.

　물론 이렇게 소중한 일의 중심은 앞서 밝힌 바와 같이 '광주'가 앞장서기를 바란다. 이는 광주가 아니면 다른 도시에서 선점할 이유가 없는 것이기 때문이다. 그렇게 되었을 때 문화적 부가가치는 물론 새로운 민중미술의 마켓을 '광주'를 중심으로 새로이 창출하면서 경제적 가치로도 환원과 더불어 다가오는 문화시대를 열어가는 주인으로 역할의 동력을 얻게 될 것이기 때문이다. 더불어 아시아의 대다수 국가에도 새로운 민주주의를 이룩하는 데 에너지가 되기 때문이다. 그리고 아시아 인권도시의 이미지와 브랜드의 가치는 문화 예술을 앞세운 '5·18 광주민주화운동'과 함께 더욱 빛을 발할 수 있으리라고 본다.

　이러한 시점에 우리에게 중요한 것은 다름 아닌 '아시아 평화센터(미술관)' 건립이다. 인권도시 광주에 '아시아 평화센터(미술관)'는 당연한 일

로 새로운 문화컨텐츠는 물론 아시아 평화라는 문화적 마켓을 창출하고 선점해 갈 수 있는 소중한 기회가 될 것이다. 그 '평화'에는 '반전', '반핵', '민주', '인권', '공정', '정의'를 포함한 개념이며 광활한 바다이기 때문이다.

아시아는 근대 이후 대다수 국가들은 식민지 시대라는 어두운 역사를 품고 있다. 국가별로 그 시대의 인권과 평화를 주제로 한 작품들을 광주로 모으는 '허브' 역할은 국제사회에 인류가 살아온 시대와 역사를 집결시키는 일로 한국과 광주의 문화적 이미지는 물론 그 가치는 무엇과도 비교할 수 없는 소중한 자산이 될 것이다.

그렇게 아시아의 리얼리즘 미술이 광주에 집결되어 갈 때 진정한 '인권. 평화 도시 광주'가 국제사회에 당당함은 물론 그 민중미술로 인하여 100년 미래를 활기차게 열어가는 또 하나의 사회·문화적 동력이 될 것이다. 이것이 32주년을 맞이한 '오월 광주'에 오롯이 남겨진 몫이기 때문이다.

1장

메마른 대지에 바람과 비

자유인들에게 그 시대는 불안했다.

도심 아스팔트 위에 군화발 소리가 무겁게 들리고

장갑차가 대학 정문을 가로막았다. 군부 쿠데타와 개발독재가

장악한 삶은 자욱한 먼지 속에 영혼마저 뒤틀리게 했다.

이곳에서 살아가는 진정한 예술인은 갈증에 허덕였다.

창조는 메마른 동토 위에서 시작된다. 앙상한 가지 사이로

시린 바람이 분다. 비가 흩뿌린다.

예술가는 그 비바람을 온몸으로 감지했다. 엉겨 붙은 먼지를

살점으로 뜯어내야 했다.

그리고 마침내 현대 한국 문화의 문예 부흥을 열어 갔다.

무거운 주제를
'수필적 기법'으로 풀다

노원희는 80년 5월, 언론 보도가 제대로 되지 않아 고향 대구에서 광주의 아픔을 바로 보지 못했다. 마치 나무 그늘 아래에서는 나무를 제대로 볼 수 없는 것처럼……. 그는 처참했다는 광주에 대한 이야기와 사진첩을 사회 운동 그룹에서 처음 접하게 된다.

그는 모성애적 시선으로 치열하고 첨예했던 80년대 민중미술을 섬세함과 여성성으로 감싸고 치유하고자 했다. 욕심을 버리고 담담하게 그려간 수필적 기법의 작품에서는 그녀만의 소박함과 초탈함이 엿보인다.

그의 작품에서 나타난 절제된 리얼리즘 미학은 허무감이 짙다. 그 허무감은 일상이 같음에서 오는 진부함과 권태로움보다는 오히려 충격

적인 감정의 넓은 폭으로 다가온다.

광주 참배와 소외된 삶의 대한 시선

노원희는 70년대 대학과 대학원 재학 시절, 당시 유행했던 서구 미학과 유파에 흔들림 없이 자신의 예술적 관심인 한국적 전통의 조형 형식과 미학을 탐구하는 미술학도의 전형을 보여주었다.

대구에서 생활했던 그는 80년 5월 광주 사건을 접할 수 없었다. 언론에 전혀 보도가 되지 않았던 것이다. 그나마 사회 운동과 야학을 하는 친구들이 전해주는 정보를 통해 간간이 소식을 들을 수 있었다. 그는 계엄령이 선포되자 후배를 도피시키기 위해 함께 지리산 쌍계사를 방문했을 때 검문을 당하면서 사회의 무거운 분위기를 느꼈다. 당시 친구들과 함께 광주로 가고자 했으나 원만하지 못하면서 나무 그늘에 갇혀 있는 것처럼 어둡고 답답하기만 했다.

광주로 가지 못한 그녀는 가슴이 저리고 아파오는 슬픔을 간직한 채 〈기념촬영〉(1980년)을 제작했다. 〈기념촬영〉은 광주의 희생자들에게 참배하는 마음으로 그린 작품으로, 화장을 한 망자들이 봉지에 담겨 산자의 손에 들려 있는, 암울하고 첨예화된 당시의 사회적 분위기를 담은 그림이다.

이후 〈5월의 실종〉(2001년)이라는 작품을 2001년 광주시립미술관에 출품했다. 이 작품은 5·18때 실종된 고등학생을 실종이 아닌 진정한 자유를 찾아 자유롭게 하늘을 날아다니며 기뻐하는 모습으로 그렸다. 그

러나 주변 풍경은 그다지 환희에 차 있다거나 밝지 않고 여전히 암울하기만 하다.

노원희는 잠재된 의식 속에 5월 광주를 품고 치유하고자 하는 의지를 갖고 있으면서도, 작품에는 전혀 드러내지 않았다. 80년대 초기 작품에는 5월의 진상이 터부시 되었다. 이 시대 작품에서는 우리 사회에서 소외된 민중의 사회적 사건을 등과 머리에 멍에처럼 지고 억눌리고 불안한 일상을 살고 있는 것들로 그렸다.

노원희는 80년, '현실과 발언' 창립전에 참여하면서 우리 사회에서

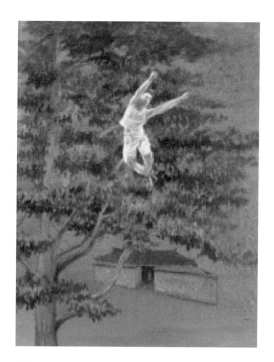

5월의 실종_116.7×90.9cm_캔버스에 유채_2001

소외된 자의 삶을 그리게 된다. 당시 민중미술을 하는 대다수 젊은 화가는 사건 현장이나 역사적인 장소를 소재로 그림을 그렸다. 또한 민중미술이 강하게 현실을 담아내야 한다는 이유로 서구의 예술 형식과 다양한 기법들을 적극적으로 채용했다. 그러나 그는 그들과는 달리 소외된 사람들의 삶의 리얼리티를 찾는 방식을 취했다. 이때 그의 관심사는 온통 소외된 자들의 일상과 행복에 시각이 맞춰져 있었다.

"우리에게 객관적으로 보편화된 행복이 존재하는가? 사람이 함께 일치된 모습으로서 행복을 느낄 수 있게 하는 공동체가 존재하고 있는가? 그것이 존재할 수 없게 하는 것이 있다면 그것은 무엇인가?"(1980년 10월 현발전 카달로그에서)

그는 이러한 관점과 탐구적 태도로 노동자, 빈민 등 소외된 사람들의 일상을 따스한 시선으로 삶과 행복을 기도하듯이 그려 나갔다. 그리고 사회적 상황과 삶의 행복을 연결시키고자 하는 강한 의지를 드러냈다.

'수필적 기법', 읽어가는 그림

노원희는 80년대 민중미술의 가장 무겁고 어려운 주제를 가장 손쉽게 그린 작가이다. 80년대 당시에는 대부분 특정의 사건, 상황을 그려내는 것이 일반적이었다. 그러나 노원희는 특정한 상황 속에서 살아가는 사람들의 일상을 여성적 시각과 감정으로 읽어내 감동의 폭을 넓혔다.

작품 〈가족3〉(1986년)을 보자. 아이를 가운데 두고 잠자리에 든 가족

의 표정에서 행복은 어떠한 억압으로부터 언제 깨져 나갈지 모른다는 불안하고 초조한 심리적 순간들을 찾아냈다.

그는 이렇게 현실과 소외된 자들의 행복을 끊임없이 연결시키는 작업을 한다. 이러한 작품에 대해 일부의 평론가들은 "강한 힘이나 역동성은 없어 보인다"라고 평하고 있다. 그러나 그의 작품은 오히려 모성애와 섬세한 여성성으로 절제시켜 표현하고 있다고 말하고 싶다.

혹자는 그를 여성주의자라고 말하지만 이것과는 차원이 다르다. 그의 작품은 여성주의(페니미즘)를 이미 넘어섰다. 매우 섬세한 여성성으로 감성을 선동하거나 격동성을 유발시키지 않고 오히려 차분함을 갖

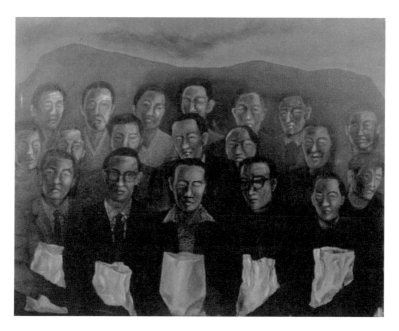

기념촬영_130.3×162.1㎝_캔버스에 유채_1980

가족3_53×65.2㎝_캔버스에 유채_1986

게 하는 점에서 빛을 발하고 있다.

이와 함께 그의 작품은 사회적으로 억눌리는 상황이나 사건과 무관하게 허무감이 짙다. 반복적인 일상에서 오는 진부함과 권태로움을 더욱 허무하게 나타냄으로써 보는 사람에게 충격을 던진다. 이러한 허무감은 오히려 역동성보다 훨씬 충격적이다. 이렇게 그의 작품은 깊고 넓다. 동시에 형식 원리로는 현실적이면서도 비현실적이다. 현실과 비현실 사이의 거리, 혹은 시간 또는 공간 그리고 예술적 여백이 매우 넓고 깊기 때문일 것이다. 넓고 깊은 만큼 소외자의 삶도 노동자의 일상도 모두 담아내고 있다.

또한 그만의 독창적인 표현 기법으로 이를 손쉽게 그려내고 있다. 물 흐르듯이. 하여 그의 이러한 표현 언어를 '수필(에세이)식 화법'이라고 부르고 싶다. 물이 높은 곳에서 낮은 곳으로, 언덕을 만나면 고이고 기다리다가 다시 낮은 곳으로 흐르듯이 작가는 서두르지도 않는 자연스러운 표현 언어를 채택하고 있다. 붓과 캔버스를 사용하지만 마치 수묵화를 그리듯이 화면의 여백을 키워가며 물 흐르듯 편안하게 그려가고 있다. 그래서 그의 작품은 읽어간다는 표현이 더욱 적합하다.

리얼리즘, 여성성과 모성성의 바다로

노원희가 근무하는 부산의 동의대학교는 1989년 5·3사건으로 한동안 미디어에 오르내렸다. 그는 동료 교수와 함께 86년 '교수 시국선언'과 87년 '학교 교수 단식 농성'에 참여하면서 바르지 못한 권력에 맞섰다.

그는 교수, 운동가, 화가이기 이전에 의식 있는 지식인의 한 사람으로서
정당하지 못한 현실에 맞서서 무엇이 옳은가를 주장하고자 했다. 올곧
은 한 시대의 지식인이자 민중미술가 노원희는 자본주의의 요구를 뒤
로 하고 비판적 현실주의 인식을 갖고 있었다.

그는 한때 작품 세계에 대한 근본적인 질문으로 "나의 작품 세계를
어디에 두어야 하는 것인가?"에 대한 혼돈이 있었다고 한다. 이러한
혼돈 속에서 얻은 결과는 그냥 욕심 없이 내 삶을 살아야 한다는 것이
었다. 그에게 민중미술이라는 바다는 곧 삶의 터이자 원점이었던 것
이다.

노원희는 지난 민중미술 30년간 큰 틀에서 보자면 흐트러짐이 없이
일관된 예술 세계를 구축해왔다고 볼 수 있다. 그러나 2000년대 들어
형상의 거친 표현과 삶을 대하는 태도에 있어 변화가 보이며, 점차 자
유로워지고 있음이 느껴진다. 여러 가지의 서사무(무속 이야기, 노래) 속
에서 현실과 끊임없이 연결시키고 절제된 미학을 잔잔하게 담아내고
있다.

그의 리얼리즘은 간결하면서 욕심을 비우고 초탈해 간다. 90년대 유
행병처럼 확산되어 갔던 여성주의를 뛰어넘고, 소외된 자들의 일상을
섬세한 감성으로 품어냈다. 여성의 섬세한 감성으로 바라보며 따사롭
고 깊은 애정과 잔잔한 시선으로 오히려 여성성을 회복시켰다.

이제 우리에게 주어진 리얼리즘 미술의 상상력은 노원희의 여성성
과 모성성의 회복이다. 그래야 80~90년대의 리얼리즘을 넘어 더 넓고

깊은 리얼리즘의 바다를 만들어낼 수 있을 것이며, 동아시아의 새로운 리얼리즘의 모델이 될 수 있다.

노원희는……

1948년 대구에서 출생하여 서울대학교 및 동대학원 회화과를 졸업했다. 서울, 부산, 대구 등지에서 개인전을 13회 개최했고, 1980~1990년 '현실과 발언', 1994년 '민중미술 15년전'(국립현대미술관), 1995년 광주비엔날레 '5월 정신', 2012년 부산비엔날레 등 국내 · 외 다수 단체전에 참여했다. 현재는 동의대학교 교수이자 가마골 미술인협회 회원으로 활동하고 있다.

홍 성 민

수묵으로 펼쳐지는 사람의 숲,
'먹빛 불꽃'

1980년 새해는 '서울의 봄'으로 불렸다. 수십 일 전의 10·26사건과 12·12사태로 한치 앞을 가늠할 수 없었지만 해가 바뀌어 80년이 되자 민주와 자유에 대한 열망 속에 새해가 시작되었다.

홍성민은 바로 이 시기에 대학에 입학하면서 그 정점이 되었던 80년 5월 광주를 겪게 된다. 그는 80년대 한국 민중미술의 견인차 역할을 했던 '광주자유미술인협의회'와 '광주시각매체연구회' 회원으로, 80년 5월 광주 세대의 한 사람으로 현장에 적극 참여했다. 각종 걸개와 만장그림, 깃발, 포스터 등의 선전매체를 제작하며 파고를 넘나들었다. 또한 대학 시절 아산 조방원 선생의 문하에 들어가 전통화에 대한 연구와 수묵의 정신세계, 예술과 사회에 대한 마음가짐을 공부했다.

격랑의 시대인 80년대를 온몸으로 버텨내면서 그는 애초 자신이 지녔던 수묵의 기본 속에 이미 몸에 배인 민족 전통의 여러 조형적 요소와 역사 의식과의 결합을 끊임없이 탐구했다. 그러한 활동을 기반으로 〈대나무〉 연작에 이어 촛불 시위 현장에서 영감을 받은 〈아시아의 숲〉 연작까지 거칠고 숨 가쁜 사회 운동과 예술 이념을 뛰어넘어 아시아에서 고난 받는 민중들에게 5월 광주 정신을 확산시키고 있다.

숨 가쁜 5월과 전통 수묵의 새로운 지평

홍성민은 1980년 대학에 입학하자 민주총학생회건설 내에 지하미술패를 조직한다. 동시에 학내 대표적 의식 서클인 '탈춤반'으로 최전방에서 활동을 시작했다. 특히 80년대 한국 민중미술 운동사에 첫 걸개그림 기록되고 있는 〈민중의 싸움〉(1983년, 토말미술패)을 제작한다. 이 작품은 최초의 집회용 걸개그림으로 다양한 군중 집회의 무대 그림에 사용되었으며, 82년 감옥에서 출소한 고은 선생은 이 그림을 배경으로 5월 광주에 대한 강연을 하기도 했다. 이 그림은 85년 광주민중문화 큰 잔치 때 경찰의 난입으로 망실되었으나 1994년 '민중미술 15년전'(국립현대미술관)의 전시 의뢰로 다시 복원됐다.

광주항쟁에 괄목할 만한 성과와 함께 민중미술 운동의 중요한 계기점이 된 그림은 1986년에 그린 〈작살판〉과 〈개판〉이다. 그는 '광주시각매체연구회' 출범과 함께 이 그림들의 공동제작에 참여했으며, 89년 평양 축전에 보낸 걸개그림 〈민족해방운동사〉에도 주도적으로 참여했다.

이렇게 그는 80년대 민중미술 운동사의 중요한 시점마다 적극적으로 참여하면서 미술 운동 현장의 최전선을 담당했다.

이와 함께 대학의 지하미술패(민화반, 토말미술패)를 조직하고 그것이 기화점이 되어 전국의 미술대학으로 확산된 조직들과 연대하며 활동하는 등 미술 운동의 중심에는 그가 있었다.

이렇게 홍성민은 민중미술 운동의 현장에서 각종 걸개와 만장그림, 깃발, 포스터 등의 선전매체를 제작하면서 얻어진 거친 숨결을 체내에 녹이면서 그가 지녔던 전통 수묵을 비롯한 몸에 배인 민족 전통의 여러 조형적 요소들과 역사적 의식과의 결합을 끊임없이 실험하고 거듭 탐구해왔다. 전통의 수용과 고통스러운 깨트림의 자기 혁신은 90년대 들어 수묵의 새로운 지평을 여는 〈대나무〉 연작으로 완성됐으며, 그는 이를 〈아시아의 숲〉으로 발전시켰다.

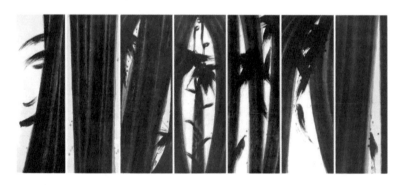

아시아의 숲02(13pcs중)_74×218cm_종이에 수묵_2006~2012

아시아의 감성과 영성이 융합하는 '아시아의 숲' 담론

90년대 들어 홍성민은 전통 수묵을 한껏 차용하면서 기존의 가치와 세계를 넘어서는 새로운 조형을 유감없이 보여주었다. 이는 그가 청년기에 겪은 현장성과 역사성이 수묵에 용해되어 체화되었음이다. 특히 〈대나무〉 연작은 진한 먹색의 대숲과 때로는 연한 담묵의 대나무를 공간에 띄우며 인간의 생로병사(生老病死)와 희노애락(喜怒哀樂)을 담아냈다. 정제된 운필의 먹의 대담한 운용에는 생명의 긴박한 호흡이 배여 출렁인다. 수직 먹빛의 기둥과 이파리의 파선들이 서로 팽팽한 긴장을 지닌 채 언제든지 폭발할 것 같은 에너지를 발산하여 보는 이로 하여금 숨을 멎게 한다.

전통 수묵 세계가 작가의 정신세계를 비유해왔듯이, 비록 과거와는 다른 환경에 속해 있지만 그의 수묵 조형은 당대 현실 속에서 인간에 대한 애정에 근원을 두고 은유와 풍자, 해학적 요소로 현대 문명사회를 관통하고 있다.

그는 곳곳에서 자행되는 국가 폭력과 전쟁을 위한 죽임과 폐허로 치닫는 욕망의 끝 또한 비켜가지 않았다. 그러한 연장선에서 제작한 풍경이나 나무 그림 역시 남도의 전통 수묵화에서 보아왔던 들녘의 조용한 풍경 그림과는 전혀 다른 해석으로 감동을 주기에 부족함이 없다. 이 땅의 역사를 보듬어 긴장감 넘치는 활시위 같은 강물로, 인간 사회의 상흔을 새기면서 지켜보고 서 있는 '우주목'으로 역동의 긴장을 놓치지 않고 있다.

Asia 샘_종이 위에 수묵, 벽돌 등_2008

한편 〈아시아의 샘〉은 수묵설치작품으로 눈길을 사로잡는다. 오래된 유적의 유물 같은 원형 샘에서 솟아오른 몇 폭의 검은 대나무는 한지의 반투명성을 이용한 조명 빛과 어우러져 뛰어난 조형 미감 속에 수묵의 감동을 보여주고 있다. 이렇듯 그는 고전적 수묵을 차용하지만 그 전통의 실험과 혁신에서 현대적 민중 미의식의 무한한 가능성을 탁월하게 담아내며 새로운 전통의 현대수묵으로 재탄생시키고 있다.

〈아시아의 숲〉 연작 시리즈는 작품의 명제에서 암시하고 있듯이 제국주의의 침략으로 굴절된 역사를 함께 한 아시아의 상황을 아우르려는 의지의 집적이다. 아시아, 혹은 인간에 대한 절망과 희망을 통해 그 시대와 장소를 관통하는 정신성과 역사를 해석하고, 인간 사회의 문제를 그만의 수묵화법과 조형 속에 장쾌한 서사로 펼쳐내고 있는 것이다.

검은 먹빛으로 집적된 적묵(積墨)의 〈아시아의 숲〉에서 "굴곡 깊은 어둠과 빛의 아시아에서 아시아의 감성과 영성이 융합하는 원형성을 추적해 궁극으로는 인간에 대한 희망과 긍정의 가치를 찾아 새로운 세기의 길을 찾고자 한다"는 그의 주문과 시선에 주목한다.

〈아시아의 숲〉의 대나무는 바로 살아 있는 우리 자신이자 현실인 것이다. 모순과 질곡으로 점철된 역사 속에서도 존재의 존엄성을 잃지 않고 살아가고 있는 동아시아의 민중인 것이다.

이렇듯 그는 80년 5월의 광주 정신을 광주에 그치지 않고 아시아로 확산시켜가고자 하는 예술가적 의지를 보여주었다. 이것은 5월의 세계

관에 기반을 둔 수묵 미학으로 자연과 인간, 나아가 사회와 역사에 대한 그 정신의 확장이다.

사람의 숲에서 피어오른 '먹빛 불꽃'

홍성민은 우리 사회의 다양한 현상을 인문학적으로 분석, 접근해왔다. 특히 2002년 두드러진 독특한 거리 집회 문화를 그냥 넘기지 않았다. 이러한 사회적 현상에 대해 미학적 해석과 다양한 재료를 통한 조형에 형식 실험을 해왔다.

2002년을 뜨겁게 달구었던 여중생 미선이와 효순이 죽음의 촛불 추모 집회, 월드컵 거리 응원, 광화문이나 시청 앞, 5·18 광장과 금남로에 운집된 군중, 2008년 광우병 촛불 시위 등 이 시대의 광장 문화가 있게 된 역사적 단면을 집요하게 형상화하려는 작가의 노력은 새로운 조형적 형상으로 구현된다.

그림의 형상들을 연결하면 첩첩한 대나무이나 그 이미지들은 다양한 상상을 불러낸다. 대나무는 곧 수많은 사람으로 보이기도 하고 또는 촛불 막대로 보이기도 한다. 각각 다르게 보이다가 어느덧 서로 어우러지면서 일정한 통합적 형상을 만든다. 화면은 흩어지고 모이는 것을 반복하면서 우리 시대의 양식을 만들어가고 있다. 화면에 동적인 긴장감 유지와 함께 혼돈과 질서, 어둠 속에 빛의 광장 문화를 다채롭게 풀어내고 있다.

이렇게 그는 우리 사회에서 일어나는 현상을 인문학과 예술적 프리

아시아의 숲Ⅲ_77×138㎝_종이에 먹, 채색_2008

즘을 통해 재해석하고 독창적인 조형 언어 속에 서정성을 담아내고 있어 앞으로 그의 작업에 새로운 가능성을 보여준다.

수묵 먹빛의 단순함 속에 전율로 다가오는 홍성민의 붓질은 어느덧 전통적인 조형미와 현실적 역사 인식을 결합시키고 있다. 수묵의 전통을 존중하면서도 그 전통에 안주하지 않고 현실과 시대의 미감을 추적해 새로운 전통을 일구어 내려는 그의 열정이 앞으로 어떤 작품과 담론으로 우리의 편안과 안일을, 굳어진 의식을 질타할지 궁금하다.

홍성민은 5월 광주가 낳은 광주 정신의 소중한 문화자산이라고 감히 단언한다.

홍성민은……

1961년 전남 신안에서 태어나 전남대학교를 졸업하고, 광주, 서울 등지에서 '올해의 청년작가초대(광주시립미술관 금남로 분관, 2008)' 등의 개인전을 6회 개최했고, 1994년 '민중미술 15년전'(국립현대미술관, 서울), 2000년 광주비엔날레 특별전 '예술과 인권'(광주시립미술관), 2005년 광주의 기억에서 동아시아의 평화로(교토시립미술관, 일본), 2010년 광주항쟁 30주년, '오월 미술전'(부산민주항쟁기념관, 부산), 2011년 남도묵향 내일을 가다(광주시립미술관) 등의 단체전에 출품했으며, 토말미술패 · 광주시각매체연주회에서 활동했다.

오 윤

민중미술의 지평을 열고
바람이 된 자유인

오윤(1946~1986년)이 작고한 지 24년이 됐다. 오윤은 30여 년 세월이 지난 오늘에 이르기까지도 한국 민중미술사에 빼놓을 수 없는 대표 작가임에 틀림이 없다. 40년의 짧은 생애에 작품 활동은 고작 16년, 그는 참여미술의 불모지라는 상황과 정치적으로 억압당하는 사회적 분위기 속에서 천재적 창의성으로 날카로운 비판을 가하며 치열한 작품 활동을 해 한국 민중미술사에서 이정표를 확고히 했다.

김지하와의 목판화 작업

오윤은 고등학교 2학년 시절, 서울대학교 회화과에 입학한 그의 누나인 오숙희(1939년~, 서울대학교 미대 졸업)를 통해 시인 김지하를 만나게

대지의 습작_38×35cm_종이에 목판_1981

된다. 이후 김지하에게 정신적 영향을 받는 한편 한국의 전통문화에 대해 새로운 발견을 하게 된다. 특히 디에고 리베라(Diego Rivera, 1886~1957년)와 멕시코 벽화에 대한 이해는 오윤의 예술 세계를 구축하는 데 결정적인 영향을 준다. 사실 오윤에게 김지하는 단순한 선·후배의 관계를 넘어 작품 활동에 있어 스승과 제자의 관계로 보일 정도로 예술 세계를 구축하는 데 많은 영향을 주었다.

대학을 졸업한 이후 오윤은 서서히 목판화에 관심을 가지기 시작한다. 조소과를 졸업한 오윤은 칼과 끌처럼 손에 익숙한 연장들을 사용할 수 있는, 자신의 체질과 잘 맞는 목판이 편했을 것이다. 1970년대 중후반 중국 노신(루쉰魯迅, 1881~1936년)이 전개한 목판화 운동에 관한 자료를 접하면서 목판화는 보급성과 신속성의 한계를 뛰어넘을 수 있는 유일한 예술 형식이자 우리의 전통 목판화는 오래된 예술 양식으로 체질과 정서에 잘 어울린다는 확신을 가지게 된다. 특히 목판화라는 형식은 보급성과 직접성으로 대중과 미술을 나누고 소통하여 민중 속으로 파고드는 계몽에 큰 효과가 있는 점에 주목했다.

오윤은 붓이 아닌 칼을 통해 일회성이 아닌 다회성을 추구하며, 닫힌 공간이 아닌 열린 공간과 사회 속 미술을 좋아했다. 그래서 나무를 이해하고 칼을 사용하는 데 숙달함과 장인 정신을 바탕으로 형상의 단순화를 통해 그 누구보다도 강한 힘과 생명력을 작품에서 보여주게 된다. 그는 70년대와 80년대 시대의 부당함과 아픔을 파고, 다듬고, 깎아내면서 내면에 감춰진 분노를 삭여냈다. 이러한 응축된 성과를 바탕으

로 그는 목판화집 『칼 노래』를 출판하게 된다.

민중미술의 지평을 열고

70년대 한국 미술계는 서구 미학과 조형성의 무비판적 수용으로 아류의 미술이 난무하고 있던 상황에서 더 이상 무비판적으로 이를 받아들일 수 없다는 자성의 목소리가 높아져 갔다. 미술의 생산과 소통은 화랑의 한계를 벗어나지 못하고 미술지상주의적 유미주의와 탐미주의는 삶과 역사로부터 거리감을 갖게 한다는 비판과 자성의 목소리가 높았다.

이러한 상황 속에서 70년대 후반부터 오윤을 중심으로 역사 의식 있는 젊은 미술인은 책임감을 자각하고 실천적 작업에 나서게 된다. 그 첫 시도가 1979년에 창립한 '현실과 발언'이다.

오윤은 '민중'의 개념을 소외계층, 생산의 주체 등과 같은 이데올로기적인 민중의 개념, 즉 민중을 저항력이나 역사 변혁의 주체 등 민중논리적 태도로 바라보는 데에는 동의하지 않았다. 그래서 '민중 작가'라는 호칭도 반가워하지 않았다.

오윤은 인간의 존엄성을 민중 속에서 찾고자 했으며, 그것을 예술로 담아내고자 했다. 중요한 것은 인간의 삶의 문제와 본질에 관한 문제였고, 그의 작품 속에 나타나는 민중들의 분노, 슬픔, 저항은 인권과 존엄을 박탈당할 때 생기는 자연스러움으로 표현됐다.

그리고 그는 예술과 이데올로기의 문제를 한 연장선에 두고 작품 활

동을 했다. 다시 말해 예술을 이데올로기의 도구로 사용했다고 보인다. 즉, 목판화 작품을 제작해 다량의 작품을 신속하게 제작, 민중 교육용으로 보급했다.

오윤은 이상주의자가 아닌 현실주의자였다. 동시에 전통적인 한국 정서의 복원을 꿈꿨던 이상주의자이기도 했다. 이러한 그의 예술 세계에 대해 유홍준은 이렇게 지적하고 있다. "오윤에게는 관념적인 것 또는 신비주의적인 것이 분명히 있다. 이는 김지하의 생명 사상, 후천개벽사상의 영향을 생각하면 실마리가 풀린다. 오윤의 작품을 오로지 이

팔엽일화_35.5×37.5cm_종이에 목판_1983

통일대원도_349×138cm_캔버스에 유채_1985

념적으로만 조명하면 해답을 찾을 수 없다."

그의 작품 〈통일대원도〉를 보자. 전체적인 구성이나 사람의 율동을 보면 김홍도의 작품을 보는 듯하다. 설화에 나타나는 호랑이와 곰이 민중들과 함께 어울리며, 신명과 유머, 그리고 다양한 춤사위와 인물 표정이 묘사돼 있다. 오윤이 추구하는 조국의 통일에 대한 염원을 남북의 소통과 신명나는 장으로 그림으로써 열린 예술을 보여주고 있다.

오윤의 사후

오윤의 사후 10년, 1996년 학고재화랑에서 '10주기 판화전'이 개최됐다. 이때부터 오윤의 예술 세계가 재조명돼 2000년에 들어서면서 그의 작품이 비로소 주목을 받기 시작했다. 이어 20주기인 2006년, 국립현대미술관에서 '오윤 : 낮도깨비 신명마당' 회고전이 열렸다. 그리고 가족과 친구를 중심으로 한 '오윤 기념사업회'가 구성돼 현재는 수도권 내에서 오윤 미술관 건립을 위해 노력하고 있다.

작가의 작품 가격이 예술 세계 전부를 가늠하는 것은 아니지만, 오윤의 마지막 전시인 1986년 부산 순회전에서는 판화 작품 1점이 6만 원 정도였다. 24년이 지난 현재에 와서는 채색 판화, 드로잉 작품, 유화 등 작품성이 좋은 작품의 경우는 우리의 상상을 뛰어넘을 정도의 가격에 거래되고 있다.

그의 작품이 시장에 나오면 누가 주인이 되는 줄도 모르게 낙찰이 된다. 이렇게 민중미술의 시장도 과거와 다르게 자본화된 미술 시장의

논리를 흡수하고 있다. 만일 하늘에서 오윤이 자신의 작품 가격을 안다면, 크게 놀랄 것이다.

오윤은 40년의 짧은 삶이지만 명확한 시대 의식을 간직하고 예술을 이데올로기의 수단으로 전락시키지 않고 바람 따라 유랑하며 거침 없이 자유롭게 살았다. 1980년대라는 시대를 뛰어넘고자 했던 점이 그랬고, 삶이 그러했고, 예술이 그러했던 그는 진정한 신명 나는 자유인이었다.

오윤은……

1946년 부산 출생으로, 서울대학교를 졸업하고(조소 전공), 1985년 '민족미술협의회' 창립(운영위원) 멤버이며, 1980년 '현실과 발언' 창립전에 참여했고, 1986년 첫 개인전(그림마당 민, 5월)을 열고 부산 순회전(공간화랑, 6월) 개막 이후 작고했다. 이후 1996년 작고 10주기 판화전(학고재), 2006년 작고 20주기 '오윤:낮도깨비 신명마당'(국립현대미술관)이 열렸다.

괴기한 일상에서
역사의 보편성 형상화

어린 시절부터 신동으로 불렸던 안창홍은 화가가 되는 것을 꿈꿨다. 그는 어려운 가정 형편으로 인해 고등학교에 입학하면서부터 주간반에서 야간반으로 옮기고 학비와 생활비 문제를 스스로 해결하면서 그림을 그려야만 했다. 미술대학교에 굳이 입학할 필요성을 느끼지 못하자 보다 적극적으로 자신만의 그림에 전념하게 된다.

그는 1979년 부마사태를 거리에서 목도하고 구전을 통해 5월 광주에 대해 알게 되면서, 현실에 대해 눈을 뜨기 시작한다. 이후 '그림은 현실을 담는 그릇으로 현실을 떠나면 생명력이 없다'는 고민을 줄곧 하게 된다.

70년대 후반부터 그는 사회와 시대 그리고 역사에 대한 날카로운 비

판적 칼날을 세운다. 80년대에는 오래된 사진(가족사진)을 통해 훼손된 사회와 인간의 잔혹함, 황폐함과 고독함, 현대 사회의 소외와 불안감을 담아 왔다. 특히 최근작인 〈봄날은 간다〉 시리즈는 예술적 명확성을 분명하게 드러낸다. 과거의 역사적 사건 4·19나 5·18 등을 통해 이루어진 기념비적 성과와 권위를 은유적으로 비판하면서 쓰러져 가는 과거의 시간과 기억에 대해 경고의 의미를 담아내고 있다.

2007년 그는 고통스러운 수술과 항암치료를 견뎌내며 화가로서 성찰의 기회로 삼아 작품 제작에 대한 열정과 일관성을 유지하고 있다. 그의 예술은 우리 시대의 소중한 가치를 담아내고 있다.

부마사태와 5·18, 그리고 현실 참여

안창홍은 미술대학에 입학하지 못한 것이 아니라 하지 않았다는 표현이 옳을 것이다. 그는 그림을 그리는 데는 누구보다 자신이 있었고 미술대학에 재학 중이었던 선배나 친구를 보면서 대학에 진학하지 않아도 그림을 그릴 수 있다고 생각했다. 그는 그렇게 70년대 초·중반의 시간을 보내고 1976년 부산의 현대화랑에서 2인전을 통해 미술계에 데뷔했다.

1979년 10월 부마사태가 일어났다. 유신정권과 독재, 산업화의 그늘에 억눌렸던 서민과 노동자 계층이 폭압에 견디지 못하고 일어선 것이다. 유신정권은 부산에 계엄령을, 마산에는 이수령을 발표하고 군경을 앞세워 무자비한 탄압을 했다. 당시 안창홍은 최루탄 자욱한 거리에

봄날은 간다(7)_104×156cm_사진콜라주, 아크릴, 먹_2007

가족사진_115×76cm_종이 위에 유채_1982

서 노무현 전 대통령과 함께 이를 목도하면서 시대와 현실에 대한 새로운 눈을 뜨고 '회화는 현실을 떠나 생명력을 담보할 수 없다'는 명확한 답을 얻을 수 있었다.

이듬해인 1980년 5월에 일어난 광주항쟁은 운동권 친구에게 구전을

통해 들을 수 있었다. 이후 군에서 전역한 후배를 통해 상상을 초월할 정도의 광주 상황을 상세히 듣고 놀라지 않을 수 없었다. 그 후배는 전역 말기에 광주 진압요원으로 투입됐고 그 후유증으로 한동안 정신병원에 입원과 통원 치료를 했다고 한다.

이어지는 충격적인 두 사건으로 안창홍은 우리 사회의 구조적 모순을 목도하고 80년대 중요한 작품들을 쏟아내게 된다. 그는 인형이 갈기갈기 찢겨진 모습이라든가, 총칼을 든 좀비 같은 작은 괴물을 통해 암울했던 시기와 군부 독재의 폭압 세력을 은유적으로 그려내기 시작했다. 동시에 가족사진을 작품에 등장시키면서 질곡의 역사로 소중한 가족들이 와해되고 고통받는 그림들을 그렸다. 그는 깨어 있는 미술로 역사 앞에 시대의 증언자로 실천하고자 현실 참여 미술을 시작한 것이다.(당시에는 '민중미술'이라는 용어가 없었다.)

청년작가 안창홍은 제도권 미술 교육을 받지 않았기에 오히려 자신의 주위에서 벌어지는 역사적 현실을 그림으로 표현할 수 있는 순수성을 지킬 수 있었는지 모른다.

80년대 미술계의 아웃사이더

1980년대와 90년대의 한국 미술계는 다양한 형식과 뜨거운 이념 논쟁으로 활발했다. 특히 연줄이나 학연 중심의 미술계 구조 속에서 헤게모니 싸움은 보수적 성향의 집단이나 진보적 성향의 민중미술계도 예외는 아니었다. 미술대학 출신이 아닌 안창홍이 이러한 한국 미술계의 정

서 속에서 작가로 활동하는 데 어려움이 많았을 것이라는 점은 미루어 짐작이 가고도 남는다.

이 시기 그는 깨어 있는 진보적 미술 활동을 실천하고자 노력했다. 그러던 중, 1983년 서울시립미술관의 '문제작가전'에 출품한 〈가족사진〉 시리즈를 본 '현실과 발언'의 회원들에게서 가입을 제안받는다.

그는 2~3년의 짧은 기간 동안 전시에 참여하는 등 활동을 하게 되나 오래 가지 못하고 예술 이념과 목적의 차이로 자연스럽게 활동을 멈추게 된다. 이후 그는 80년대 내내 민중미술계 내에서 어떠한 단체에도 가입하지 않고 아웃사이더로 독자적인 활동을 했다.

안창홍이 한국 미술계의 정서 속에서 당당할 수 있었던 것은 미술대학 출신자들보다도 더 그림을 잘 그릴 수 있다는 자신감과 그에 대한 확신에서 기인된 그만의 특유한 '똥배짱'으로 보이기도 한다. 그가 미술계에 본격적으로 등장한 시기는 민미협이 전시장 중심이 아닌 현장 중심의 각 지역 미술패 활동이 왕성했던 1980년 후반이다. 예술가들이 꼭 단체로 모여서 세력화를 하는 것이 온당한 것인지는 더 논의를 해야 할 일이지만 어찌 되었든 예술가에겐 자유로운 영혼이 중요하다. 그것만으로도 어떠한 단체나 세력 조직을 거부할 수 있는 이유가 충분하다.

이 시기 안창홍의 회화적 성과는 매우 보기 드물고 특이하다. 그의 작품에 나타난 형상은 쫓기고, 질주하고, 추락하고, 숨 가쁘다. 이러한 작품이 한결같이 담아내고자 한 것은 80~90년대의 사회적 억압과 정

부서진 얼굴_310×210㎝_캔버스에 아크릴릭_2008

치적 반동, 그리고 천박한 자본주의 소비 문화를 비틀고 꼬집는 은유적 경향이 전부라 해도 부족함이 없을 것이다. 이러한 작품의 형상은 동·서양의 미술사를 모두 뒤져도 찾을 수 없는 그만의 독창적이고 괴기스러운 미학의 발현이라 보인다.

5월 광주의 은유적 비판

'봄날'은 과거 역사 속에서 일구어 내었던, 광주 5·18을 포함한 부마사태, 제주 4·3 항쟁, 4·19에 이르기까지, 아무리 영광스러운 역사도 세월이 지나면 그것을 올곧게 지켜내지 못하고 남아 있는 사람들의 이해관계에 의해 그 의미나 가치가 변질된다는 것을 보여준다.

안창홍은 최근 '퇴색 사진'이라는 그만의 성공적인 재료이자 형식인 낡은 사진의 이미지를 빌어 〈봄날은 간다〉 시리즈에 열중하고 있다. 이 시리즈 작품은 바로 역사적 사건의 영광스러운 가치가 변질되고 퇴색되어 가는 안타까움을 강한 이미지와 더불어 한편으로는 은유적 상징을 하고 있다. 30년 전과 50년 전의 그 역사적 봄날을 은유적으로 유추해내고자 하는 성격을 담고 있다.

어쩌면 〈봄날은 간다〉는 한국 현대사의 문을 열었던 5월 광주에 던지는 의미심장한 메시지가 될 수도 있을 것이다. 안창홍은 그렇게 할 수 있는 자격을 갖추고 있다고 본다. 왜냐하면 부마항쟁을 거리에서 직접 체험하면서 현실에 눈을 뜨고 광주에 진압군으로 참여했던 후배로부터 생생한 현장을 들으면서 역사를 알았고, 80년대 내내 그만의 예

술 세계를 치열하게 키워왔기에 그렇다.

안창홍은 자신의 예술적 고향이나 다를 바 없는 5월 광주를 〈봄날은 간다〉라는 시리즈로 은유적 어법을 통해 애잔하게 광주를 비판하고 있다.

그동안 5월 광주는 지난 30년 동안 보다 성스럽게 미화되고 권력화되었다. 우리의 민중미술은 5월 광주를 예찬하고 성스럽게 표현하는 그림들만 30년간 그려왔다. 그러나 이제 5월 광주는 안창홍과 같이 비판적인 예술도 수용하고 끌어안아 우리 스스로를 성찰해야 하는 시점에 왔다고 보기에 그의 예술은 더욱 우리 시대의 보석처럼 빛을 발하면서 다가온다.

안창홍은……

1953년 경남 밀양 출신으로, 서울, 부산, 수원 등지에서 개인전 26회, 1979년 안창홍, 정복수 2인전(부산, 현대화랑), 1994년 '민중미술 15년전'(국립현대미술관), 1997, 2000, 2003년 광주비엔날레(광주비엔날레), 2003년 제1회 북경비엔날레(중국, 북경), 2004년 부산비엔날레(부산시립미술관), 2007년 한국 미술의 리얼리즘(일본 5개 미술관 순회전) 외 다수의 단체전에 참여했다. 또한 1989년 카뉴국제회화제 특별상(카뉴, 프랑스)과 2009년 제10회 이인성미술상(대구) 등을 수상하기도 했다.

도시를 해부하던 '붓',
우리 산천을 해명하다

민정기는 80년 '현실과 발언' 창립회원으로 민중미술의 중심에서 도시
의 사회적 모순과 민중의 삶의 구조에 대한 문제를 화면에 담아왔다.
90년대 이후 자신의 삶 주변에서부터 우리 산천 풍경들을 전통 회화
기법(부감법)으로 재구성한 회화적 형상화에 이르렀다. 그의 풍경화는
밀도 깊고 풍부한 채색을 통한 작품으로 한국 풍경화의 정체성을 화두
로 삼고 있다. 이로써 그는 민중미술 화가로 가장 뛰어난 상상력과 형
상력을 갖췄고, 90년대 이후 한국적 풍경화를 그려내는 데 성공한 화
가로 자리매김한다.

80년대, 도시 그늘에서 인간의 물상화

민정기는 대학 졸업 후 70년대 중·후반 지식인들과 함께 사회 운동의 연장선상에서 그림 활동을 시작한다. 1980년 5월, 그는 서울에서 광주 항쟁에 관한 관제보도와 구전을 통해 진실을 알게 된다.

당시 '현발' 창립회원으로 중심적 위치에 있었던 그는 이러한 시대적 상황에 누구보다도 예리한 현실 인식과 사회에 대한 삼화된 비판의식으로 새로운 형상적 조형 방식을 드러낸다. 그는 차분하고 신중한 선비적 인품과 도덕성, 그리고 인간 체취를 가지고 시대적 정당성을 가늠한다. 그러한 그의 성품은 고스란히 작품에 묻어나오고 있다. 이 시기 그의 작품은 도시를 중심으로 역사와 시대를 해부하고 비판하면서 우리의 감각을 움츠리게 하는 긴장감을 내재하고 있다.

그의 작품은 우리 사회의 어둡고 소외된 인간 존재의 삶을 비판적으로 그리는데 머물지 않고, 자상한 인정을 드러내고 있다. 또한 작품 제작에 있어 현란한 색상이나 강한 형상, 현대적 회화 기법을 사용하지 않는다. 그저 담담하고 소탈한 기법으로 기층 민중의 삶과 시대적 상황과 도시의 그늘진 모습을 잔잔하게 기록해갔다.

이 시기 그의 회화적 특징이자 미학적 키워드는 도시에서 살아가는 민중의 일상적 삶을 물상화(인간의 사물화)하면서 담담하게 회색 색상(콘크리트색)의 필치로 그려 나가는 것이었다. 즉 인간 존재를 시대의 모순과 산업화에 점차 찌들어 가는 도시의 그늘 아래 물상화시켜버린 것이다. 그러나 그 물상의 그림은 무겁고 차가운 느낌이 아니라 오히려 따

뜻하고 애정이 깊은 느낌으로 전해진다.

그의 작품 〈영화를 보고 만족한 K씨〉는 80년대 민중의 억압된 삶을 담고 있다. 이 작품을 보면 80년 5월 광주 시민이 물상적 취급을 당했다는 생각을 지워버릴 수 없다. 마치 인간을 짐승이나 물건 취급하는 당시의 권력자들에 대해 연역법식의 경고로 오히려 인간 존재와 인권을 강조하고 있다. 그림은 현란하지 않고 욕심 없이 잔잔하게 그려져 있으나 그가 의도했던 문학적 상상력을 유인한다.

민정기는 자신이 서 있는 현장에서 자기 나름의 방식으로 학살되어 갔던 광주 시민, 인간 존재에 대한 아픔과 한계 상황을 보여주고자 했다. 마치 권력자는 인간을 얼마든지 학살할 수 있다는 것을 증명하듯이⋯⋯.

영화를 보고 만족한 K씨_145×222㎝_캔버스에 아크릴_1982

그는 5월 광주를 이렇게 기억하고 있다.

"역사의 아픔과 무게를 느끼게 한 사건이다. 어떤 이도 이 무게 앞에서 자유스러울 수 없으며, 그 이후 나의 작업은 결코 역사와 사회와 분리된 채 진행될 수 없다는 사실을 크게 인식하게 되었다."

대중과 소통 위해 제작한 작품들

민정기는 80년대 중반 이후 무거운 주제의 그림에서 벗어나 대중이 쉽게 이해하고 즐길 수 있는 그림에 관심을 갖기 시작한다. 즉, 현대미술은 서구 미학의 형식만을 좇아 형이상학적이고 관념적으로 평범한 이웃을 소외시켜 소통을 스스로 단절시켰다. 민중미술에서도 대중과 소통을 요구하는 비판에서 자유롭지 못했던 상황이었다.

이러한 상황에서 그는 통속적이라고 여겼던 '이발소 그림' 양식을 미술의 언어로 끌어들였다. 이발소 그림이란 단지 이발소에 걸린 그림을 칭하는 것이 아니라 향수, 감상, 애정, 소망 외에도 저속함과 사회적 실망 등을 담아내는 사회적 태도의 그림을 의미한다. 그는 이러한 저급한 미적 기준의 형상과 기법을 작품에 채용하면서 오히려 대중적 정서를 획득하여 사회와 예술, 대중과 예술의 소통 통로를 획득하고자 했다. 이는 80년대 제작된 그의 작품에서 다양한 형상으로 나타나고 있다.

또한 그는 소설가 황석영 씨의 단편소설 『한씨 연대기』를 자그마한 삽화 형식의 연작 동판화로 제작했다. 『한씨 연대기』는 '한씨'라는 인물이 분단 이후 어떻게 찢겨져 가고 피폐화되는가에 대한 이야기를 담고

한씨연대기13_29×38.5cm_동판_1984

있다. 황석영이라는 문장가의 소설에 묻혔지만 황석영의 산문소설을
재해석하여 시적 형상화에 성공한 작품이다. 오히려 예술적 형상성으
로 보자면 소설보다도 감춤과 함축적 미학이 돋보이는 것은 분명하다.
이러한 그의 대중과 미술의 소통을 위한 노력은 90년대 풍경화로 자연
스럽게 이어지면서 확장됐다.

우리나라 산천을 부감법 회화로

1986년 미술의 정치적 성향과 '현발'의 지루한 토론, 특히 친구 오윤의
사망은 그를 더 이상 서울에 거주할 수 없게 만들었다. 아니 그의 인품
과 성품으로 보자면 오히려 도시생활보다는 시골생활을 오래전부터 꿈

세수_41×33㎝_캔버스에 오일_1984

꾸어 왔을 것이다. 86년의 상황은 그를 시골로 갈 뚜렷한 명분을 제공했을지도 모른다. 그는 1987년 이듬해 겨울, 경기도 양평으로 이사를 한다. 그는 스스로 유배생활을 선택한 것이고, 서울이라는 감옥에서 탈출한 것이다.

이로 인해 민정기는 서울 중심의 화단과는 일정한 거리를 두면서 자유롭게 그림에 전념할 수 있었다. 그는 경기도의 주변 산천을 고지도에 대입시켜 부감법으로 재해석하는 조형 형식을 빌어 밀도 깊고 풍부한 채색의 풍경화를 제작했다. 그러한 풍경화의 이미지를 하나하나 보면 민화적 요소, 풍수지리적 요소, 무속적 요소들이 뒤범벅이 되어 나타나고 한국의 정서와 미감에 어울리는 투박함은 그의 탐구력에 의해 더욱 돋보인다.

어느 미술평론가는 그의 그림을 보고 "미술사의 낡은 전통으로 끌어들이고 있다"라고 했지만 오히려 그의 그림은 전통의 형식을 빌어 재해석하고 한국 풍경화의 새로운 화두를 생산해가고 있다고 보며, 한국 미술의 정체성을 바로 세워 가고 있다고 평가한다.

그러나 이렇게 성공적인 예술적 성과물과는 무관하게 80년대 민중미술의 중심에 서 있었던 그가 왜 강산(江山)이 산업에 찢겨지고 환경에 오염되는 폐해를 비판적이 아니라 오히려 아름답게 보게 되었을까? 그의 인성과 어떤 향수 때문일까?

어찌되었든 그는 우리 산천의 아름다움을 형상화하는 데 성공했다고 보인다. '이것이 과연 성공한 것인가'라고 반문한다면 답변하기가

고지도에 얹은 신단양_207×367.5㎝_캔버스에 유채_2007

궁색하다. 리얼리즘 화가는 형상성을 현실에 두어야 가장 바람직하나, 90년대 이후 그의 작품은 그렇다고 말하기 아직은 부담스럽다. 성패를 떠나 좀 더 시간을 갖고 지켜봐야 할 일이다.

민정기는 최근 남한강변의 공사 현장을 그림에 담을 준비를 하고 있다. 그가 4대강 개발문제로 눈앞에서 파헤쳐지고 원래의 모습이 변형된 산천을 과연 어떻게 형상화해낼 것인지 자못 궁금해진다.

민정기는……

1949년 경기도 안성 출신으로, 서울대학교 서양학과를 졸업하고, 개인전 8회, 1980~1987년 '현실과 발언', 1989년 제3회 아시아 현대미술제(후쿠오카미술관, 후쿠오카), 1994년 '민중미술 15년전(국립현대미술관, 서울), 1995년 제1회 광주비엔날레 '광주 5월 정신전'(광주시립미술관, 광주), 2004년 아르코미술관 초대작가전 등의 단체전에 참여했다. 2006년 제18회 이중섭 미술상을 수상했으며, 현재는 경기도 양평에서 경기창작센터 입주 작가로 참여하고 있다.

이 원 석

자본으로 위장된
공포와 불안

이원석은 80년대 정치·문화적 상황에 세례 받은 민중미술 2세대 작가로 분류된다. 그는 1986년 미술대학에 입학하면서 5월 광주에 관한 이야기를 접하고 충격을 받았다. 이후 학생 운동에 적극적으로 참여하면서 80년대 비판적 리얼리즘을 계승한다.

그는 매년 5월이면 성지를 순례하듯 광주를 찾았고, 더불어 정신적 무장과 함께 비판적 리얼리즘 미학의 날을 세워왔다. 작가는 첫 번째 개인전(2006년)을 시작으로 정치적 성향의 혁명적 리얼리즘에서 자본이라는 새로운 폭력과 권력 앞에 민중의 힘과 민중의 소망이라는 주제를 새로운 형상성의 리얼리즘으로 확장시켜 나간다.

그의 최근 작품은 5월 광주라는 창을 통해 구축된 정신과 저항적 미

티_210×150×150㎝_섬유강화플라스틱_2004

학을 통해서 훨씬 내밀해지고 정교해졌다. 그의 예술적 저항 목표는 현대 사회 속에 눈에 보이지 않은 자본의 탈을 둘러쓰고 숨겨져 있는 것들을 잘 찾아내 비판하는 것이다.

5월 광주의 충격과 역사 의식

1980년 5월, 이원석은 경주 외곽에 있는 중학교 1학년 학생이었다. 평범한 중학생이었던 그에게 5월 광주에 대한 관심은 없었다. 더구나 광주라는 지리적·정서적 환경의 차이는 5월 광주를 더욱 그의 관심 밖으로 몰아내기에 충분했을 것이다.

이원석이 5월 광주에 대한 진실을 들은 것은 대학 입학 후였다. 1986년 대학에 입학한 그는 도서관에서 광주민중항쟁과 관련된 사진 자료를 접하고, 운동권 선·후배를 통해 5월 광주에 대해 알게 됐다. 그는 매우 충격적인 이 사건을 접하고 상당 기간 정체성에 혼란을 겪어야 했다. 점차 5월 광주에 대한 진상을 알아가면서 그는 역사 공부를 다시 해야 한다는 필요성을 절감했다.

그가 다녔던 대학은 보수적이면서 서구의 형식 미학을 중점적으로 지도했던 터라 운동권 활동과 민중미술 실천에 그만큼 어려움이 있었을 것이라는 것은 미루어 짐작이 간다. 그래서 그는 자연스럽게 대학생활을 소홀하게 되고, 교문 밖 현장에서 활동하게 된다.

이원석은 특히 80년대 후반 진보적인 미술 그룹(청년미술공동체, 1988년)을 조직해 민중 미학과 사회과학 이론 공부에 매달렸다. 또 매년 5월

이면 광주 망월동 묘지를 찾았으며, 구본주와 함께 소집단(참흙, 1991년)을 만들어 이론 학습과 실천적 활동을 적극 펼쳤다. 전국을 순회하면서 지역별 역사와 문화에 대한 심층적 공부를 하기도 했다. 호남권, 영남권, 태백권을 각각 여행 일정에 따라 나누고 매번 종착지 광주에 모여 토론했다. 이렇듯 그에게 광주는 정신적 지주가 됐고, 광주를 통해 리얼리즘 미학의 날을 세웠다.

새로운 리얼리즘 지평 확장

이원석은 80년대 정치적·문화적 상황의 세례를 받은 민중미술 2세대 작가로 새로운 리얼리즘의 첫 번째 기수이다. 80년대 후반부터 그는 노동자, 농민 계급을 옹호하며 변혁 운동에 앞장섰던 혁명적 리얼리즘을 표방했다.

이후 그는 90년대에 들어 결혼과 육아 등 가장 역할을 하면서 누적된 생활 문제를 해결하기 위한 휴면기에 접어든다. 그리고 2002년에 들어와서야 6년이라는 긴 터널을 빠져나오게 된다.

90년대부터 그가 취해왔던 혁명적 리얼리즘 미학은 과거 민중미술 1세대 선배와는 다르게 예술적 성취를 바라는 것이 성급한 욕심이기도 했을 것이다. 정치·사회·문화적 환경이 모두 80년대와는 다르며, 특히 진보진영조차도 세분화돼 사회 운동과 함께 예술적 실천의 동반을 허락하지 않았기 때문이다.

그는 다시 작품 제작에 전념하면서 중산층이나 소시민들의 일상을

섬세하게 묘사해낸다. 이러한 작품들을 모아 선보인 첫 번째 개인전 (2005년)은 새로운 리얼리즘 조각가로서의 발판을 확보하는 데 큰 계기가 됐다.

첫 번째 개인전을 기점으로 이전에는 정치적 성향이 강한 혁명적 리

오늘도_220×150×150㎝_섬유강화플라스틱_2003

얼리즘을 표방하는 작품이 주였다면 긴 휴면기를 지난 후의 작품은 현대 사회의 소시민과 자본주의 사회에 대한 날카로운 비판을 담아내는 작품으로 변화된다. 리얼리즘의 새로운 형상성의 모색에 성과를 이뤄 내기 시작한 것이다.

특히 전시작품 〈비대한 숨〉(2005년)은 자본주의 욕망과 허구로, 끊임없이 반복되는 재생산으로 비대해진 한 남성의 몸을 통해 현대 사회를 향한 은유적 비판을 담아내고 있다. 또한 〈내 탓이요〉(2005년)는 남성이 끊임없이 반복해 벽에 머리를 박고 있는 모습을 형상화한 것으로 무한한 생존 경쟁을 하는 현대 사회에 노출된 개인의 나약한 존재에 대한 반성과 성찰을 요구한다.

이제 그가 세상을 바라보는 비판적 시점이나 목표가 이동한 것이다. 작가는 자신에 대한 깊은 성찰과 삶의 체험을 바탕으로 진심과 따스함을 작품에 담고 있다. 다시 말해, 현실 사회와 자본주의에 대한 비판적 시각도 그의 휴머니티에서 출발된 것으로 보인다.

이렇듯 첫 번째 개인전을 중심으로 그는 자본이라는 새로운 폭력과 권력 앞에 민중의 힘과 민중의 소망이라는 주제로 리얼리즘의 새로운 형상을 치열하게 확장시켜간다. 특히 이원석은 민중미술 2세대로서 새로운 리얼리즘 지평을 열어 가는 데 앞장섰으며, 이 시기 그의 작품은 리얼한 힘이 느껴진다.

황금개의 콧방귀_2000×120×120㎝_혼합재료, 모터_2006

자본은 폭력, 그리고 공포와 불안

이원석은 80년대 후반 대학 시절을 보냈기에 정치적 이데올로기 사회과학에 과도하게 노출된 세대임에도 불구하고 그런 노출에서 탈출해 자본의 물리적인 힘에 의해 소시민에게 미치는 다양한 권력과 폭력 현상을 포착해내고 있다.

그의 작품 속 주인공은 IMF, 미국발 금융 위기, 신자유주의 등의 상황에서 끊임없이 추락할 수밖에 없는 소시민이다. 이들은 자본주의의 무한한 탐욕 경쟁의 공포에 항상 노출돼 언제라도 불시에 실업자가 될 수 있다. 이러한 소시민의 불안한 심리적 리얼리티는 냉혹한 자본주의 시스템에서는 예측할 수 없이 늘 존재하고 있다.

그의 작품 〈오늘도〉(2003년)는 도시의 출퇴근 시간에 전철이나 버스 안에서 흔히 볼 수 있는 소시민의 치열하게 살아가는 풍경을 그렸다. 〈오늘도〉를 통해 그는 현대 사회를 예술가로서 사회와 일정한 거리를 유지하면서 구조를 분석하고 소시민의 내밀한 상황을 날카롭게 포착해내고 있다. 그는 치열한 몸부림 속에서 하루하루를 살아가고 있는 동시대 소시민의 모습을 직접 체험했고, 자신이 몸소 겪은 경험을 통해 불안함과 인간 소외의 현상을 날카롭게 파고들었다.

그는 80년대에는 정치권력이 폭력과 공포의 대상이었다면 신자유주의가 극에 달한 오늘날에는 자본의 권력과 폭력이 공포와 불안의 대상이 되는 사회를 담아내고 있다.

5월 광주의 정신과 저항적 미학이 이원석의 작품을 통해 훨씬 내밀

해지고 정교해졌다. 80년대는 우리들이 저항해야 될 목표가 훤하게 보였다. 그러나 현재는 자본이라는 탈을 둘러쓴 권력과 폭력은 숨겨져 있다. 작가는 그 숨겨진 것들을 잘 찾아서 날카롭게 비판하고 있다.

이원석은……

1967년 경주에서 태어나, 2006년 홍익대학교 조소과를 졸업했다. 서울과 울산 등지에서 개인전을 5회 개최했고, 2004년 금지된 상상력전(민주화운동 기념회관·서울), 2005년 횡단과 종단전(일산미관광장·경기), 2006년 ASIA ART NOW전(아라리오·베이징), 2008년 거울아 거울아전(국립현대미술관), 2010년 미술 속의 삶의 풍경전(포항시립미술관), 2010년 경기도힘 전(경기도립미술관) 등의 단체전에 참여했다. 현재는 서울시립대학교, 성신여자대학교에 출강하고 있다.

'모진 역사'를 딛고
살아남은 얼굴들

이종구는 80년대 리얼리즘 미술에 새로운 초상화 양식을 모범적으로 구축한 농민화가이다. 그는 순박하고 성실하고 진지한 성품의 소유자로 고향 오지리를 중심으로 농민의 삶, 농촌 현실의 절망과 암울함을 그림에 담아왔다. 때로는 묵언 속에 슬픔과 절망, 희망을 그린 농촌 현실을 통해 민중미술의 대중성 확보에도 소홀하지 않았다. 그가 그린 농촌 현실의 비판적 그림은 역사와 시대 앞에 우리 시대를 대변하고 증언할 수 있으리라 생각되며, 이종구가 한국 리얼리즘 미술의 상징적 작가임은 부정할 수 없다.

광주항쟁과 예술적 태도와 형식

이종구는 1980년 5월, 인천에서 미술 교사를 하면서 서울역 앞에서 5월의 봄을 겪어야 했다. 당시 그는 왜곡되고 단절된 관제 언론 때문에 제대로 된 소식을 들을 수 없었다. 이후 작가는 인천의 가톨릭회관과 사회과학서점 '광야'에서 정보를 얻었다.

대학교에서 배우는 아카데미즘 미술 교육은 사회적 현실과는 동떨어져 있었기에 이종구는 1982년, 인문사회 학습과 예술적 상상력을 고민하다 '임술년 98992㎡'(이하 임술년) 그룹(황재형, 전준엽, 이명복, 송창)을 창립하게 된다.

이종구는 "광주항쟁을 통한 충격과 경험은 모두 사회적, 역사적, 예술적으로 다가오게 됐다"라고 하면서, "광주를 통해 미국을 바로 보게 되고 한국 현대사를 다시 보는 계기가 됐다"라고 말한다.

그는 80년대에 캔버스 대신 양곡부대를 사용하여 그림을 그렸다. 작품의 바탕이 되는 양곡부대는 '정부 양곡'이라는 상표와 종자 문양, 다양한 낙서의 이미지들이 나열돼 있는데, 그는 이 위에 농민 초상화를 그림으로써 사회성과 함께 현장성을 확보했다. 그리고 농촌의 담에 붙어 있는 포스터와 표어, 상품 포장지 등의 오브제를 사용하면서 그 미학적 효과를 증대시켰다. 이 점은 그만의 특징이자 장점으로 존중받기도 했다. 또한 양곡부대에 농민의 초상과 함께 황폐화된 논과 밭, 풍경을 그려 농민의 삶과 터전을 밀착시키는 설득력을 확보했다. 이렇듯 그는 극사실적 묘사력을 바탕으로 제한된 양곡부대의 공간을 작가적 상

상력과 조형성으로 확대, 민중미술의 숙제였던 대중성을 빠른 걸음으로 확보해갔다.

〈소〉 연작 이후 근작을 보면 백두대간과 산하의 풍경들은 자연과 함께 어울려 자연주의적 태도와 서정성으로 한결 여유로움이 드러나 보인다. 이러한 서정성은 80년대 농부의 초상화에서도 늘 존재해왔던 것이다.

모진 역사 속에서 살아남은 얼굴들

이종구가 그렸던 80년대 〈오지리 사람들〉의 농민 초상화는 우리 시대

새농민_110×140cm_쌀 부대에 유채_1985

에 그가 이룩한 리얼리즘 예술의 큰 성과다. 조선시대 풍속화가 현재에 와서 과거를 읽는 중요한 열쇠가 되듯, 먼 훗날 우리 시대의 농촌 현실을 그의 작품을 통해서 읽을 수 있을 것이라는 믿음이 있기 때문이다. 바로 이 지점에 우리는 그가 새롭게 구축해가고 있는 초상화 양식의 예술적 성과에 찬사를 보내는 것이다.

70년대 들어 농촌 현실은 '잘 살아보세'의 '새마을운동'과 산업화로 급격하게 변화했다. 농촌은 '보릿고개'와 '행복이 없는 잘 사는 삶', '행복과 상관이 없는 삶'을 위하여 농경 문화 자체를 몰락시켜왔다. 농경 문화는 우리 민족의 고유한 정신적 뿌리를 담고 있는 문화적 공동체였으나 지금은 산업화의 깊은 그늘이 남아 있어 간혹 우리의 일상을 가슴 아프게 하고 있다.

그는 농촌 현실을 상징적으로 그려왔다. 농민의 애환과 누구보다 강한 땅에 대한 애착, 농민의 정직성으로 농촌을 계몽하고, 사업화로 쇠퇴되어 가는 현실을 고발하는 그림을 그린다. 그래서 그를 '농민화가' 라고 부른다.

그는 작금의 농촌 현실을 때로는 묵언으로 때로는 슬프게 때로는 절망적으로 때로는 희망적으로 상징적 메시지를 잘 담아왔고, 리얼리즘 미술로 초상화 양식을 굳건히 세웠다. 그러나 그의 초상화에 등장하는 농부의 얼굴은 현실지평으로 나오지 못하고 화석이 되어 굳어버린 채 존재한다. 여기에서 농민 초상화는 닫힌 기억, 냉동된 과거로 숨어버릴 가능성이 우려됨은 나만의 생각일까!

이것은 광주항쟁 이후 살아남은 자의 슬픔이 점차 시간이 흘러가면서 일상화가 되어가는 것과 같다고 느껴진다. 이종구의 〈살아남은 얼굴의 초상화〉는 바로 이 지점에서 살아남은 사람과 궤를 같이 한다고 보았을 때 우리 근·현대사의 초상화이자, 살아남은 사람의 비판일지도 모른다.

민중미술의 개방으로 건강한 지평을

그는 리얼리즘의 서구적 어법과 형식을 그대로 채용해서 한국식 정서와 형식으로 발전시켜왔다. 그러나 앞서 밝혔듯이 완전한 전통적 초상화의 양식 계승에는 아쉬움이 남는다. 다른 한편으로 생각해보면 예술에 있어서는 반드시 전통을 계승해야 하는가에 대한 의문도 존재한다. 예술이기 때문이다.

90년대 후반에 들어 민중미술은 크게 위축되었다. 민중미술은 80년대를 거치면서 일정한 정치·예술적 성과를 이뤄냈지만, 화가들의 생리가 그렇듯 사회의 안정화와 함께 자기 작업에 몰입하게 된다. 그 역시 민중미술의 한계를 느끼게 되었을 것이다. 즉, 걸개그림이나 현장 미술과는 달리 자신의 그림이 기대에 미치지 못함에서 오는 실망감일 것이다. 그리고 그림은 농촌 현실을 비판하고 희망을 기원했으나 현실은 절망과 비극이었기에 더욱 그랬을 것이다. 이러한 이유들로 그 역시 작업실에 은둔하면서 80년대 리얼리즘 정신의 연장선에서 새로운 그림을 준비하게 된다.

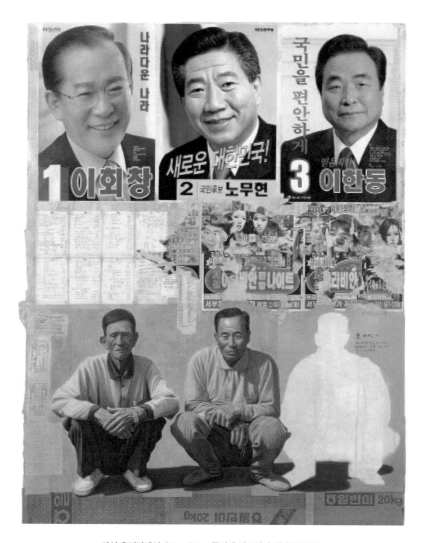

다시 오지리에서_215×195㎝_종이에 아크릴릭 인쇄물_2003

검은 대지-무거운 여름_90×180cm_한지에 아크릴릭_2008

시대가 바뀌면서 민중미술의 지형과 정신도 변화되어간다. 이제 과거의 이념이나 사회 변혁이 아닌 환경, 인종, 반전, 평화, 인권 등으로 확산되면서 새로운 화두와 다양한 예술 형식으로 발전되고 있다. 이러한 상황에서 그가 과거의 역사 속에 머무르기보다 보다 다양하고 폭넓은 민중미술의 확산을 위한 노력으로 예술적 성과를 높여 가기를 기대한다.

18세기 조선시대의 풍속화나 초상화를 보고 그 시대를 읽듯이 이종구가 그린 농부의 얼굴에 흐르는 땀방울에서, 농부의 패션(추리닝, 꽃무늬 남방, 예비군복 등)과 표정에서 우리 시대의 리얼리티를 먼 후세대는 읽어갈 것이다.

이종구는……
1954년 충남 서산에서 태어나, 중앙대학교, 인하대학원을 졸업했다. 개인전 20회를 비롯해, 1983~1987년 임술년전(서울), 1995년 광주비엔날레 오월의 정신전(광주), 2007년 아시아의 지금(베이징), 2010년 아시아 리얼리즘(국립현대미술관, 서울), 2011년 코리안랩소디(삼성미술관 리움, 서울) 등 다수의 국내·외 초대전에 참여했다. 현재는 중앙대학교 교수로 재직 중이다.

대한민국은 서구 200년의 과정을 30년 만에 이루어내는
거침없는 역사를 보여주었다. 이러한 산업화는 고도의 압축 성장으로
상징된다. 그 결과 군사 문화가 사회의 면면을 지배하게 되고
삶은 주눅 들었다. 우리의 자연과 향토적 서정도 생동함을 잃었다.
이 시대의 예술인은 땅에 서 있는 나무 한 그루에서도
절망의 정서를 읽어내고 표현했다.
당대의 예술은 인간의 삶을 위협하는 모든 것을 직접적으로
혹은 은유적으로 밝혀낸다.
고난의 시대를 살아가는 예술가는 사제(司祭)의 역할을
마다하지 않았다.

향토적 서정주의의 경지와
예술가적 책무

강연균은 광주에서 태어나 70년 동안 광주를 지키면서 작품 활동을 해온 토박이다. 그의 예술 세계는 전라도 풍광의 서정과 진실을 받아들였기에 5월 광주의 아픔과 진실을 예술가로서 너무도 당연하게 시대와 역사 앞에 증언한 것이었다.

그래서 일부 평자는 그를 광주 5·18을 기점으로 너무 쉽게 민중미술 혹은 리얼리즘 작가로 가둬 버리는 우를 범해왔다. 이제 다시 자연주의의 거대하고 넉넉한 품 안으로 그의 예술 세계를 복구시켜야 할 것이다. 그래서 그가 담아가고 있는 예술의 서정성이 얼마나 보석처럼 빛을 발하고 아름답게 남도의 자연을 사랑하는가를 바로 보아야 한다.

예술가적 책임과 자연을 보는 숭고한 태도

19세기 프랑스 바르비종의 비천한 농부들의 삶을 감동적으로 그렸다고 해서 장 프랑수아 밀레(Jean Francois Millet, 1814~1875년)를 사실주의 작가 범주에 넣지는 않는다. 밀레의 그림은 그냥 단순한 풍경이 아니다. 그는 풍경적 요소들을 인간에게 종속시켜 대지 위에서 노동하는 사람을 통해 자연과 인간의 존엄을 담았다.

밀레는 가난한 농부를 대상으로 그림을 그렸다. 그는 자연과 함께 어울려 살아가고 있는 인간의 존엄과 가치를 문학적인 입장보다는 음악적인 감정을 더 강조시켜 수줍은 듯이 드러내 보이는 대표적인 자연주의 작가이다.

강연균은 전라도의 향토적 서정과 풍광을 진실로 받아들였던 예술가였다. 80년 5월 광주를 직접 보고 느꼈던 그는 예술가로서 너무도 당연하게 5월의 아픔과 진실을 그릴 수밖에 없었다. 어찌 당대의 예술가로 그 어마어마한 시대의 진실을 증언하지 않을 수 있었겠는가? 그는 인간과 자연을 짓밟고 훼손하는 폭력의 고통에 대해 예술가로서 당연히 응답해야 한다는 예술가적 책무와 예술적 진리를 따랐을 뿐이었다. 그래서 그의 예술 세계는 더욱 장엄하고 귀중하며, 역사와 현실을 도외시하고 자연과 서정에만 집착하는 광주와 전라도의 수많은 예술가에게 모범을 보이며 경종을 울렸다.

자연주의란 인간의 생태를 자연현상으로 보려는 사고방식으로, 인간은 본능이나 생리의 필연성에 의해 지배된다는 입장이 기본 이념이

자 태도이다. 이러한 전제를 두고 전라도 땅에서 태어난 강연균은 지금까지 전라도의 자연을 대상으로 남도의 서정성 위에 함께 어울려 살아가고 있는 사람들의 삶의 모습을 화폭에 담아왔다. 그는 자연에 대한 깊은 성찰에서 출발한 진지한 태도를 바탕으로 시적 정감과 친애감이 넘치는 때로는 우수적으로 때로는 밝고 희망차게 전라도의 질펀한 정서와 미감을 화폭 안에 터치하며 확산시켰다.

이렇듯 강연균은 기본적으로 자연을 매우 따뜻하게 바라보고, 그 속에서 살아가는 사람에게도 깊은 애정의 시선을 소홀히 하지 않았다. 그가 이러한 시각을 갖게 된 것은 생태적으로 전라도 농부의 아들로 출생한 점에서부터 비롯됐다고 생각된다. 그래서 자연은 그의 자각에 의해 하나하나 새롭게 발견되어 동적 생명체로 존중되고 표현되고 있다.

그가 바라보는 자연은 자신의 세계관 속에 투영되는 창조적 직관이자 예술적 표현의 예찬인 것이다. 이러한 태도로 강연균은 50여 년 동안 자연과 사람을 그려왔으며, 그것은 남도의 자연이요 사람이었다.

그동안 우리는 강연균을 80년 5월을 기점으로 민중미술 또는 리얼리즘 작가로 구분해왔다. 편협하고 왜곡된 예술 세계의 평가와 함께 우리들의 시선은 모순 속에 존재해왔다. 특히 제도권 미술계와 민중미술 진영의 미술계를 넘나들며 가교 역할을 했던 그의 행보들은 이러한 오해를 불러일으킬 수 있었다.

이제는 강연균을 우리 시대의 자연주의 화가라고 보아야 할 것이다. 이러한 그의 예술 세계를 자연주의의 넉넉한 품 안으로 끌어들였을 때

오히려 광주의 사실주의 미술의 폭은 더욱 확대되고 심화되리라 생각하고 믿는다.

향토 서정주의의 새로운 경지를 일구다

강연균은 광주와 전라도를 떠나지 않고 지켜온 화가이다. 그래서 항상 그의 예술적 소재와 주제는 자신의 주변에서 발견할 수 있는 흔한 자연, 그것들이다.

강연균은 작품의 주제가 되는 자연에 대해 이렇게 말한다.

"난 작품을 제작함에 있어 자연을 머릿속에 상상하지 않습니다. 항상 자연을 보면서 회화를 구상하게 되고 내가 보지 못한 자연은 그리지 않습니다. 그리고 그 자연의 대상은 나의 삶 속에서 발견되는 것들로

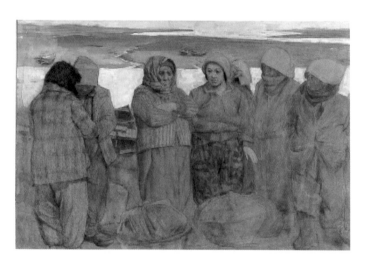

갯가의 아낙들_96×145cm_종이 위에 수채_1986

그것들을 통하여 세계를 발견하고 읽어 갑니다."

　작가는 삶의 주변에서 발견되는 자연을 그린다. 그는 지금까지 삶의 터전이었던 전라도가 전통적으로 농경 사회를 형성해왔듯이 그 속에서 성장하면서 전통을 존중하는 남도적 향토성을 자연스럽게 체득했다. 우리의 전통적인 농경 문화는 자연 존중과 자연과 함께하는 삶을 통해서 보여주는 자연일치 사상으로 자연과 조화를 이루어 왔다. 특히 남도의 자연은 섬세하고 진함이 배어 있고 질펀함이 있다. 그의 풍경화 속에는 빛을 발하는 서정성과 함께 이러한 남도적 미감과 정서가 고스란히 우러나오는 것이다.

　그의 풍경화에는 사람의 흔적과 체취가 항상 존재한다. 자연 속에 등장하는 나무와 풀 한 포기 하나하나를 자세하게 보면 호흡을 하고 있는 생명체로서의 심장 소리를 느낄 수 있다. 이렇게 강연균의 풍경화는 대자연의 생명체로 그의 화폭에서 다시 살아나고 있다.

　그의 작품 〈여름밤의 야산〉(1991년)은 더운 여름밤 어느 야산의 숲에서 시원한 바람이 불어오는 듯하다. 숲 속 나뭇가지들의 빈틈 사이사이를 빠져 나오는 바람 소리가 느껴지며, 그 소리는 마치 숲이 살아서 호흡을 하는 숨소리로 들린다. 금방이라도 그 숲에서 사람이나 동물이라도 튀어 나올듯한 신비스러움과 두려움이 서려 있어 보이는 감동적인 그림이다.

　그의 풍경화와 함께 진한 감동을 주는 정물화와 누드화를 빼놓을 수 없다. 특히 젊은 여인의 누드화는 살결의 부드러움과 탄력으로 마치 살

아 숨쉬며, 수줍어하는 듯한 그림에서는 수채화 기법의 진수를 느낄 수 있다. 인체가 간직하고 있는 아름다운 생명의 본능과 신비로움을 간직하는 눈부심 그 자체라고 할 수 있을 것이다.

이러한 그의 누드화에 아쉬움도 있어 보인다. 인간의 몸은 아름다움과 추함이 같이 어우러진 하나의 작은 자연이다. 아무리 아름다운 여인도 언젠가는 늙어가고 추해지고 썩어가는 장엄한 대자연이 순환하는 서사가 내재돼 있다. 그러나 그의 작품은 이러한 자연의 대서사를 아직은 제대로 보여주지 못하고 있다. 이 시점에서 이 점이 얼마나 다행스러운가를 조심스럽게 생각해본다. 강연균은 청년작가처럼 아직 그려야 할 예술적 숙제들이 가득하다는 것을 증명하고 있기 때문이다.

하늘과 땅 사이Ⅱ_97×135㎝_과슈_1984

농경도_80.5×117cm_종이 위에 수채_1986

19세기 밀레와 21세기 강연균

밀레는 19세기 프랑스의 자연주의 작가로 바르비종 화파와 인상주의 화파 사이를 넘나든 서양미술사에서 중요한 화가였다. 당시 인상주의는 혁명적인 화풍으로 그가 서양 미술사에 끼친 영향력은 따로 이야기할 필요가 없을 것이다.

강연균은 한국의 70년대 규범화된 미술과 80년대의 진보진영이나 제도권의 미술을 자유스럽게 넘나들면서 연결시키며, 예술적 주제나 소재에 대한 폭을 확장시킨 한국 미술계의 소중한 광주의 화가이다.

이제 그는 광주를 떠나지 않고 광주에 뿌리를 내리고 그저 담담하게 광주에서 세계를 바라보며 그림을 그리고 있다. 또한 그는 어려운 후배들을 위해 사재를 털어 소리 없는 격려와 지원도 마다하지 않는다. 이러한 그의 예술과 행보를 바라보며 광주에 귀감과 긍지로 남아 있어 든든하고 자랑스럽기만 하다.

강연균은……

1940년 광주에서 태어나, 조선대학교 미술과를 명예졸업했다. 광주와 서울 등지에서 개인전을 8회 열었고, 1980년 아시아 현대미술제 초대전(일본 동경도미술관), 1987년 한국 현대미술 초대전(과천 국립현대미술관), 1992년 현대미술 초대전(과천 국립현대미술관), 2012년 광주시립미술관 개관 20주년 기념전(광주) 외 다수의 단체전에 참여했다. 금호예술상, 광주오월시민상, 보관문화훈장, 광주 시민예술대상을 수상했고, 광주시립미술관장을 역임했으며, 현재는 광주미술상 운영위원회위원, 중국 노신미술대학 명예교수로 있다.

불안한 시대의
부평초 미학

1970년대 후반, 임옥상은 역사와 시대 앞에 당당하게 발언을 시작하면서 농민과 도시노동자의 삶에서 리얼리티를 찾고 역사의 현장에서 질곡과 시대의 아픔을 '보리밭'과 '땅'의 연작들을 통해 분출시켜 왔다. 놀라운 역사와 시대적 통찰력과 예술적 직관은 시대마다 중요한 국면들을 스펙타클하게 다양한 예술적 형식으로 조형화시키면서 비판적 리얼리즘 미학은 부평초처럼 자유로운 여행을 하고 있다.

'보리밭'과 '땅'에서 솟는 리얼리티

임옥상은 1979년부터 1981년까지 광주교육대학에서 근무를 하면서부터 80년대 민중미술에 대한 본격적인 지평을 열어갔다. 그는 "광주

정신은 우리에게 중요합니다. 한 인간으로 의지와 뜻이 주인이 되어 살아가는 것……. 정치. 사회적 억압을 뚫고나온 광주의 교훈이 주는 의미가 매우 큽니다.”

그의 '광주 5.18' 체험은 예술세계에 있어 중요한 가르침이 되어 현재까지 이어지고 있다. 1979년 '현실과 발언' 창립을 하면서 그에게 화두는 땅에 대한 애착을 민족 정서로 묶어내는 것이었으며, 땅은 모든 것을 포함하는 민족의 역사이고 생명력이며 원천이라는 점을 형상하고 있다.

80년대 그의 작품 '땅' 시리즈는 주인인 민중들의 삶과 애환을 담아내고 붉은 색은 민중들의 역사와 한을 담아내고 있다. 대표작 중 하나인 '땅'은 녹색의 논과 밭에 붉은 색의 땅이 파헤쳐져 있다. 화면은 강한 보색대비로 녹색은 민초와 땅이 갖는 생명력과 함께 붉은 색은 민중들의 분노와 한, 그리고 시대적 아픔을 담아내고 있다. 이 작품이 발표되었던 그의 첫 개인전은 강력한 이미지로 충격적이었다.

비슷한 시기에 발표한 '보리밭' 연작을 통해 농촌 현실에 대한 강한 메시지를 전달하였다. 누렇게 익은 보리밭 지평선과 우뚝 솟아 우리를 응시하고 있는 농부의 모습은 단조로운 화면을 구성하고 있으나 강한 이미지를 전달해주고 있다. 특히 초록색과 파랑색의 원색대비와 말없는 분노의 시선을 보내고 있는 딱딱하고 굳은 농부의 얼굴은 시대적 아픔과 많은 이야기를 함축시키고 선뜩한 충격을 주었다.

이렇게 80년대 임옥상은 '땅'과 '보리밭' 작가라는 별명을 얻을 정도

보리밭_100×140㎝_캔버스에 유채_1983

로 강렬하고 인상 깊게 자기미학을 뜨겁게 달구어 간다. 특히 그의 풍경은 서정성과 함께 사회풍자와 비판이 항상 구체적인 실체나 현실성에 근거를 두어 대중적으로 큰 설득력을 얻게 되었다.

팝(POP)과 대중성을 위하여

임옥상은 90년대 중반에 접어들면서 다양한 재료와 함께 세계관도 변화를 맞이한다. 작품에서도 '땅'과 '보리밭' 연작시리즈에서 보여주었던 것과는 달리 평범한 대중의 현장 속으로 깊숙하게 파고들어 도시 변두리, 미군기지촌, 골프장, 등 달동네 개발현장으로 변화를 가져온다.

그는 "우리의 이웃과 그들의 이야기, 함께 향유할 수 있는 그림이어야 한다."는 의도를 지니고 있다지만 80년대의 작품들과는 달리 색상과 형상력의 강렬함을 멀리하게 되고 민중적 정서를 대중화 시켜내지 못한다는 비판에 직면하기도 한다.

그러나 그의 작품에서는 여전히 시대적 리얼리티를 확보해 가면서 평면성과 시간성의 한계를 극복해 가고자 노력하며 예술적 순발력으로 폭발력있는 반란을 일으켜 왔다. 문명의 배타적 맹목성에 맞서는 형상성, 사물을 바라보는 다차원적인 굴곡과 깊이 그리고 순환과 반복, 연속성은 대중의 감성을 유유하게 지배해간다. 이러한 부분은 그만의 독창적인 예술적 감각으로 연출되어 간다. 이러한 그의 예술적 면모는 세계관과 미학관의 탄탄한 바탕이 있기에 가능했다.

그에게 대중성은 매우 중요한 부분으로 점차 확대되어 엄격한 작동이 목표가 되어 간다. 이 부분에 있어서는 그 누구도 어려운 형상력으로 조형적 성과를 일구어 낸 것이다. 민중미술이라는 시대의 어두움과 아픔을 익살과 은유, 때로는 팝(POP)적 요소와 페러디를 채용해가면서 때로는 회화성과 서정성이라는 잔잔한 감동으로 대중성 확보라는 숙제를 헤쳐갔던 것이다. 위험한 천박한 자본주의 미술시장에 투항하지 않고 시대를 읽어가면서 대중을 업고 깨우쳐 갔다는 점에서 나름의 성과를 거둔 것이다.

그의 작품 〈허허부처〉(2007)은 부처의 철 조형물에 반야심경을 파내었다. 이 작품은 '백제문화재 기념전'에 출품했던 작품으로 불교의 무궁함과 심오한 철학과 함께 대중이 부처가 되어서 세상의 평화를 이루는 대중 불교의 취지를 제작하였다. 즉, '자아를 발견하고 지상낙원을 이룩하자'에 지상낙원을 극락세계에 두지 않고 바로 현세에 낙원을 이룩하자는 이념일 것이다. 그래서 불교 철학에 자기미학의 옷을 입혀 대중 속으로 스며들기를 바라고 있는 것이다. 이 작품을 통해 그의 예술은 번뜩이는 창의력을 증명하였다. 재료(철판)의 한계를 극복하고 어떠한 재료가 손에 쥐어져도 자기미학 속으로 형상성을 이끌어 내었다.

그의 작품 〈여강여목〉(2010)은 대형화면을 크게 두 폭으로 나누어 밝은 배경에 오래된 고목나무의 어두운 형상을 그려 넣었고 다른 하나에 높은 하늘에서 바라본 강줄기를 그려넣었다. 고목이나 강줄기나 모두 우리자연에서 흔하게 발견할 수 있는 이미지이다. 그 고목과 강줄기는

민중의 오랜 삶과 함께 해왔기에 그 삶을 잘 알고 있을 것이다. 더러는 고통스럽고 안타까운 삶으로, 더러는 풍요롭고 희망찬 삶으로 자연을 통해 포착되는 민중의 삶과 그 장구한 역사를 묵묵히 지켜내면서 많은 이야기를 암시를 하고 있다. 우리의 강이기에 우리의 고목이기에 이제 민중이 되어 시대를 증언하고 있는 것이다.

과거 작품과는 다르게 〈여강여목〉에서 서정성이 읽혀진다는 점이다. 이는 임옥상의 과거의 작품과는 또 다름이다. 고목과 강의 형상을 이루는 단순하고 투박한 선의 흐름과 화면 구성에서 서정성이 감지되고 있다.

이처럼 예술의 감동은 서정성에서 출발되어 지며, 그의 예술에도 서정성은 암호로 내제되어 매 순간 빛을 바래면서 대중에게 접근하는 또

땅-붉은땅_177×104cm_캔버스에 유채_1980

다른 코드를 확보해 간다.

자유로운 부평초 미학

'보리밭'과 '땅'의 화가 임옥상은 80년대를 열어가면서 한국민중미술의
대표적인 화가로 자리매김하였다.

특히 90년대 중반이후, 국가독점 자본주의에 대한 비판과 경계를 주
장하고 노동자 계급에 이념적 근거와 정당성을 두었던 그가 자본주의
미술시장과 화해를 시도했던 측면을 부정할 수만은 없을 것 같다. 이시
기에 공공미술의 적극성과 함께 시대적 이슈를 놓치지 않으면서 자본
주의와 언론의 속성을 잘 이용하여 왔다. 이것도 그의 시대흐름의 통찰
과 제한적 환경에 양식적 변화를 뛰어난 창의력과 적응력으로 능수능
란하게 대체한 결과이다.

예술가는 누구나 매체(재료)를 선택하는 경우는 자기예술의 확장시키
고 예술적 상상력을 극대화시키고자 한다. 이러한 경우 매우 신중해야
한다. 그러나 간혹 예술에 있어 형식이 내용을 규정하기도 한다. 현대
미술에 있어 이러한 경향을 흔하게 발견된다.

이러한 관점에서 임옥상의 경우, 간혹 재료가 작품의 내용을 지배해
왔다는 오해를 간혹은 받아왔었음을 부인하기는 어렵다. 특히 2000년
이후 조형물들을 제작하면서 재료를 다루는 방법에서 담겨있어 보인
다. 즉, 예술을 담는 재료의 선택과 형상력을 이끌어 가는데 그 경계선
상에서 간혹 발생할 수 있는 오해이기도 하다. 이러한 오해는 임옥상의

폭넓은 미학관과 실험성이 강한 작품제작 방법에 대한 이해의 부족에서 출발되어진 것이라고 본다.

그의 민중미술 30년을 되돌아보자면 페인팅에서 출발하여 다양한 재료들로 장르를 넘나드는 폭넓은 예술세계를 보여주었다. 마치 그는 마이다스의 손처럼 어떠한 재료든 작품으로 바꾸어 놓는 탁월한 조형적 역량과 형상력을 가지고 있다. 아마도 민중미술계에 그 만큼 예술적 감각을 갖춘 사람도 없을 것이다.

그러나 간혹 그의 작품에 나타나는 형상성은 번뜩이는 창의력에 미학적 원형을 읽어가기가 쉽지 않는 경우도 있다. 한 예술가가 어찌 자기 생애 제작한 작품이 모두 명작이라 평가받을 수 있겠는가? 이는 피카소의 경우도 마찬가지이다.

임옥상은 자유롭게 부유하며 예술 여행하는 부평초처럼 어떤 작품에서는 민족적 형상성으로 민족 미학을 강하게 드러내고 다른 작품들에서는 그 리얼리티가 아쉽고 또 다른 작품들에서는 서구 미학을 지향하는 팝(POP)적 요소가 강하게 드러내는 문화적 원형에 대한 의문을 갖게 하기도 한다. 이러함이 간혹 그의 예술에 있어 혼돈스러움으로 남게한다. 특히 2000년 이후 '포스트모던' 예술사조가 우리 문화예술계에 깊숙이 영향력을 발휘하면서 유행되어 갈 즈음 그 또한 이러한 흐름에 편승과 급격한 자기미학의 확장으로 발생되는 오해였다.

이렇게 그의 예술은 한 곳에 뿌리를 내리지 않고 자유롭게 부유하는 커다란 장점이 있다. 예술가는 예술의 형식과 내용을 자기미학어법으

로 지배하면서 자유로워야 한다. 그런 점에서 그의 예술은 남에게 없는 확장성을 가진 것이다.

어찌되었든 그는 매 시기 중요 국면에서 예술적 충격요법으로 무장한 작품들은 대중의 눈을 놀라게 하여왔다. 이러한 그의 예술적 놀라운 순발력과 창의적 본능으로 민중미술 발전사에 중요한 역할을 해왔었다. 그는 틀림없는 한국민중미술의 대표작가 중 한 사람이다.

임옥상은……

1950년 충남 부여에서 태어나, 서울대학교 및 동대학원을 졸업하고 프랑스 알굴렘 미술학교를 졸업했다. 개인전을 14회 개최했고, 1979년 '현실과 발언'을 창립했으며, 1995, 1997년 광주비엔날레, 베니스비엔날레 참여 외 국내외 다수 초대전에 참여했다. 현재는 임옥상 미술연구소장, 사단법인 우리문화 대표, 전국민족미술인연합 대표 등을 맡고 있다.

남도적 서정주의에 뿌리를 둔 민중미술

손장섭은 1970년대 후반부터 민중의 가난한 삶, 근·현대사의 비통과 항거에 대한 냉철한 역사 의식을 드러내며 한국 민중미술사에 대표 작가 한 사람으로 자리를 잡았다. 그는 남도적 서정성에서 출발한 자기만의 투박하고 독창적 형상성으로 80년대 한국 민중미술의 두터움을 확보했다.

광주로부터 시작된 민중미술

1993년경 여름쯤이었다. 손장섭이 광주시립미술관에 연락도 없이 찾아와 "손장섭입니다. 이 작품을 시립미술관에 기증합니다"라는 말을 미술관 현관에서 던지고 바쁘게 뒤돌아간 적이 있다. 내 손에 쥐어진

그의 작품(《오월의 함성》, 1980년, 60호)은 틀을 제거하고 캔버스 천을 신문지로 둘둘 말아놓은 상태였다. 나와 손장섭은 그렇게 첫 대면을 했다.

그리고 18년이 지나 봄비가 내리는 어느 날, 경기도 파주의 손장섭의 작업실에서 두 번째 만남을 가졌다. 여전히 그는 소박하고 덥수룩한 맑은 모습에 흰머리와 함께 세월의 흔적들이 어우러진 촌부의 모습이었다.

어려운 환경에서 자란 그는 홍익대학교 미술과를 입학하고 1978년 동아일보사에 동아미술제 창설을 위해 입사했다. 1979년 서울, 신문회관에서 가졌던 개인전을 계기로 1980년 '현실과 발언' 창설에 참여하게 된다. 그 당시를 손장섭은 이렇게 회고한다.

"신문사에서 우리 사회의 모든 정보를 접할 수 있었습니다. 그리고 광주에서 5·18이 발발했습니다. 나의 이념과 새로운 미술의 형상을 위해 '현발'에 참여하게 됐습니다. 그리고 곧 다니던 동아일보사를 퇴사했지요."

그는 어려운 가정 형편으로 인해 그림보다는 직장에 충실해야 했던 상황이었다. 그러나 동아일보사에서 암울했던 정치 현실과 광주 5·18에 관한 많은 정보를 접하고 더 이상 직장인으로 살 수 없었다. 그는 예술가적 책무에 어려운 가정 형편보다 더 중요한 가치를 두었기에 결국 3년 동안의 동아일보 생활을 정리하고 작업실에 돌아와 다시 붓을 잡게 된다.

이렇게 시작한 손장섭의 80년대는 입을 벌리고 함성을 터트리는 듯

오월의 함성_96×129㎝_캔버스에 유채_1980

한 〈기지촌〉 연작과 〈광주의 어머니〉, 〈역사의 창〉 등 민족 분단, 민중의 고통과 아픔, 통일과 평화를 그린 작품들로 수놓았다.

그가 광주시립미술관에 기증한 〈오월의 함성〉은 광주에 대한 분노와 충격으로 그려졌으며, 절규하는 민중들의 입들을 강조하고 횃불을 든 손을 통해 민중의 힘을 느끼게 해준다. 화면의 하단에 그려진 표식 중 부러진 표식(20)은 광주에서 첫 발포가 있었던 날이었다. 그가 당시 동아일보사에 재직하면서 얻을 수 있었던 정보가 있었기에 5월 20일에 대한 암시를 작품에 남길 수 있었으리라 생각된다. 그리고 화면의 상단과 곳곳에 강한 직선으로 구성이 돼 있어 광주의 현실을 긴장감 있게 형상화시켰다.

손장섭의 80년대는 광주로부터 시작됐다고 보인다. 특히 민중사관이나 민중미술에 대한 이론적, 역사적, 인문학적인 논리구조, 사회 현실에 대한 해석이나 분석적 이해보다는 자신의 삶을 통해 직감하고 체감한 독자적인 카테고리에서 출발했다.

성찰의 풍경과 외침의 나무

손장섭은 1990년대 이후, 자연풍경과 삶의 환경, 현실의 정서 그 자체를 정겨운 표현 감정과 조형적 변용의 형상을 추구하며 화면에 담아냈다. 80년대와는 달리 그의 작품은 자연을 대하면서 보다 온화함과 소박함을 느끼게 한다.

그는 강원도 DMZ 인근 어촌 마을을 자주 스케치하면서 적지 않은

만물상에서_22.5×22.5㎝_종이 위에 수채_1999

작품 활동을 했다. 철조망이 있는 분단 국가의 아픔을 그려내는 동시에 철책을 앞두고 아무 일 없는 듯 태연하게 생산을 하는 평범한 여인들의 삶을 차분하게 작품에 담아냈다.

그는 주제에 대한 사유와 사물 대상의 본질에 접근하는 진지한 태도, 정제된 형상성 그리고 투박하고 정감 어린 리얼리즘으로 재발현하고 있다. 이러한 그의 풍경화는 단순한 자연의 세계를 표현한 것이 아님을 읽을 수 있다. 그의 풍경은 땅에 얽힌 민중의 삶과 고난의 역사를 끌어안으려는, 애정이 깊은 마음에서 읽혀지는 서사시 같은 것이다. 다시 말해 자연의 표피적 아름다움을 포착하려는 탐미적 시각에서 보는 것이 아니라 민중의 삶의 역사가 배어 있는 따뜻한 민중적 시각으로 보는 풍경의 내면이다. 그래서 그의 풍경 작품들은 정겹고 포근한 산하와 마을의 풍경으로 보이지만 그것은 단순히 향수를 불러일으키는 고향 마을의 모습이 아니라 거기에 서려 있는 삶의 역사에 대한 성찰이다.

또한 그는 나무 그림을 많이 그렸다. 나무들은 오랜 시간 동네 입구에서 또는 황량한 벌판에서 민중의 삶과 역사를 100년 또는 500년 동안 봐왔을 것이다. 그는 이러한 나무들에게서 역사성과 민중성의 리얼리티를 찾아냈다. 나무는 땅에 뿌리를 내리고 가지들을 하늘로 뻗으면서 땅의 기운과 나무의 기운은 하늘로 뻗어간다. 자신이 지켜본 역사의 진실을 외치고, 민초들의 한을 외치듯 나무들은 신기가 들린 것처럼 하늘을 향해 춤을 추고 외치고 있는 것이다. 곧 손장섭 자신의 폭발이다.

남도적 서정주의에 뿌리

최근 그의 작품 〈탑〉(2007~2008년)을 보면 한반도를 부감법으로 시야를 확대시켜 그 위에 우리나라의 근현대 역사를 탑으로 쌓아뒀다. 그리고 철책은 남북의 땅 위에도 있지만 동서로 바다에도 놓여 있다. 독도와 울릉도가 있으며, 아래에는 손장섭 자신이 이러한 철책에 둘러싸인 한반도의 역사를 그가 즐기는 담배를 피우면서 관조하고 있다. 그가 보는 우리의 역사와 분단국가 현실이 즐거워서일까? 〈탑〉에서 보여주듯 그는 한 걸음 떨어져 우리의 역사를 바라보고 현실을 냉철하게 직시하고 있다.

그의 작품은 서투른 듯하면서 소박하게 보이기도 하지만 색채 구사와 붓놀림, 심의적인 변용은 내면적으로 비할 바 없이 세련된 형상미와 진한 감동을 전해준다. 그의 작품에서 느껴지는 감동의 출발은 남도적 서정주의에 있다. 남도의 질박한 감성, 따뜻한 인간미와 정, 소박함은 소년 시절을 보냈던 전라도 완도에서 얻을 수 있는 감성이었을 것이다. 또한 아마도 그가 타고난 맑은 심성의 소유자이기에 도심의 작업실보다는 시골에 작업실을 두고 촌부처럼 농사를 짓듯이 작품을 제작하는 것이리라.

작품 제작에 있어 그의 눈과 손이 중년을 넘어서면서 더욱 욕심을 버리고 절제하면서 매너리즘의 한계를 극복해내고 있다. 그래서 작품에 무거움과 두터움을 갖게 한다. 이는 철저한 자기 절제로 독자적인 형상성을 구축한 것으로, 생래적으로 주어진 재능을 화면 뒤에 숨길 줄

아는 지혜는 그의 겸허와 성실성으로 터득한 것으로 보인다. 손장섭의 겸손과 엄격한 윤리성이 고스란히 작품에 투영되고 있기에 그의 작품은 더욱 빛을 발한다. 남도적 서정성에 뿌리 깊은 손장섭의 작품이 민중미술의 두터움을 더해 갈 것임에 분명하다.

손장섭은……

1941년 전남 완도 고금도에서 태어나, 홍익대학교를 졸업했다. 10회의 개인전을 개최했고, 1980년 현실과 발언 창립전(동산방화랑, 서울), 1993년 한국미술전(퀸즈뮤지엄, 뉴욕)), 1994년 동학혁명 100년전(예술의전당, 서울), 1995년 광주비엔날레 특별전 외 다수의 단체전에 참여했다. 1980년 '현실과 발언' 창립에 참여했으며, 1978년 동아일보에 입사해 동아미술제를 창설했고, 이중섭미술상, 민족미술상을 수상했다.

어머니의 얼굴에서 읽는
우리의 자화상

윤석남은 40세의 늦깎이 나이에 독학으로 그림을 시작했다. 그는 부친의 문학적 감수성을 유산으로 어린 시절 꿈을 어려운 생활로 미루다 뒤늦게 실현했다.

80년부터 시작된 그림의 주요한 작품 테마는 '어머니'로 집약된다. 척박한 환경에서 6남매의 교육과 삶을 위해 눈물겨운 처절한 몸부림을 보여준 어머니는 줄곧 작가의 작품 소재가 되었다. 평자들은 페미니스트로 규정했으나 그는 어머니를 통해 우리 시대의 자화상을 그렸던 진정한 리얼리스트이다. 이제 윤성남을 페미니즘의 우리에서 끄집어내어, 리얼리즘이라는 자유스럽고 활발한 공간에서 예술적 유영을 할 수 있도록 아껴주기를 바란다.

그림 입문과 5월 광주의 기억

윤석남의 부친 윤백남(1888~1954년)은 우리나라 최초의 영화감독이자 극작가소설가였다. 부친은 개화기 선구적 인물로 문화계에 많은 공적을 남겼다. 1935년 만주로 건너가 소설을 집필하고 해방 이후 귀국하여 서라벌예대 학장과 초대 예술원 회원을 역임하면서 영화계와 연극계에 폭넓은 활동과 공헌을 한 분이었다.

부친에게서 물려받은 문학과 예술적 감수성 덕분에, 윤석남은 어린 시절부터 습관처럼 독서를 즐기고 화가가 되는 것이 꿈이었다. 그러나 부친이 돌아가신 이후 가세가 기울었고, 고등학교 졸업 이후 생활 전선에 뛰어들어야 했다. 화가의 꿈을 뒤로 미루어야 했다.

1979년, 윤석남은 40세의 나이에 처음으로 그림을 그리는 기회를 갖는다. 오랫동안 예술적 감수성을 놓지 않기 위해 전시장을 다니면서 독서와 서양 미술에 대한 이론 공부를 독학해 온 그였다. 그러던 중 우인의 추천으로 서양화가 최쌍중(1944~2005년)의 작업실에서 일주일에 한 번씩 지도를 받게 된다. 그로서는 처음으로 붓을 잡고 그림에 입문하게 된 셈이다. 그러던 중, 1980년 5월을 맞이하고 구전으로 광주의 용기와 아픔을 알게 되었다. 이후 작가는 계속되는 광주 소식을 점차 확인하면서 상상할 수 없는 분노와 울분을 느꼈다.

그의 가슴속 깊은 곳에서는 부친에게서 물려받은 역사 의식과 사회 정의를 위한 저항 정신을 표현해야 한다는 용기가 꿈틀거리기 시작했다. 주어진 의무처럼……. 이후 예술적 이념의 차이로 최쌍중의 작업

어머니_162×130㎝_캔버스에 유채_1982

실에서 나오게 되었고, 그때 1980년 '현실과 발언' 창립 전시회를 보고 크게 놀라게 되었다.

윤석남은 '현발'의 동인이 되고 싶은 충동이 일었다. 하지만 서울대학교 미술대학 출신들로 구성된 '현발' 회원들과는 여러 가지 면에서 부담스러웠던 이유로 가까이 할 수 없었을 것으로 짐작이 된다. 그는 가정집 한 모퉁이에 화실을 마련하고 그때부터 대형 캔버스에 어머니에 대한 기억을 더듬어 그림을 그리기 시작했다.

이후 첫 개인전(1981년, 현 아르코미술관)을 마치고 뉴욕으로 건너가 1년간 판화와 페인팅을 수업하고 귀국, 본격적인 작품 활동을 시작하게 된다.

고통을 안고 살아가는 민중들 재해석

"구한말, 양반집에 시집와서 6남매를 낳아 기르면서 막노동을 하시던 어머니. 우리 어머니만이 아니라 그 시대의 모든 어머니들은 그렇게 강하고 장엄한 모성애를 지녔습니다."

미국으로 가기 전, 1982년 윤석남 첫 개인전의 주제와 소재는 '어머니'였다. 이때부터 그의 모든 그림은 어머니와 맞닿아 있다. 그녀는 그림을 통해 어머니에 대한 그리움을 담기도 했지만 궁극적으로는 어머니라는 대상을 통해 시대 상황과 정신을 담아내고자 했다.

이러한 윤석남의 작품 활동 때문에 평자들은 그를 페미니스트로 규정하고 있다. 이해가 된다. 30년 동안의 작품들은 어머니와 여성성에

서 벗어나지 못하고 있기 때문이다.

그러나 나는 일반적인 페미니즘 작가로 그를 구분하고 싶지 않다. 이는 그가 천착하는 예술을 해석하는 데 있어 그의 작품을 절반밖에 분석할 수 없기 때문이다. 자꾸만 윤석남을 '페미니즘의 대모'라고 평하는 것은 그가 갖는 고귀한 사실주의 형상을 절반으로 쪼개어 버리는 것에 다름이 아니다.

윤석남이 적극적으로 보여주었던 작품들, 고재(헌 목재)에 먹선으로 평면의 얼굴을 그리고 군데군데 인두로 지지고 다듬어 엷은 색을 바른 여인의 목조상에서 우리는 한반도의 고진한(괴롭고 쓸쓸한) 역사를 읽을 수 있다. 우리의 어머니가 바로 그곳에 존재하고 어머니의 속마음을 담는다고 페미니즘 미술로 한정 짓는 것은 그를 페미니즘이라는 우리 속에 가두어 놓는 것이다.

윤석남은 80년 5월을 기점으로 그림을 본격적으로 그리기 시작했다. 그는 5월 광주에서 가장 고통을 당한 사람이 어머니와 여성들임을 목격했다.

"그렇다! 역사가 요동을 칠 때마다 가장 밑바닥에서 역사가 흘린 모든 눈물과 핏물을 받아내는 것은 여성일 수밖에 없다. 성서에서도 과부와 창녀들의 고통을 이야기하고 우리의 역사 속에 목격한 일제 강점기의 위안부 여성은 어떠했던가?"

윤석남의 작품에 나타나는 여성은 시대의 모든 고통을 가장 첨예하게 겪는 사람들을 상징하는 심벌이지, 여성 자체만을 이야기하는 것은

어머니Ⅱ—딸과 아들_170×180㎝_나무에 아크릴릭_1992

아니다. 윤석남의 그림에 등장하는 어머니 역시 단순한 어머니나 여성이 아닌 역사와 시대의 밑바닥에서 노동하며 고통을 안고 살아가는 민중으로 해석되어야 한다.

5월 광주가 시민공동체를 이루며 폭력을 이겨낼 수 있었던 것은 '밥상공동체' 때문이었다. 양동시장에서, 도청에서, 대인시장에서 시민들과 광주를 지키기 위해 솥을 걸고 불을 지폈던 이들은 바로 여성이었다. 그리고 계엄군에 의해 도청이 피바다가 되고 항쟁 10일간의 공동체가 막을 내린 후 망월동의 이름 없는 묘역에서 행방불명된 아들의 그림자 앞에서 피눈물을 흘렸던 것도 역시 어머니, 여성이었다.

종소리_187㎝(H)_나무에 아크릴릭_2002

바로 윤석남의 여인 목조상이 바로 그러한 여성을 그린 것이 아니겠는가? 시대의 어머니이며, 광주의 어머니이며, 역사 앞에선 우리들의 자화상이 아니겠는가?

108마리의 개들을 향한 모성애

2003년 겨울, 윤석남은 우연치 않게 신문을 통해 '개를 돌보는 이애신 할머니'의 기사를 접하게 된다. 할머니는 한때 부유층의 집안에서 애완견으로 키웠던 귀염둥이들이었으나 버려진 유기견들을 주어다가 보살펴주었다.

그녀는 이러한 기사를 통해 천박한 자본주의에서 벗어나지 못하는 현대인들에 대한 분노와 경고, 유기견들을 향한 안쓰러움과 모성애, 이애신 할머니에 대한 존경을 담아내는 마음으로 108마리의 개 작품을 시작했다.

이 작품 역시 개를 형상화하고 있지만 단순한 유기견들이 아닌 여성성에서 출발한 우리 사회의 부정적이고 천박한 모습을 고발하고자 시작된 것이다. '108'이라는 숫자의 상징이 그렇듯, 윤석남은 5년간 작품을 제작하면서 유기견들에게 우리의 죄를 고백하고 용서를 구하려고 한다. 해탈하고자 하는 불자의 마음이다.

최근 개를 담은 작품은 과거의 여성상과는 다른 조형성을 갖추고 있다. 과거의 여성상은 나무 위에 여성을 그려 나무의 여백을 두었다면, 개 그림은 나무의 여백이 생기지 않도록 다양한 개의 형상을 톱으로 깎

고 다듬어 그 위에 평면의 그림을 그린다. 아마도 다양한 개의 구체적

인 형상을 얻기 위함일 것이다.

이러한 제작과정은 70세가 넘은 여성작가에게 무척 힘든 노동의 과

정이었을 것이다. 이 또한 유기견들에 대한 용서를 구하겠다는 불자의

Pink Room_다양한 매체_2012

마음이요, 나아가 대중에게 보다 친절하고 성실함을 갖추고자 하는 예술가적 수공의 태도로도 읽힌다. 윤석남의 '어머니 얼굴'에서 평안하고 환한 우리의 자화상을 마주하는 날은 과연 언제일까?

윤석남은……

1939년 만주에서 태어나, 성균관대학교 영문과를 중퇴하고, 프렛인스티튜트그래픽센터(뉴욕)에서 연수했다. 서울, 부산, 일본 등지에서 14회의 개인전을 열었고, 1995년 '민중미술 15주년' 기념전(국립현대미술관), 2000년 제3회 광주비엔날레(광주), 제2회 시드니비엔날레(호주), 2004년 선언, 평화를 위한 세계 100인 미술가(국립현대미술관, 서울), 2005년 광복 60주년 한국 미술 100년전(국립현대미술관, 서울), 2012년 리버풀비엔날레(영국) 등의 단체전에 참여했다.

성실성으로 현장을 지배하는
목수화가

대중적으로 잘 알려지지 않은 민중미술화가 최병수는 〈한열이를 살려
내라〉 걸개그림으로 스타덤에 올라 뜨거웠던 80년대 후반을 거침없이
온몸으로 투사했다.

　90년대 민중화가들이 현장을 떠났을 때 그는 홀로 현장을 지키면서
투쟁을 했고 이제 환경작가로 세계의 어디든 뛰어가 환경의 소중함을
온몸으로 알리며 외로운 투쟁을 하고 있다.

목수를 화가로 둔갑시킨 80년대 시대 상황

최병수는 80년대 민주화 과정 속에 사생아처럼, 어찌 보면 혜성처럼 나
타난 기이한 화가이다. 그의 최종 학력은 중학교(서울, 한광전수학교) 2학

년 중퇴로, 미술을 전공한 적이 없다. 그는 가정 형편이 어려워 학업을 중단하고 일찍부터 식당과 공사판을 돌아다니며 우리 사회의 어두운 곳에서 온갖 잡다한 일을 했던 이력을 가지고 있다. 소년기인 10대 중반부터 밑바닥에서 온갖 막일을 하면서 인생을 스스로 추슬러왔고 이러한 삶은 청년기에 접어들어 세계관 형성에 영향을 끼쳤다. 줄여 말하면, 최병수는 미술 교육을 전혀 받아본 적이 없고 미술과 연관도 없었던 사람이다.

1986년, 그가 목수 일을 하고 있던 시절이다. 당시 홍익대학교에 재학 중이던 친구로부터 벽화 제작을 도와달라(사다리 제작)는 부탁을 받게 된다. 이것이 그가 미술과 인연을 맺게 된 시작이었다. 이듬해 이한열

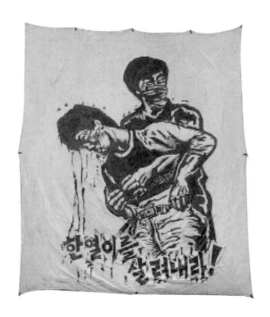

한열이를 살려내라_750×1000㎝_광목에 아크릴_1986

열사 사망 이후 목판에 제작했던 〈한열이를 살려내라〉라는 자그마한 판화 그림을 친구들의 권유로 크게 확대했다. 이렇게 확대한 걸개그림이 그를 오늘날 민중미술계의 스타덤에 오르게 한 것이다.

그는 우리 사회의 어두운 곳에서 어린 시절과 청년 시절을 보내면서 민중의 진솔함을 보았고 체험했다. 그러한 기층민의 삶과 애환을 체험한 그는 올바르지 못한 사회와 정치 현실에 대해 염증을 느꼈고, 올곧은 성품은 자신이 순순히 살도록 허락하지 않았다.

최병수의 화가 데뷔 또한 시대의 에피소드로 회자된다. 벽화를 그리기 시작했던 1986년, 그는 신촌 벽화 〈일하는 사람들〉과 정릉 벽화 〈상생도〉를 제작했다. 제작을 시작하면서부터 수사기관의 주목을 받게 되고 결국 경찰서에 붙잡혀 수사를 받았다. 담당 형사는 조서의 직업란에 그의 직업을 화가라고 기입했고, 그로 인해 졸지에 정부에서 인정하는 공식적인 화가가 됐다. 80년대의 시대 상황이 그를 목수에서 화가로 둔갑시켰고, 이후 그는 진짜 화가가 됐다.

걸개그림과 민중의 바다로 투신

그는 80년대 걸개그림이라는 장르와 민중미술이라는 바다 속으로 온몸을 투신한다. 걸개그림은 일반적인 그림과는 달리 공공적인 표현매체라는 장르의 특성과 민주화를 위한 소통에 큰 기여를 하는 선전매체라는 장점이 있다. 그래서 실질적인 대규모 현장미술 매체면서 당시 대표적인 시각미술로 각광받았다.

당시 젊은 화가들과 함께 어울려 공동작업을 해야만 하는 걸개그림 은 그가 활동하기에 적합한 무대였으며, 그의 기획 능력과 예술적 역량 을 충분히 발휘할 수 있었던 장이 되었다. 걸개그림을 그리는 화가가 귀하던 시기에 그는 능력을 백분 발휘할 수 있었다.

〈한열이를 살려내라〉와 〈이한열 영정〉(1987년)을 시작으로 〈연대백년 사〉(1987년), 〈반핵반전도〉(1988년), 〈백두산〉(1988년), 〈노동해방도〉(1989 년), 〈쓰레기들〉(1990년), 〈장산곶매〉(1990년) 등 그는 수많은 걸개그림 제 작에 참여했다.

최병수는 걸개그림이라는 매체로 80년대 리얼리즘 미술의 확고한

노동해방도_2100×1700㎝_걸개그림_1989

반열에 올라선다. 그러나 여기에는 아쉬움도 있다. 그의 걸개그림은 스펙터클한 관념적 형상 표현이 강하다. 이러한 현상은 자기형상성의 부재에서 오는 한계로 보인다. 형상성의 부재는 곧 시각적 힘이 생기지 않는다. 더불어 감동 또한 약화된다. 모든 예술이 그렇지만 특히 리얼리즘 미술은 내용도 중요하지만 그에 앞서 형식과 형상성이 강조된다. 그것이 진한 감동을 주기 때문이다. 그러나 최병수에게 빼놓을 수 없는 예술적 미덕은 현장의 성실함으로 아쉬운 형상성을 대신 채워가고 있다는 점이다.

공공미술과 환경미술 운동으로 확대

90년대 이후 민중화가들은 현장을 떠나 개인작업에 몰두하게 된다. 대다수의 민중화가들은 80년대 후반을 거쳐 일정한 정치·예술적 자기성과를 일궈내면서 그들의 생리가 그렇듯 은밀한 자기작업에 몰입한다. 그러나 그는 다른 사람들과는 달리 계속해서 사회적으로 문제가 있는 현장이면 가리지 않고 달려가 끊임없이 작업과 더불어 현장 참여를 성실하게 이어간다.

그는 노동 운동, 반핵·반전 운동, 환경 운동, 여성 운동, 장애인 운동 등 우리 사회의 소외된 사람의 목소리를 시각화시키면서 상징적 역할을 했다. 그로 인해 민중미술가로의 이미지를 더욱 공고히 다져가게 된다.

2000년 그는 새만금 갯벌에 솟대와 장승 70여 개를 세웠고 북한산

에 'NO TUNNEL'이라는 망루를 설치했다. 또한 2003년 이라크 공습에 반대하는 인간 방패가 되기 위해 나섰고, 매향리와 평택 대추리로 달려가 그림과 조형물로 미군기지 확장 반대 투쟁을 했다.

그가 환경미술에 관심을 갖기 시작한 것은 1988년 원진레이온 노동자들이 폐가 녹고 있다는 뉴스를 접하면서부터다. 그는 원진의 노동자들에게 우선 필요한 문제는 임금 인상이 아니라 작업 환경의 개선이라

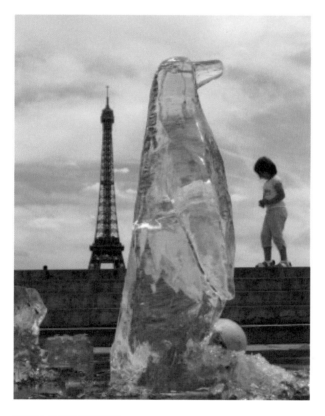

펭귄이 녹고 있다_2008(파리)

는 생각을 하게 된다.

노동 운동은 임금 투쟁에 앞서 노동자의 건강이 우선이 되어야 할 것이며, 건강은 맑은 환경에서 보장받을 수 있다. 노동자가 주인이 되는 건강하고 전인적인 사회를 만들자는 것이 그의 사회·환경 운동의 철학이다. 그렇다. 환경을 보장받지 않으면 건강은 물론 인권도 자유도 없을 것이다. 여기에는 노동자도 사용자도 예외가 없다. 이러한 그의 철학은 한때 운동권으로부터 비판도 받았으나 현재는 모두에게 인정받고 있다.

그는 이러한 철학의 연장선에서 〈펭귄이 녹고 있다〉라는 얼음조각 시리즈를 진행했다. 세계 중요 장소를 찾아다니며 펭귄을 제작·전시하는 퍼포먼스를 선보이는 것이다. 1997년 지구온난화 문제로 일본 교토에서 제3차 세계환경회의가 열릴 때 처음으로 얼음 펭귄 퍼포먼스를 발표했고, 전 일본 언론은 이를 앞다퉈 보도했다. 이후 한국과 남아공, 뉴질랜드 등 7개국에서 퍼포먼스를 했고 앞으로 30여 개의 세계 주요 장소를 목표로 하고 있다.

그는 얼음 펭귄을 제작·전시하는 퍼포먼스에 대한 외신(AP, AFP, 일본 방송, 프랑스 르몽드지, 뉴욕타임즈지 등)들의 뜨거운 취재 열기로 이제는 국내보다는 국제적인 환경 운동가로 알려져 있다. 이렇게 그는 민중미술의 이념과 철학을 전 지구를 대상으로 실천하고 있다.

우리 시대의 맑은 등불, 귀한 사람

앞서 밝혔듯이 그의 예술적 과정과 수업은 현장에서 비롯됐다. 현장에서 생활하면서 온몸을 던져 예술적 체험과 조형성을 성실성과 열정으로 채워온 것이다. 이것은 다른 작가들과 전혀 다른 사례로 예술가와 환경 운동가 모두에게 모범이 되고 있다.

그러나 그는 몸을 아끼지 않는 활동으로 2003년 위암 3기 진단과 수술, 연이은 교통사고로 후유증에 시달리고 있다. 그리고 지금은 홀로 전남 여수의 외곽지 바닷가 열악한 시골집에서 작업하면서 새로운 전시회를 준비하고 있다. 그에게 현재 중요한 것은 아무래도 건강일 것 같다. 그래야 작품 제작도 환경 운동가로서의 활동도 가능하지 않겠는가? 그는 우리 시대의 맑은 등불과 같은 귀한 사람이기에 걱정이 앞선다.

그가 그린 80년대 걸개그림은 결코 소홀히 할 수 없는 중요한 성과이며 시대의 가치를 지니고 있음은 두말 할 여지가 없다.

최병수는……

1960년 경기도 평택에서 태어나, 서울 한광전수학교 2학년을 중퇴했다. 개인전을 3회 열었고, 1987년 민미협회에 가입해, 걸개그림 〈한열이를 살려내라〉를 비롯해 대형 걸개그림 20여 점을 제작했다. 2010년 광주비엔날레에 참여했고, 제5회 교보생명환경문화상 대상, 2004 민족예술상을 수상했다. 현재 민미협, 여수환경운동연합 회원으로 활동하고 있다.

곽 영 화

리얼리즘 미술은
민중과 함께한다

곽영화는 80년대 중반 이후 부산 지역을 중심으로 노동과 정치 집회 현장에서 활발한 활동을 한 작가다. 특히 부산·울산 지역은 노동 운동이 거센 지역으로 현장 미술 운동을 해오면서 그는 민족미술의 형식과 내용을 위한 원형을 찾고자 노력했다. 이러한 노력은 탱화를 수업하고 굿에 대한 집요한 탐구로 이어져 개인전을 통해 〈무신도〉의 연작들을 발표한다.

민족적 형식의 근거는 우리 민족 문화의 전통에서 그 원형질을 찾을 수 있겠으나, 결국은 작가의 작업실이 아니라 민중들이 살아가는 구체적인 삶의 현장을 통해서 이루어진다는 것을 그는 익힌 것이다.

또한 그는 부마항쟁과 5월 광주라는 역사적 프리즘으로 예술적 태도

를 구체화시켰고, 최근 울산의 '신화마을 프로젝트'를 통해 주민 운동
과 미술 운동의 만남을 주도하는 모범적 사례를 보여주고 있다.

뜨거운 80년대의 미술 현장 운동으로

곽영화는 초등학교부터 대학 시절까지 부산에서 보내고, 뜨거운 80~
90년대를 부산·울산 지역을 중심으로 하는 노동과 정치 집회 현장에서
생활하며 미술 운동을 주도했다.

 그는 어린 시절부터 화가의 꿈을 품고 그림을 그렸다. 고등학교 2학
년 시절, 부마사태(1979년 10월 16일)를 부산시청에서 직접 목도하고 이
듬해 5월 광주에 관한 소식을 들을 수 있었다. 당시 그는 입시문제로
다른 사회·정치적 상황에 관심을 가질만한 정신적 여유가 없었다. 아마
도 의식이 없었다는 표현이 보다 정확할 것이다. 그리고 부마사태 때
부산역 광장의 탱크와 총을 든 군인들의 모습은 단순히 공포의 기억이
었을 것이다.

 뒤늦은 대학 입학 이후 2학년, 그림에 대한 열망이 남달랐던 그는 독
일의 신표현주의 화집을 접하고 한동안 신표현주의 그림을 모방하는
그림들을 그린다. 이 시기 타과 학생들과 함께 스터디 그룹을 결성, 예
술사회학 서적을 중심으로 정치·경제 분야에 이르기까지 점차 독서의
영역을 넓혀간다. 그리고 점차 운동권 영역으로 관심과 활동을 확장시
켰다. 이 시기를 전후해 운동권 선배들의 구전과 다양한 사진자료들을
통해 5월 광주에 관한 상세한 정보를 얻을 수 있었을 것이다.

이후 부산지역 미대생과 졸업생을 중심으로 '그림패 낙동강'(1986년)을 결성, 이듬해 6월 항쟁에 참여했다. 이어 현장 중심의 미술 운동을 지향하는 청년 미술인을 중심으로 '부산미술운동연구소'(1988년)를 재결성해 노동 현장과 정치 현장에 적극 참여하게 된다. 광주의 시각매체연구소와의 만남도 시작된다.

당시 그는 대학과 노동 현장, 집회를 오갔고 밤에는 작업실에서 개인작업에 열중했다. 현장 미술은 주로 걸개그림, 전단, 만화, 만평, 머리띠, 깃발 등 운동 현장에서 필요한 시각 매체를 제작했다. 이때 "리얼리즘 미술은 민족미술 문제를 이야기하면서 민족적 형식과 내용으로 새로운 전형을 만들자"라는 것이 그의 화두였으며, 이는 광주시각매체연구소와 그 맥을 같이한다.

5월 광주와 민족미술의 원형 찾기

그는 민주화 투쟁과 민주노조운동이 거센 부산울산 지역의 한복판에서 현장 미술을 이끌면서 대중이 요구하는 모든 시각 매체에 그림을 그렸다. 그는 5월 광주가 민중의 승리로 이루어지는 모습을 지켜보면서 부산 지역을 중심으로 80년대 현장 미술 운동을 문화적 싸움으로 이끌어 가겠다고 다짐했다.

그는 현장 미술 운동과 동시에 우리 미술의 형상성을 찾기 위한 노력을 함께했다. 특히 탱화를 배우기 위해 6개월 동안 거머 스님들에게 지도를 받고, 이론적인 무장을 위해 채희완(부산대학교 미학과 교수), 임진

택, 김민기 등과 꾸준히 교류하게 된다. 그리고 대학원에서 미학을 전공하며 「한국 무신도의 미의식」이라는 논문을 발표한다.

또한 그는 부산 지역 내 문화 운동을 활발하게 진행하면서 굿에 관한 행사를 많이 주관한다. 굿은 우리의 전통으로, 등장하는 형상 하나하나가 민족적인 형식과 내용이라고 생각했다. 이렇듯 그는 민족적인

넋의 바람을 풀이하다_154×154㎝_캔버스에 아크릴릭_2001

내용과 형식으로 그림을 그리기 위한 연구와 실천적 작업들을 현장 중심으로 거침없이 하게 된다. 당시 그가 제작한 걸개그림들을 보면 굵은 먹선과 화려한 오방채색을 사용해 고구려 벽화, 조선 불화, 민화 등의 전통을 연구한 노력이 드러난다. 그는 경쾌하고 힘이 있으며, 낙관적인 분위기로 감동 있게 그려내어 민족적 형식의 전통을 구현하기 위해 노력했다.

그는 80~90년대 열정적인 활동을 통해 우리나라 현장 미술사에 한 축을 형성하고, 이를 통해 민족미술 형식의 실험과 회화적 내공을 축적하는 한편 동시에 자신의 예술적 성과를 이룩하기 위한 토대를 구축했다.

민족미술의 형상성에서 정신성으로

곽영화는 80년대 현장 미술의 형식을 90년대 후반 개인작업 안으로 끌어와 발전시킨다. 대부분의 80년대 민중미술화가들이 현장에서의 형상성을 다 버렸다면 그는 현장 미술의 형상성을 성공적으로 자신의 작업 안으로 끌어온 것이다.

그는 첫 개인전(1996년)에 1차적인 성과를 거두게 된다. 출품된 〈무신도〉 시리즈는 그동안 실험하고 연구한 결과물들로, '굿'이라는 민족의 전통적 테마를 재구성한 형상과 내용을 담아낸 작품이다.

이를 제작하게 된 배경에는 물론 민족미술의 원형을 찾겠다는 의미도 강하지만 80~90년대 노동 현장에서 죽어간 많은 사람들에게 해원

해주고 싶다는 소망을 담고 있다. 〈무신도〉의 그림들에 대해 박생광(朴生光, 동양화가)의 느낌이 있다는 비판도 있었지만 어찌됐든 민족 형식을 그만의 독창적 형상성으로 발전시키려는 노력은 돋보인다.

이러한 경향의 작품 발표는 몇 차례 이어지지만 최근 그의 일곱 번째 개인전(2010년) 'Nirvana의 시간'에서 보여주는 작품 경향은 큰 차이를 드러내 보인다. 그동안 보여줬던 〈무신도〉 경향은 민족적 형상의 구현이라는 명제를 갖고 있었지만 최근 작품들은 그러한 형상이 화면에서 드러나지 않고 이미지로 추상화됐다. 이러한 작품을 통해 그가 구현하고 있는 의미는 그동안 추구해왔던 민족적 형상성보다는 정신성과 사상에 중점을 두고 있다.

그의 예술관 역시 90년대 중·후반과 차이가 있다는 점을 감지할 수 있다. 그러나 그가 추구하려는 근본은 달라지지 않았다고 생각된다. 우리 민족의 보다 근본적이고 내밀한 정신세계와 사상에 접근하고 있으며, 한국 미학의 원형을 찾아가는 방법에 있어 과거와 차이가 있을 뿐이다.

또한 그는 작업실 안에서 개인작업을 하면서 아직도 현장을 올곧게 지키고 80년대 미술 운동 현장에서 익힌 역량을 발전시켜 지역 사회와 함께하는 현장 미술을 보여주고 있다. 바로 울산의 민예총 미술팀들과 함께 '2010 마을미술 프로젝트—신화 만들기'를 통해 지역 주민과 미술 운동의 만남을 주도하는 모범적 사례를 보여주고 있다.

그의 예술 세계의 중심에 위치한 민족적 형식의 근거는 우리 민족문

김학순 선생_259×193㎝_캔버스에 아크릴릭_2003

화의 전통에서 그 원형질을 찾을 수 있겠으나 이는 작업실 안에서 얻어
지는 것이 아니다. 민중들이 살아가는 구체적인 삶의 현장을 통해 이뤄
진다는 것을 곽영화는 알고 있다. 5월 광주라는 역사적 프리즘을 통해
익힌 한 시대의 리얼리즘 화가로의 모범적 실천으로 이를 구체화시키
고 있다.

곽영화는……

1962년 경남 함안에서 태어나, 부산대학교 예술대학 및 동대학원을 졸업했다. 서울, 부산, 울산
등지에서 7회의 개인전을 개최했고, 1994년 민중미술 15년전(국립현대미술관), 1998년 JALLA
전(동경시립미술관), 2003년 동학미술제(경주국립박물관 특별전시관), 2007년 일상의 역사전(부
산시립미술관), 2013년 조국의 산하전(서울시립미술관) 등의 단체전에 참여했다. 현재는 ㈜마을
기업 아트팩토리 신화 대표, (사)민족미학연구소 연구원으로 활동하고 있다.



심 정 수

어두운 현실에서 빚어낸
'생명의 빛'

심정수는 4·19에 직접 참여해 60년대와 70년대 그리고 80년대에 이르기까지 우리나라의 어둡고 힘들었던 시대를 관통해온 작가로 한국 현대미술사에 중요한 위치를 점유하고 있다.

그는 60년대 말, 대학에서 배운 서구의 형식 미학과 조형성에 타협하지 않고 오로지 한국의 조형 언어와 미학적 원형을 연구하기 위해 전국의 사찰을 여행했으며, 전통춤에서 그 원형을 찾을 수 있을 것이라고 확신했다.

1981년 첫 개인전과 '현실과 발언'에 동참하면서 그의 작품 세계는 비판적 역사 인식을 바탕으로 암울하고 절망적인 사회 분위기를 반영했다. 특히 작가는 고통받는 민중들의 삶의 모습과 시대의 아픔과 비판

을 가장 한국적 조형 언어로 선보였다.

그는 1990년대 이후부터 환경과 생명에 대한 관심과 조형성의 폭을 확장시켜 나간다. 이러한 생명 운동의 원천은 광주 정신에서 출발, 그의 작품에 녹아들어 발현됐다.

한국의 조형과 미학적 원형을 찾아

심정수는 중학생 시절, 미국 공보원에 어느 미국 미술평론가의 강의를 들으러 간 적이 있었다. 그는 "한국에 와 보니 왜 한국 사람들은 모두 서양 사람들만 그리고 있는지 모르겠다"는 평론가의 말에 감명을 받았다. 그렇다. 우리나라 미술 교육 현장에서는 지금도 대학 입학시험에 서양 사람들의 석고상들로 데생 시험을 본다. 그러니 학생들은 모두 어쩔 수 없이 서양 사람들을 보고 그림 수업을 할 수밖에 없지 않는가? 이것이 우리나라 미술 교육의 현실이다.

심정수는 중학교 시절, 우리나라 사람 그리고 우리나라의 정신을 그리겠다고 자성한다. 그러나 우리 것을 그린다는 것은 간단하고 쉬운 일은 아니었을 것이다. 모든 가치 판단에 있어 서구적 기준이 존중되는 세상에서 그만이 자유롭게 기준을 정할 수는 없었을 것이다. 더구나 중·고등학교 시절에 말이다.

60년대 후반, 심정수는 대학을 졸업하고 평범한 중학교 미술교사 생활을 시작했다. 당시 대학에서 서양의 회화 양식인 앵포르멜(Informel) 추상미술과 미니멀(minimal) 형식 미학을 수학하고 졸업한 이후인지라

한국 미학과 조형을 찾아 작품을 제작한다는 일이 매우 혼돈스러웠다. 그래서 시작한 첫 번째 일은 민속학에 대한 독학과 남사당패의 춤, 봉산탈춤패를 따라 전국을 여행하면서 이에 대한 연구를 거듭하는 것이었다. 그는 전국의 사찰을 찾아다니면서 우리의 조형성과 민족 미학의 원형에 대한 자료를 수집, 정리하고 탐구했다.

이렇게 그는 예술가이자 학자적 탐구 태도로 장시간에 거쳐 작업 활동을 심화시켰다. 또 민속춤, 벅수, 장승, 농기구 등 미학의 원형과 조형성 연구의 확장을 위해 자료를 수집하며 연구하고 분석했다. 결국 그는 미학의 원형 본질을 민간신앙이나 농민의 모습, 농기구의 형태, 샤머니즘 등으로 집약, 이를 조각(소조) 작품으로 실험하면서 천착해갔다. 이렇게 그는 한국 미학의 원형을 찾는 데 열정적이었다.

'현실과 발언' 활동과 건강성 회복

80년 5월 심정수는 우리나라의 온 산천과 사찰을 여행하던 중 지리산의 어느 사찰에서 내려와 민가에 도착했다. TV 뉴스에서 '광주에서 폭동이 일어나 진압군이 진입을 했다'는 믿을 수 없는 소식을 접한 그는 우인들과 연락을 하면서 5월 광주의 사실을 하나씩 뒤늦게 알게 됐다. 도저히 있을 수 없는 가슴 아픈 현실에 그는 어떠한 일이든 해야만 했다.

70년대 내내 한국 미학의 원형을 찾아다니던 청년 조각가 심정수는 1979년 '현실과 발언'의 창립 동인으로 활동을 시작하게 된다. 매일같이 저녁시간에 모여 토론하면서 밤을 꼬박 넘기는 날도 한두 번이 아니

었다. 그는 '현발' 동인 모임을 통해 현실에 대한 이해와 시대 상황과 역사를 올곧게 바라보고 비판적 창조력의 칼날을 새롭게 했다. 그리고 작품 제작에 있어서도 조형적 미학뿐 아니라 역사와 민중적 시점의 이념이 작업에 응축돼야 한다는 것을 확인해 갔다. 특히 조각이라는 물성의 형식과 특성을 확인한 그는 조형 언어의 응축성과 단순성에 대한 이해를 높이게 됐다.

이러한 연구를 바탕으로 한 탐구적 조형 실험의 반복은 5월 광주의 간접 경험과 함께 첫 개인전(1981년)으로 이어지게 된다. 전시장의 작품들은 광주항쟁 직후의 암울하고 절망적인 사회 분위기를 반영하고 있었다. 특히 그의 작품들은 어두운 현실 속에서 고통받는 민중들의 삶의 모습을 형상화한 것으로, 작가는 시대의 아픔과 날카로운 비판을 가장 한국적 조형 언어로 선보이고 있었다.

그가 첫 개인전으로 단번에 주목받는 작가 대열에 오를 수 있었던 것은 그간 한국 미학의 원형에 대한 연구와 조형 실험을 해왔던 폭발력 있는 성과물들을 전시장에 끄집어내 놓았기에 가능했을 것이다.

이 시기 그의 대다수 조각 작품들은 전통적이고 아카데믹한 기법으로 제작된 소조 작품들이 주를 이뤘다. 대부분 거칠고 덜 세련됐으나 강인했고, 그 내부로부터 솟아나오는 생명력 있는 작품들이었다. 우리 미술의 건강성을 찾아야겠다는 일관된 신념으로 작품을 제작하는 그의 노력이 빛나 보이는 성과물이었다.

가슴 뚫린 사나이_90×35×45㎝_브론즈_1981

광주 정신에서 시작한 생명 운동

심정수는 1990년대에 들어 강화도에서 시작해 전라도 벌교에 이르기까지 서해안을 답사하면서 자연과 환경에 대한 소중함을 작품으로 제작하면서 조형 언어의 폭을 확장시켜간다.

생명은 인류와 자연의 총아를 이루는 화두이다. 그는 "생명이 없는 자연이 존재하겠는가?"라는 본질적인 문제에 접근하면서 자연스럽게 환경 운동에 편승하게 됐다. 그리고 서해안을 주제로 하는 연작 시리즈에서 생명에 관한 관심을 담뿍 쏟아냈다. 이렇듯 심정수의 예술 세계에서 가장 중요한 형상화는 자연주의적 구상을 한 극점으로 하고, 기하학적 추상을 또 다른 극점으로 해 추상과 구상을 자유로이 넘나든다. 이는 그가 익숙한 세계에 안주해서 늘 하던 방식으로 틀에 박힌 반복 생산을 싫어하는 사람이라는 점을 말해준다. 끊임없이 현실과 형상 사이를 방랑객처럼 부유하고 떠돌며 시대를 그려왔다. 그래서 그의 예술 세계는 늘 젊고 실험적이다.

심정수는 '현실과 발언' 동인 활동 이후 한국적 조형 언어를 발견하기까지 많은 노력을 해왔다. 이것은 광주를 기점으로 역사를 움직이는 주인공과 문화적 원리가 과연 어디에 있는가를 스스로에게 묻는 계기가 되었다.

그래서 '광주항쟁 10일'의 역사를 빛나게 했던 광주의 주역들이, 전라도의 농민들과 농민의 자식인 청년들, 전라도 땅에 그나마 온전하게 전승 구비되어 있는 여러 가지 민간문화나 샤머니즘의 자취들이 역사

를 새롭게 발전시킬 수 있는 원동력이 될 수 있다는 것을 깨달았다. 이러한 깨달음은 곧 5월 광주 정신에서 출발된 것으로 그의 작품에 녹아들어 발현됐다.

그가 환경 조각에 몰두하는 것도 바로 그러한 연장선에 위치해 있다고 보며, 그동안 연구해왔던 결과는 민중문화 속에 생명과 생태의 빛나는 모습으로 담겨 있다. 그가 환경 조각을 하면서 국내를 뛰어넘어 멕시코, 스위스, 중국 등지에서 작품을 남겨 놓은 이유다.

심정수는 최근 들어 옛 선인들의 살아 움직이는 정신을 조각하고 싶어 한다. 그래서 고구려 벽화와 비천상에서 그 생명력을 찾아내고자 한

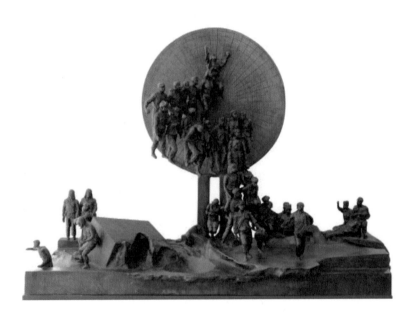

오늘_47×64×100㎝_브론즈_1995

다. 그리고 다른 한편으로는 생명체의 움직임을 포착해내고자 근원이 되는 바람의 움직임을 조각하고 있다. 이러한 작업들은 자연과 생명을 소중히 여기고, 관심을 갖고 있기에 가능한 일이다.

심정수는……

1942년 서울에서 태어나, 서울대학교 조소과, 동국대학교 교육대학원을 졸업했다. 서울, 중국 등지에서 8회의 개인전을 열었고, 1982년 평론가 11인 선정 문제작가전(서울미술관), 2004년 선언–평화를 위한 세계 100인 미술가(국립현대미술관), 2006년 치앙마이 국제조각 심포지움(치앙마이, 태국), 2007년 산루이스 포토시 국제조각 심포지움(멕시코), 2007년 스위스 플뤼리 국제조각심포지움(스위스), 2010년 현실과 발언 30주년 기념전 (인사아트센터, 서울), 2012년 서울조각회전(모란미술관, 서울) 등의 단체전에 참여했다. 또한 가나미술상, 서울대학교 20주년 기념 미술전 조소부문 금상, 신인 예술상 등을 수상했다. 현재는 한국미술협회 자문위원, 서울조각회 고문, 민족미술협회 고문으로 활동하고 있다.

80년대, 부채의식이 품은
희망과 절망

박은태는 80년대 학번으로 민중미술 2세대 작가이다. 그는 전라도 빈 농 가정에서 태어나 공고를 졸업하고 도시의 노동자 생활을 시작했다. 노동자 생활을 하면서 미술 공부를 하고 늦깎이로 대학에 진학한 그는 자연스럽게 현장에서 노동 미술 운동을 시작한다.

이러한 배경에는 5월 광주의 전사들과 함께하지 못했다는 죄책감과 그들에 대한 부채의식이 작용하고 있다. 그래서 지금까지 한눈 팔지 않고 노동자, 노숙자, 도시 주변의 소외받는 빈민들 등 소외계층민의 일상의 삶을 화면에 담아오고 있다.

5월 광주의 교훈에서 알 수 있듯이 소외받은 계층이 역사 안으로 들어와야 바람직하고 건강한 세상이 온다는 것을 그는 알고 있다. 그래

서 한 치의 어긋남이 없이 자신의 예술을 통해 그 깨달음을 구현하고 있다.

우리의 현실을 보여주면서 과연 우리 사회가 어떻게 변해야 하고 모두 더불어 행복을 나눌 것인가에 대해 묻는 그의 그림과 미학적 방식은 때로는 희망적이고 때로는 어둡고 절망적이다.

빈농의 아들에게 다가온 민중미술

박은태는 전라도 강진의 가난한 집안에서 출생해 초등학교 시절부터 그림을 그리고 싶었으나 그릴 수 없었다. 학교가 끝나면 그림을 그리는 미술반 친구들을 뒤로하고 지게를 지고 논밭으로 나가 농사일을 도와야 했다.

이후 공업고등학교로 진학해 기술을 배워야 했고 졸업 후 성남의 방위산업체인 통신장비 공장에 입사할 수 있었다. 이 공장에서 의무적으로 5년을 근무하면 병역특례와 함께 일정액의 돈을 벌어 부모님께 보내줄 수 있어 좋았다. 그러나 얼마 다니지 않아 지치기 시작했고 공장에 다니는 10년 이상 된 작업반장 선배들의 삶을 보고 고민을 하지 않을 수 없었다. 선배의 반복된 삶에서 아무런 희망과 미래를 읽을 수 없었기 때문이었다. 그들은 자신의 10년 후를 바라볼 수 있는 거울이었기 때문이다. 막막한 그는 상황을 극복할 방법으로 그림을 그리기 시작했다.

이러한 상황에 5월 광주항쟁이 발생했고 언론매체와 공장의 동료들

노무현_180×120㎝_장지에 아크릴_2009

은 "광주 ××놈들이 폭동을 일으켰어!"라고 말하면서 전라도 출신인 그의 머리에 군밤을 때리면서 지나갔다. 당시 약관의 나이였던 그는 무슨 일인지 별 관심 없이 그렇게 무덤덤하게 5월 광주를 지나쳤다.

이후 7년 넘게 다닌 공장을 그만두고 5년간 미술학원을 다니면서 익힌 그림으로 대학을 진학했다. 27세, 늦깎이 나이로 시골 낙도의 미술 선생이 되고 싶은 소박한 꿈을 이루기 위함이었다.

당시 야학 교사였던 미술학원 선생은 그에게 많은 영향을 주었던 것으로 보인다. 특히 미술학원 선생의 술자리에 자주 따라갔던 그는 야학 선생님들이 하는 사회와 역사에 대한 이야기에 귀 기울이면서 새로운 현실 인식의 눈을 떠가기 시작한다.

박노해의 시집과 『전태일 평전』 그리고 사회과학 서적을 구입해서 읽고 우리 사회의 모순과 지금까지 노동자 생활을 해왔던 자신의 정체성을 발견하면서 역사의 주인의식도 갖게 됐다. 그리고 대학을 다니면서 동료들과 도서관에서 5월 광주 영상자료 테이프를 접하게 된다. 이러한 과정들은 지극히 자연스럽게 그에게 다가왔고 민중미술 운동을 시작하게 된 것도 그 어떠한 결정적인 사유가 있었던 것이 아니라 숙명처럼 다가와 자연스럽게 받아들였다.

5월 광주의 교훈과 부채의식

박은태가 대학을 졸업하고 현장 미술을 시작한 것은 미술 그룹 '두렁'에서 활동하면서부터다. 그는 두렁 그룹의 선배로부터 현실과 역사, 노

노숙자의 회상_150×213㎝_장지에 아크릴_2004

동과 5월 광주의 진실 등에 대한 많은 이야기를 접하고 이념적 학습 또한 게을리하지 않는다.

동시에 '노미위'(노동미술위원회)에서 현장 미술 실천을 위한 활동을 하게 된다. '노미위'는 '민족미술연합회' 소속 단체로, 선전활동과 현장의 걸개그림, 깃발 제작, 그리고 개인 창작 작업 등을 했다.

박은태는 사회의 여러 모순과 노동자의 현실에 관한 문제를 사회 운동으로 연결시켜 확장해갔다. 노동자의 삶과 현실을 그림으로 담아내는 이론과 실천 작업을 병행하면서 하나하나 성과를 쌓아갔다.

그가 이렇게 민중미술을 본격적으로 시작하면서 의지를 확고히 할 수 있었던 것은, 우선 민중미술 선배 화가들이 열정적으로 활동하게 된 동기와 배경을 이해하고 선배들에 대한 존중과 굳건한 신념을 바탕으로 했기 때문이다. 그리고 이러한 신념 위에 5월 광주 전사의 희생적 교훈은 그의 가슴속에 각인돼 오늘까지 이어지고 있다.

그는 우리 사회의 기층민에 대한 애정을 바탕으로 그들의 삶을 아름답고 건강하게 바꾸자는 의지와 정신 속에 민중미술을 실천해나갔다. 지금도 노동 현장에 다시 들어가 자기검증과 정신의 긴장을 유지시켜 가고 있는 것도 이러한 사유에서다.

박은태는 5월 광주의 마지막 도청을 지킨 전사들과 함께하지 못했다는 죄책감과 부채의식을 안고 살고 있다. 이러한 의식은 어디 그에게만 있겠는가? 민중미술 화가 모두가 그러한 의식 속에서 작품활동을 하고 있다고 보이며, 80~90년대 내내 사회 운동과 미술 운동 전반에 짙게

드리워져 있지 않았던가?

그래서 지금까지 그는 한눈 팔지 않고 노동자, 노숙자 그리고 도시 주변에 소외받는 빈민들 그런 소외계층의 일상적 삶을 화면에 담아오고 있다. 그 역시도 우리 시대의 가장 핍진한 서민의 삶을 살아가고 있다. 이렇게 그는 자기의 삶과 예술을 일치시켜 예술 속에 삶이 있는 체험적 예술 과정을 걷고 있는 화가다.

시간이 안겨준 희망과 절망의 미학

박은태는 80년대 학번의 민중미술 2세대 화가로 광주항쟁 이후 민중미술 운동으로부터 출발했다. 그는 5월 광주가 우리에게 주었던 교훈, 즉 사회로부터 소외받은 계층이 역사 안에서 들어와야 건강한 세상이 온다는 것을 알았다. 마지막까지 광주를 지키기 위해 도청에 남았던 주역은 소외계층이었듯이 말이다. 그래서 그는 새로운 세상에 대한 소망과 동력은 바로 그런 사람으로부터 시작된다는 5월 광주의 교훈을 지금까지 단 한 치의 어긋남이 없이 자신의 예술을 통해 구현하고 있다.

반면 30년 지난 오늘 우리의 상황은 급격한 중산층의 붕괴로 비정규직, 노동자, 노숙자, 실업자가 증가하고 있다. 그의 작품은 이 지점에서 우리 앞에 놓인 현실을 보여주고 과연 우리 사회가 어떻게 변화돼야 모두 더불어 행복을 추구할 수 있는가를 묻고 있다.

한편, 그의 그림에는 지나친 어두움과 절망의 그림자가 깊고 넓게

노숙자(추워! 추워!)_170×213㎝_장지에 아크릴_2000

드리워진 것 같이 보인다. 5월 광주 현장에서는 사회로부터 소외받은 사람들이 광주 해방과 더불어 활기찬 희망의 모습을 보였다면, 그의 미학은 그런 희망을 읽어 내기가 어렵다. 어찌 보면 절망의 미학이다.

그가 놓친 중요한 것은 5월 광주가 갖고 있는 또 하나의 교훈으로, 그는 그 엄청난 절망과 좌절의 도청 앞과 금남로에서 실낱같은 희망을 읽어내지 못하는 것으로 보인다. 그러나 그에게 과도한 희망만을 기대한다면 근거 없는 낙관주의자가 될 수도 있을 것이다. 그래서 그의 절망이 광주항쟁 32주년이 지난 오늘에 대한 보다 정확한 진단일 수도 있겠다.

박은태는……

1961년 전라남도 강진에서 태어나, 홍익대학교 서양화과를 졸업했다. 서울 등지에서 개인전을 4회 개최했고, 2006년 코리아 통일 미술제(광주 시립미술관), 2008년 한국−태국 수교 50주년 기념전(국립현대미술관, 태국 퀸즈갤러리), 2011년 지워진 미래(서울시립미술관), 2012년 쌍용차 22인 추모전(서울광장) 등의 단체전에 참여했다. 현재 노동미술위원회, 두벌갈이동인, 민미협, 전시 현장 활동참여 등을 하고 있다.

고도성장의 그늘은 어둡고 깊었다. 급격한 산업화로 우리는 자본의
노예가 되었다. 도시에 노동력을 제공하기 위해 농촌은 텅 비어갔다.
도시는 밤새 불을 밝히며 진한 화장을 하기에 바빴다. 농촌 공동체를
경험한 세대들은 급속한 산업화의 이데올로기와 부딪쳤다.
국토의 분단은 개발독재를 낳았고, 개발독재는 전통과 현대의
숨 가쁜 충돌을 야기했다. 인간 정신은 상실되고 역사는 왜곡됐다.
수많은 익명의 개인들이 도시의 그늘 속에 묻혔다.
예술가는 그 얼굴을 놓치지 않았다. 그들을 역사의 주인공으로
끌어올렸다. 한국 리얼리즘 미술의 위대한 성과다.

모더니즘에서 출발한
역사와 현실의 지평

신학철은 80년대 민중미술을 논할 때, 빼놓을 수 없는 소중한 작가이다. 그는 대학 시절 서구의 형식 미술을 공부한 후 60년대 말부터 서구의 전위미술(A.G그룹)을 적극적으로 수용했다. 그러한 모더니즘의 연장선에서 70년대 들어 오브제 작업과 콜라주 작품을 통해 현대 산업사회의 대량 생산과 물질만능주의를 비판했다.

80년대 들어 〈한국근대사〉 시리즈를 통해 미술계에 큰 파장을 일으키고 90년대에는 〈한국현대사〉 시리즈를 발표함으로써 우리나라의 근대부터 현대에 이르기까지 우리 민족이 시대별로 겪었던 민중들의 수탈과 수난의 역사를 작품에 담아냈다.

그는 일제 강점기와 해방을 거쳐 동족 상잔의 전쟁과 분단, 이데올

로기의 정치 현실, 그리고 외래 문화의 범람 등 시대별 역사의 주체자로 등장했던 민중들의 수난사를 날카로운 비판의식으로 형상화해 낸 뛰어난 민중미술가이다.

그는 시대를 암시하는 거대한 덩어리들을 그린다. 마치 단단하게 다양한 물질들이 합체되어 하나의 거대한 형상을 이룩하듯 민중들의 통한의 슬픔과 아픔을 이 거대한 덩어리에 담아내어 더욱 큰 아픔으로 절규하고 있다.

2000년대 이후 최근 들어, 그는 땅 위에 스쳐가는 자그마한 꽃이나 잡풀에서 잊혀져가는 역사를 따뜻한 시선으로 바라보면서 기억을 회고하고 서정적 이미지로 잔잔하게 담아내고 있다.

모더니즘 열풍에서 시작된 민중미술

신학철은 대학을 졸업하고 유행처럼 번져가던 서구의 모더니즘 양식을 추종하고 수용하면서 전위적인 실험의 한복판에 있었다. 67년 'WHAT'전을 비롯해 다수의 실험적인 모색 전시에 참여했다. 이러한 실험기를 거쳐 70년대 전위파 그룹인 'A.G'를 통해 '아방가르드전'과 '앙데팡당전' 등에서 열정적으로 활동하며 본격적인 미술 활동에 들어섰다. 청년작가인 그는 사물의 해체와 재구성에 몰두하면서 억압적이고 위선적인 현실과 산업문명을 날카롭게 비판했다.

그러던 중 그의 모교에서 형상이 없는 '무 이미지'와 '미니멀아트'를 요구하는 분위기가 흐르자 결국 이러한 예술적 이념의 차이로 인하여

독자적인 작업을 시작하게 되면서 모더니즘의 양식을 기반으로 하는 민중미술로 자연스럽게 연결 통로가 이어지게 되었다. 이는 자신의 내부에 꿈틀거리는 비판적 의식이 자연스럽게 민중미술로의 결합을 유도한 것이라고 보인다.

우리나라에서 모더니즘의 역사를 냉정하게 보자면 서구 모더니즘의 수입 과정에 있어 해방과 한국 전쟁, 오랜 시간 군사독재의 시대적 아

한국근대사-4_128×100㎝_캔버스에 유채_1982

품을 거치면서 진정한 모더니즘 정신은 거세되어 버리고 형식과 양식의 껍데기만 남게 되었다. 우리나라의 모더니즘은 결국 기형적인 모더니즘으로 이식된 셈이다. 70년대 유신 독재 시대 그나마 비판의 숨통을 키우는 작은 움직임이 있었는데 그것이 실험성이 강한 젊은 작가들의 'A.G'그룹이었다. 신학철은 이 그룹에서 가장 활발하게 활동했던 멤버 중 하나이며, 진정한 모더니스트였다.

우리나라에서 민중미술은 80년 5월, 광주항쟁과 함께 시작된 것으로 보고 있다.(이러한 관점은 평자에 따라 달라질 수 있겠다.) 이러한 민중미술이 한국 사회에 일어나기까지 주축을 이루었던 작가들의 진입 성향을 살펴보자면 크게 세 가지로 구분할 수 있을 것이다.

첫째는 60년대 현실동인으로 시작된 미술 운동 그룹, 둘째는 70년대 사회·문화 운동부터 시작된 미술 운동 그룹이며, 마지막으로 70년대 모더니즘으로부터 시작된 그룹이 있다. 여기에서 신학철은 모더니즘 계열의 화가에서 건강한 모더니즘 정신을 회복시키고 80년대 민중미술 운동에 합류한 대표적인 작가이다.

5·18을 통한 역사·현실 인식

신학철은 70년대 모더니즘 양식인 여성 컬러잡지나 사진 등을 이용한 콜라주 작품으로 주로 문명 비판의 상징성의 내용을 담았다. 그는 80년 5월, 광주와 지리적으로 떨어진 서울에서 구전을 통해 광주민주항쟁을 접할 수 있었다. 이후 광주 5·18은 보도사진을 통해 간접으로 체

험한 것이 고작이었다.

82년 신학철의 첫 개인전(서울미술관)에 '현실과 발언'의 동료들이 대거 축하해주었고, '현발'에는 가입하지 않았지만 그 동료들과 함께 호흡하면서 미술 현장 활동을 할 수 있었다. 이후 '민미협'(민족미술인협회)이 발족되고 광주 5·18 관련 사진집을 접하고 그 사진들로 〈광주는 끝나지 않았다〉(1988년)라는 붓그림을 제작했다.

그는 90년대에 들어와 죽은 자들을 사진이 아닌 제대로 된 붓그림으로 그려야겠다는 생각에 죽은 사람들을 뉘어놓은 것이 아니라 세워서 그렸다. 늦게나마 광주 5·18을 형상화한 것이다. 그의 대표작 〈한국현

모내기_162.2×112cm_캔버스에 유채_1987

대사—갑돌이와 갑순이〉는 가로 20m, 세로 1.2m 규모의 대서사시를 완성한 것이다. 이 작품이 광주항쟁의 서막을 열었다. 이렇게 신학철은 그동안 콜라주 작업에서 광주 5·18 이후 한국 역사를 구체적으로 인식하게 하는 붓그림으로 형식의 변화를 시도한다. 쉽게 말하자면 70년대 관념적 사실 인식이 80년대를 거치면서 구체적인 사실 인식으로 변화된 것이다. 바로 5월 광주가 일깨워주는 역사 인식을 시작으로 거대한 파노라마로 독점 자본과 군사독재에 민중의 아픔과 시련, 그리고 저항으로 분출하는 에너지의 덩어리로 민중의 시련을 담아냈다.

5월 광주를 간접적으로 경험한 신학철은 우리 사회가 맞닥뜨린 여러 가지의 문제들, 즉 인권·노동자 권리 문제·통일에 관한 문제들을 구체적으로 다루게 된다. 그의 대표작 중 하나인 〈모내기〉(1987년) 그림은 통일에 관한 인식에서 비롯된 작품이다.

5월 광주는 신학철과 우리 모두에게 큰 교훈을 주었다. 첫 번째는 역사적 측면으로 우리의 역사를 바로 보고 정체성을 알게 해주었으며, 두 번째로는 한국의 상황을 표현할 수 있는 전통문화의 형상화가 시급하다는 것을 일깨워 주었다.

모더니스트의 예술적 시각 한계

신학철의 예술의 출발점은 앞서 밝혔던 바와 같이 모더니즘의 태도와 시각이다. 그는 80년대 이후 민중미술에도 이러한 모더니즘적 시각을 떨쳐버리지 못하고 80년대와 90년대에 이르기까지 작품 속에서 차가운

한국현대사—초혼곡956_122×200㎝_캔버스에 유채_1995

예술적 시각을 유지해왔다. 특히 이 시기의 그의 작품인 〈한국근대사〉, 〈한국현대사〉 시리즈가 가장 대표적인 현상을 보여주고 있다.

이 두 시리즈는 그가 20여 년 동안 그려왔던 시리즈물로, 형상적으로 시대를 암시하는 거대한 덩어리들을 표현하고 있다. 마치 단단하게 다양한 물질들이 합체되어 하나의 거대한 형상을 이루는 듯하다. 민중들의 통한의 슬픔과 아픔을 이 거대한 덩어리에 담아내어 아픔을 더욱 큰 아픔으로 절규해내고 있다. 그러나 아쉽게도 이 덩어리에서는 서정성이나 어떠한 열기보다 냉동된 차가움만 느낄 수 있다.

특히 〈한국 근현대사〉는 암울하기도 하지만 그 역동성이 있어야 함에도 불구하고 시대별로 살아 생동하는 현실의 역사라기보다는 뭔가 통조림화한 냉동된 양식을 갖고 있다. 이것을 모더니스트의 한계라고 볼 수 있을 것인가? 신학철은 왜 이러한 예술적 태도를 갖게 되었을까? 그것은 다름 아닌 우리 민족의 고유한 양식화의 과정이 없었기 때문으로 읽힌다.

90년대 대표작 〈한국현대사〉 시리즈의 그림들을 보면 한국 현대사가 그 주제임에도 한국만의 특별한 역사가 읽히지 않는다. 이 지점이 신학철의 예술적 출발지였던 모더니즘이 갖는 예술적 태도와 조형성을 극복하지 못함에서 오는 한계로 보인다. 이는 한국 전통문화가 갖는 정서의 유입과 탐구와 분석을 해내지 못했던 신학철을 비롯한 모더니스트들이 갖는 한계라고 보아야 할 것이다.

그러나 신학철의 경우 일반적인 모더니스트와는 달리 2000년대 이

후 최근작들은 일상에 나타나는 소박함, 즉 땅 위에 스쳐가는 자그마한 꽃이나 잡풀에서 잊혀져가는 역사를 따뜻한 시선으로 바라보면서, 기억을 회고하는 서정적 이미지를 통해 잔잔하게 대중성을 확보해가고 있다.

신학철은……

1943년 경북 김천에서 태어나, 홍익대학교 서양학과를 졸업했다. 서울, 전주 등지에서 4회의 개인전을 열었고, 1981년 상파울로비엔날레(브라질 상파울로), 1994년 민중미술 15년전(국립현대미술관), 1995년 해방 50년 역사전(예술의 전당), 1995년 제1회 광주비엔날레 광주 5월정신전(광주시립미술관), 2002년 제4회 광주비엔날레 제3프로젝트(광주비엔날레전시관) 외 다수의 단체전에 참여했다. 또한 미술기자상(1982년), 제1회 민족미술상(1991년), 금호미술상(1999년)을 수상했다. 현재는 민예총 이사로 활동하고 있다.

땅과 하늘이 만나
신화가 되는 '신명미술'

김봉준은 대학을 졸업한 해에 5월 광주를 서울에서 맞이한다. 그는 서울에서 광주를 알리는 삐라를 만들어 뿌리고 수배자로 쫓겨 다니면서 민중화가의 삶을 시작한다. 80년대 민중미술 그룹 '두렁'을 조직, '산그림 운동'을 펼치면서 보다 많은 민중들과 함께 소통하고 나눔을 실천하고, 민족미술 담론 생산과 함께 일정한 성과를 이룩했다.

1993년 강원도 산골로 들어간 그는 현재 과거 미술에 대한 깊은 성찰과 함께 소박한 지역문화 운동과 생태 운동으로 새로운 작품들을 하고 있다. 80년대 걸개그림과 목판화로 획득한 민중성에 평화와 생태의 가치를 담은 유화와 흙조각과 붓그림을 더해 신화미술관으로 수렴되고 있다. 그의 예술철학이 되는 생명 에너지의 미학인 신명과 신성한 힘으

로서의 신화는 평화와 생명의 존귀함을 담보하고 있어 따뜻하다.

5월 광주의 대면과 '두렁' 결성

김봉준이 1980년 2월 대학 졸업 후 얻은 첫 직장은 출판사 창작과비평 (이하 창비)이었다. 그는 창비에 입사한 지 3개월쯤 되어서 광주의 5월을 맞이했다. 신입사원인 그는 "광주에서 난리가 났다"는 전화를 받고 여러 가지 불길한 소문에 어떠한 일이라도 했어야 했다.

의식이 강했던 젊은 청년 김봉준은 대학 시절 탈춤반에서 활동하던 친구들과 함께 광주를 알리는 삐라를 제작하고 친구들과 담당 지역을 나눠 뿌렸다. 그의 담당 지역은 명동 부근이었다. 삐라를 뿌리던 친구들이 경찰에게 쫓기고 검거됐다는 소식에 김봉준은 창비의 백낙청 사장에게 전화로 사직을 통보했다. 그리고 집에도 들어가지 못한 채 도피하게 됐다. 이렇게 청년 김봉준은 5월 광주를 경험하고 민중미술을 시작하게 된다.

그는 대학에서 서구 현대미술의 형식 미학 수업과는 달리 "살아 있는 그림은 무엇인가?"에 대해 고민한다. 민속예술(탈춤, 풍물, 탈, 불화, 민화 등) 전반에 대한 관심과 학습으로 우리 예술에 대한 독학의 불씨를 일으킨다.

우리 예술 즉, 민족예술이 서구 모더니즘 미학과 다르게 관통하는 것은 "신명이 우리 예술의 본질"이라는 나름의 해답을 모색하게 되는데, 그 배경은 당시 탈춤과 풍물의 영향을 받아 얻은 결과로 이해할 수

있다. 예를 들어 대학 시절 혼자 풍물을 공부하기 위해 전라도 지리산 기슭에 임실마을을 찾아가 필봉굿을 배웠고, 불화를 배우기 위해 봉원사의 만봉 스님을 찾아가 무릎제자로 붓을 다루는 법부터 배웠다. 그의 이러한 열정은 그의 작품이 민족·민중미술을 위한 예술 형식과 방향으로 바뀌어 가는데 결정적인 역할을 하게 된다.

그는 1982년 잠시 광주에 내려와 황석영의 소개로 홍성담을 만나 시민문화와 미술 운동에 관한 정보를 교환한다. 또한 그는 기존의 '현실과 발언'의 비판적 리얼리즘에서 벗어나 "민족·민속적 우리의 전통을

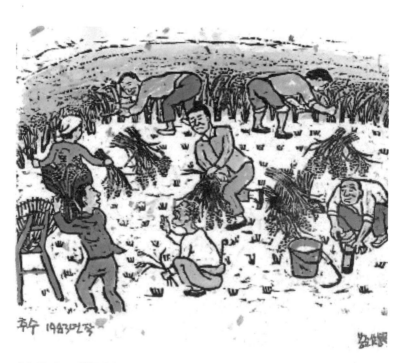

추수_35×25cm_채색목판화_1983

계승하고 현장에서 쓰이는 미술을 해보자"는 취지로 민중미술 소그룹 '두렁'을 결성한다.

그를 중심으로 결성된 '두렁'은 1983년 첫 전시회를 시작으로 10여 년간 활발한 활동을 펼친다. 특히 '두렁'은 기존의 민중미술과는 달리 새로운 화두인 민족미술에 대한 담론 형성과 '산그림 운동'을 전개한다.

이는 기존 화단의 그림들이 생산되고 소통, 수용되는 모든 시스템들을 단숨에 갈아엎는 미술계의 조용한 혁신 운동이었다. 전문가든 비전문가이든 간에 어느 누구나 그림을 그릴 수 있고 또한 그것을 서로 나누는 새로운 소통 방식을 주장한 것이다. 그래서 그의 '산그림 운동'은 시민미술학교와 맥을 같이 한다고 볼 수 있다.

산그림 운동으로 신명미술

민중그룹 '두렁'의 80년대 활동은 상당한 성과를 이뤄내면서 새로운 미술 운동에 대한 단초를 제공했다. 두렁은 광자협과 마찬가지로 그림이 전시장의 하얀 벽에 걸려 있는 전통적인 방식의 전시회가 아니라 일반인이 쉽게 접할 수 있도록 전방위적인 그림 소통 방식을 수용한다.

80년대 당시 왜 이러한 그룹들이 생겨나게 된 것인가? 역사적으로 더듬어보면 광주항쟁 이전 유신 독재 때에는 중앙 중심의 소통 구조로 생산자 중심이었다. 그러나 광주항쟁을 겪으면서 지식인이나 사회지도자만이 아니라 소외받은 자(음식점 배달부, 구두닦이, 일용근로자, 일반시민, 고아 등), 즉 익명의 사람들에 의해서 시민공동체 소비자 중심의 소통 구

조가 형성되었다 해도 지나치지 않다. 바로 이 지점에서 사회 지식인들의 자기 반성과 5월 광주 풍토의 바람이 미술집단 두렁의 '산그림 운동'의 논리적 근거가 되었다.

김봉준은 80년대 중반까지 '두렁'의 미술문화 운동에 전력을 해오다 후반으로 들어와 자신의 예술 세계를 가다듬기 시작한다. "인간 세상에서 예술이 무엇인가?"에 대한 고민을 새롭게 시작한 것이다. 그는 인간 세상에 예술이 발생하게 되는 근원을 신화의 세계에서 찾게 된다. 이는 우리의 한반도를 비롯한 동아시아의 신화의 세계를 다시 새롭게 조명하는 계기가 된다.

신화의 세계는 하늘과 땅이 만나는 지점으로 그 하늘과 땅이 만나는 지점이 바로 예술이다. 그 예술은 문화가 되고 일정한 문명을 만들어내는 원형(아키타입)이 되기 때문이다.

땅과 하늘이 만난다는 것은 바로 인간들이 서로 평화롭게 어울려 살 수 있는 공동체를 구현한다는 의미이고 곧, 신명의 세계이다. 김봉준이 자신의 예술 근원이 되는 신화에 집착하는 것은 그것이 평화와 생명의 존귀함을 담보하기 때문이다.

김봉준의 80년대 초반 그림은 다듬어져 있지 않았다. 작가라면 누구에게나 있는 현상이다. 이후 예술적 고집과 욕심을 내세우면서 누구보다 열심히 작업에 몰두해, 일명 못난이 그림에서 '잘 그려진 세련된 작품'이라는 평가를 얻게 된다. 아마도 그가 재주가 좋았다면 이루기 어려웠을 성과로 땀으로 이뤄 낸 것이다. 이렇듯 그는 못난이 그림으로

건널목_65.2×53㎝_캔버스에 유채_1991

일정한 하나의 민중미술의 양식을 완성한다.

민중미술 성찰과 생태문화 운동으로

80년대 목판화의 중심에는 오윤이 있다. 김봉준은 오윤과 동지적 내지는 호형호제하는 특별한 관계를 가지면서 예술성에 차별화를 꾀하는데 성공을 거둔다. "오윤의 목판화에 적자가 있는가?"라는 질문을 받는다면, 자연스럽게 김봉준이라는 답을 하고 싶다.

　오윤의 그림과 닮은 사람은 진정한 의미에서 적자라고 볼 수 없을 것이다. 오윤은 비판적 리얼리즘 작가로 날카로운 직선을 사용하면서 탄탄한 구성과 일점일획도 흐트러짐이 없는 칼끝이었다면, 김봉준의 판화는 신명나는 곡선을 동적으로 두드러지게 사용해 한껏 풀어져 있어 보는 사람들이 그 그림에 개입할 수 있는 소통의 여백이 활짝 열려 있다. 이러한 연유에서인지 오윤은 김봉준의 판화에 담겨져 있는 푸지고 구성진, 넉넉하고 풀어진 그림을 보고 오히려 자극을 받을 정도였다. 오윤이 가지지 못했던 것을 그가 성취해낸 것이니 김봉준은 오윤으로부터 자유로워졌고 한편으로는 진정한 의미에서의 적자가 된 셈이다.

　90년대에 들어 민중미술계가 일정한 성과를 이뤄내면서 현장 화가들은 각자의 작업실에서 자기 성과에 열중하게 되었고, 사회적 분위기는 점차 냉혹하고 싸늘해져 마치 고립자와 낙오자처럼 스스로를 인식하게 됐다.

김봉준은 90년대 중반 들어 산골로 이사를 하여 소박한 삶을 살면서, 과거 미술이 보다 민중적이고 서민적이지 못하고 전통성과 대중성을 확보하지 못했던 점에 대해 겸허하게 성찰하고 있다.

현재 김봉준은 부천시민운동과 생태문화 운동을 주관하면서 2008년에 50평 규모의 자그마한 신화미술관을 개관, 굿의 의뢰와 상징인 예술, 그러한 정신철학이 담긴 작품들을 전시하고 있다.

김봉준은……

1954년 대구에서 태어나, 1977~1980년 봉원사 금어 만봉 스님에게 탱화를 사습받고, 1980년 홍익대학교 조소과를 졸업했다. 서울, 독일, 미국 등에서 개인전을 12회 열었고, 1983~1989년 미술패 '두렁'전, 1987년 미술패 '두렁' 초대전(뉴욕 한인회관), 1997년 광주비엔날레 특별전(청년 정신전), 2000년 숲과 마을 미술 축전, 2007년 평화의 신화전(러시아 우스리스크), 2012년 박수근과 판화전(박수근미술관) 등의 단체전에 참여했다.

검은 막장에서
5월 광주를 보는 민중화가

황재형은 중학교 2학년 시절(1968년) 그림에 입문하게 된다. 이후 다니
던 무등화실(원장 강연균)이 문을 닫을 때 말을 하지는 못했지만 무척이
나 안타까워했다. 당시 황재형에게는 질박하면서도 강했던 강연균의
콘테화가 충격적으로 다가왔었고, 그때의 충격은 현재까지도 그에게
육화되어 예술적 감각과 형식으로 자리하게 되었다.

그는 대학 졸업 후 강원도 태백으로 이사해, 30여 년간 광부들과 함
께 생활하고 막장에서 노동을 하면서 광부화가로 활동을 했다. 그는 처
절한 삶의 현장을 온몸으로 체험하면서 우리 시대의 아픔과 고통을 작
품에 담아왔다. 투박하고 질박하면서 따뜻한 정을 느끼게 하는 전라도
의 미적 정서를 바탕으로 탄광의 노동 현장, 탄부의 삶을 통한 한 시대

의 리얼리즘 미술로 괄목할 만한 예술적 성과를 이뤄냈다.

사북사태와 5월 광주의 절벽에서

황재형은 고교 시절부터 집안의 가세가 기울자 학비를 마련하기 위해 볼링장 핀보이, 맥주홀 등 사회 기층의 잡다한 일들을 하면서 노동을 시작했다. 이러한 노동의 체험은 대학 입학 후 군대 시절을 제외하고 졸업까지 계속됐다. 고등학교부터 대학교까지 이어지는 학창시절, 그는 노동의 가치를 바로 알아가면서 삶과 예술 철학을 몸소 체험했다. 즉, 노동은 그의 삶과 예술관 형성에 절대적 영향을 준 것이다.

대학 시절인 1980년, 그는 광주항쟁을 직접 경험할 수 없었다. 그러나 서울에서 학비를 마련하기 위해 노동 현장에 매달리고 있었던 그는 서울로 도망 온 친구들의 구전을 통해 광주항쟁을 접할 수 있었다.

그는 강원도 탄광촌과는 수시로 왕래를 했지만 수배로 잠시 피해 있었던 가수 김민기를 찾으면서 탄광촌과 인연을 맺기 시작했다.

이러한 과정 속에서 1980년 4월 강원도에서 사북사태가 일어나고, 이는 유혈 충돌로까지 번졌다. 황재형은 당시 열악한 탄광 환경과 점차 퇴락해가는 탄광촌에서 우리 시대의 현실을 발견하고 암담한 시대적 절망을 발견했다. 1개월 뒤 광주에서 발생한 5·18을 목도하면서 시민을 폭도로 몰아가는 정권에, 시대의 절망스러움과 암담함 현실에 다시 한 번 직면하게 됐다.

그는 보고 느낀 것들을 그림으로나마 남기고 예술로써 부당한 시대

와 맞서 항거하면서 역사 앞에 당당하고자 했을 것이다. 이렇게 시작된 그의 예술은 80년대와 90년대를 관통하면서 태백 탄광촌과 지역민들의 삶을 애정 깃든 시선으로 바라보고 치열한 생존 현장을 직시했다. 그는 온몸으로 시대와 맞서고 정치적 억압에 대한 저항이자 인간의 생명과 존엄 가치를 복원하려는 외침을 서슴없이 치열하게 삶과 예술 속에 축적시키고 담아왔다.

1980년대 그는 사북사태와 5·18을 한 연장선에서 바라보고 탄광촌의 막장 인생들을 통해 5월 광주를 바라보았다. 물론 작품에 나타난 소재는 탄부나 탄광촌의 풍경들이지만 막장을 통해서 5월 광주를 지켜보

식사_91×117cm_캔버스에 유채_1985

았던 것이고, 시민군의 처절함과 광주 상황을 담아내고자 했다고 생각
된다.

두 사건은 한국 현대사에서 거의 동시에 일어난 시대의 아픔으로 깊
은 파장을 남겼다. 또한 두 사건은 기층 민중들의 외침이자 정치와 사
회에 대한 투쟁으로 점철됐고 정권으로부터 무자비한 탄압을 받았다.
그리고 그 상처는 아직도 온전히 아물지 않았으며, 그는 이렇게 시대의
암울한 절벽에 맞닿으며 화폭을 마주했을 것이다. 그는 이러한 상황에
서 작품 속 광부들을 통해 아픔이 아닌 오히려 건강성을 회복시키고자
했다.

이 시기 그는 "물감을 구할 돈이 없어 흙과 석탄가루를 섞어서 사용
했습니다. 그러나 우리나라의 흙과 석탄은 참으로 생명력이 있어 물감
과 잘 섞이더군요" 하면서 웃음을 보였다.

자본주의 막장으로 문을 닫은 탄광촌의 풍경화

황재형은 민중미술 그룹인 '임술년' 창립회원으로 활동하다가 1983년
태백으로 이사를 하고 막장에서 탄부 생활을 시작한다. 그가 태백으로
들어간 것은 여러 가지 이유가 있겠지만 그 중심에는 한국 현대사의 민
중운동의 진원지였기에 그곳을 선택했을 것이라는 생각이다. 이러한
추측은 5월 광주의 충격과 무관하지 않다고 보인다. 그는 탄광의 막장
에서 한국 현대사의 막장을 바라보고 광부들의 일상적 삶을 통해 5월
광주를 상상했을 것이다.

"태백에서 야학 교사와 공단 노동자로 일을 시작했지요. 처음 광부로 일을 하러 갔을 때 노동 운동을 하는 프락치로 오인당해 얻어맞기도 했습니다."

태백의 탄광촌에 정착하기 위해 생명의 위협과 수모를 견디면서 그는 점차 지역 사회에 흡수되었다.

마치 5월 광주가 초반에는 죽음과 패배로 보였지만 얼마 지나지 않아 승리와 희망을 만들었던 것처럼, 그 역시 탄광촌에서 막장의 삶을 그리면서 시대적 리얼리티와 함께 광부들의 패배가 아닌 그들의 건강을 승화시킬 수 있었던 것은 바로 자신의 고향인 5월 광주의 역사적 의미와 무관하지 않았을 것이라고 본다.

90년대 들어 탄광산업이 쇠퇴하면서 탄광촌은 합법적인 도박장인 카지노 사업장으로 탈바꿈하기 시작한다. 탄부들은 카지노가 그 지역에 발전과 희망을 가져오리라 기대했으나 오히려 급속히 피폐화되어 가면서 또 다른 형태의 자본주의 시대의 새로운 막장을 만들어 놓았다. 바로 퇴폐적 자본주의가 만들어 놓은 잉여물이다.

이 시기에 그는 닫힌 막장의 문을 뒤로하고 탄광이 활성화됐던 시절의 향수를 머금은 풍경화를 그리기 시작한다. 그의 풍경화는 강원도의 웅장하고 눈 덮인 산들과 눈바람이 거친 마을 풍경이 주를 차지한다.

미학적 포착력의 표현적 리얼리즘

2000년도 이후 그의 작품에서는 탄부나 탄광촌의 인물들이 사라지게

석탄부 권씨_72.6×60.7㎝_캔버스에 유채_1996

산허리 베어 물고_162×112㎝_캔버스에 오일_1997~2003

된다. 그리고 그가 살고 있는 마을 풍경이나 강원도의 눈 덮인 웅장한 산들이 주 소재가 된다. 이 시기에는 노동 현장과는 일정한 거리를 두고 강원도의 산하와 마을에 대한 서정성과 애정 어린 시선으로 작품을 제작하게 된다.

당시의 작품들은 투박하고 정감 있는 서정성이 깃든 풍경화로 보일지 몰라도 그 산 속에는 20여 년 전 탄부들이 파 놓은 거미줄처럼 얽힌 굴과 수많은 막장이 숨겨져 있다. 이처럼 그의 그림은 단순한 풍경과 산이 아니다. 과거 그 굴 속에서 피와 땀으로 범벅된 탄부들의 막장 인생의 시간들이 녹아 있는 바로 그러한 풍경이고 산들이다.

특히 그의 작품 〈산허리 베어 물고〉(1997~2003년)는 강원도의 눈 덮인 산들과 골짜기에 조그마한 집이 외로이 골짜기를 지키고 있다. 웅장한 산들과 눈의 이미지가 투박한 질감과 함께 정감 있게 그려져 있다. 아름답게 보이는 산촌의 서정적 풍경의 이미지이다. 그러나 눈이라는 자본주의의 순백색에 광부들의 삶이 감추어져 있다.

2012년 6월, 그의 작업실을 방문했을 때 그가 준비하고 있는 새로운 작품은 충격이었다. 실제 존재하는 은퇴한 진폐증 광부를 그린 작품이었다. 200호쯤 되는 대형 캔버스 가득 얼굴을 확대하여 놓은 작품으로 얼굴 가득한 주름은 한국 근대화 과정의 고통과 피곤에 찌든 절망이, 눈물을 가득 머금은 눈에는 아픔과 슬픔을 넘어 오히려 한의 기쁨이 서려 있었다. 온몸에 느껴지는 감동과 전율에 아무런 말을 이어 갈 수 없었다. 그의 예술 형식이 그렇듯이 이 작품에서도 캔버스에 물감을 두텁

게 중첩시켜 표현된 인물에서 우러나오는 진한 무게는 그가 탄광촌에서 체득했던 삶의 무게와 함께하고 있다.

　황재형에게서 엿볼 수 있는 미학적 포착력, 두터운 마티에르(material)의 질감, 막장 인생의 삶과 함께 화면에 나타나고 있는 남도적 서정성과 투박함 등은 장점이다. 그는 80년대 한국 민중미술에서 빼 놓을 수 없는 소중한 작가로 끊임없이 민중미술의 깊은 샘물을 태백에서 길어 올리고 있다.

황재형은……

1952년 전남 보성에서 태어나, 중앙대학교 회화과를 졸업했다. 서울, 광주, 전주 등지에서 개인전을 6회 열었고, 1982년 임술년 창립전, 1986년 제3세계와 일본전(도쿄미술관, 일본), 1995년 한국 미술 95전(국립현대미술관, 과천), 1998년 세계인권미술전, 2005년 민족미술 논리와 전망(목포문화예술회관, 목포), 2007년 민중의 힘과 꿈(가나아트센터, 서울) 등의 단체전에 참여했다. 현재 태백미술동우회 회원으로 활동 중이다.

민중수묵의 창조를 위한
눈물겨운 고통

허달용은 광주에서 출생한 민중미술 2세대 작가이다. 그는 전통적 화풍의 승계를 이룩한 진도 허씨 집안에서 태어나 성장했다. 그는 대학에서 현실주의 예술에 눈을 뜨면서 전통 수묵을 바탕으로 '광미공'(광주전남미술인공동체) 활동을 통해 민족미술과 현실주의 발전에 앞장섰다.

2006년부터는 '광주민예총'(광주민족예술인 총연합) 회장직을 수행하면서 광주의 민예총 예술인들의 활동폭을 확장시켰다. 동시에 그는 풀어야 할 예술적 숙제에도 게으름이 없이 진지하고 탐구적 태도와 도전으로 새로운 형식미와 형상미의 확보를 위해 꾸준한 실험을 반복하고 있다.

수묵 현실주의의 귀한 예술인

허달용은 할아버지인 목제 허행면(1906~1964년)과 그의 형 의제 허백련 (1891~1977년), 그리고 부친 연사 허대득(1932~1993년)으로 이어지는 남 종화 전통의 맥을 이어가는 진도 허씨 집안에서 태어나 어려서부터 부 친과 가풍의 영향을 받으면서 성장했다.

그는 대학 입학(1982년) 이후 군 생활을 마치고 4학년에 복학(1988년) 하면서 사실상 그림 수업을 시작했다. 졸업 후 '광주전남미술인공동 체'(이하 광미공) 활동과 동시에 한동안 생계를 위해 일정한 거리를 두었 다가 첫 개인전(1997년)을 전후해 다시 본격적인 활동을 재개하고 해체 (2002년)할 때까지 꾸준하게 활동을 이어왔다.

전통적 가풍의 환경 속에서 그림에 입문한 허달용이 과연 전통에 대 해 얼마나 번민했을까 싶다. 전통 수묵이라는 예술 형식으로 현실 참여 를 고집하면서 무거운 주제를 지금까지 일관성 있게 유지해 온 그를 높 이 칭찬해주고 싶다.

허달용의 그림이 좋고 부족하고를 떠나서 그를 귀한 작가라고 격려 해 주고 싶은 이유는 몇 가지로 꼽을 수 있다.

하나는 80년대 민중미술 운동에 수묵화 양식으로 표현하는 작가가 많지 않고 귀하기 때문이며, 또 다른 하나는 그의 가정 환경과는 다른 내용을 예술로 담아왔다는 점이다.

특히 호남 지역의 전통 미술은 자연주의 화풍 일색으로 오랫동안 유 지되지 않았던가? 또 호남 지역의 이러한 문화적 환경에서 진보적이고

새로운 형식과 내용의 예술을 유지·발전시키기가 얼마나 어려운 일인가? 한 시대의 예술 형식과 내용은 다양하고 예술가의 상상은 자유로워야 한다는 것은 얼마나 소중한 일이던가? 그는 이러한 호남 지역의 척박한 문화적 환경에 도전하고 일정한 성과를 이뤄 왔다. 더구나 민중 미술이라는 예술 양식으로……

연리지_161×121㎝_한지에 수묵채색_2011

80~90년대 활발하게 활동했던 '광미공' 회원들이 많았으나, 현재까지 현실주의 예술을 일관성 있게 유지시켜 온 작가가 드물다는 점에서도 그렇다. 이만큼 호남 지역의 문화적 정서와 예술 환경은 새로운 형식과 내용의 예술로는 삶이 어렵다는 것을 증명하는 대목이다.

현실을 읽어가는 미학적 태도

허달용은 주변인들의 삶의 공간과 자연을 따뜻하고 서정적인 시선으로 바라본다. 이러한 서정성은 천성적으로 타고난 그의 밝고 소탈하면서 인간미 넘치는 심성에서부터 시작된다고 보인다.

80~90년대를 거치면서 그가 겪어온 시대와 현실은 어둡고 막막했

5월에 내리는 눈_135×205cm_한지에 수묵채색_2009

다. 그러나 작가는 이러한 현실 문제를 예술적 접근에 있어 절망적으로 보지 않고 작품 속에서 자연이나 주변 풍경을 통해 현실 비판적 태도와 서정성을 함께 담아왔다.

2008년 5월, 광우병 촛불집회를 주도하면서 그는 〈매화 시리즈〉를 그리게 된다. 이 그림은 달이 구름에 가려져 칠흑 같은 어두운 밤에 구름이 걷히면서 달빛에 매화를 터뜨리는 모습이 주를 이룬다. 어두운 시대적 현실 상황 속에도 가냘픈 달빛에 터뜨리는 매화꽃을 통해 우리에게 건강하고 희망적인 메시지를 전한다. 이렇게 그는 현실성을 담아내면서 서정성을 담보로 시대의 상징을 은유적으로 표현했다.

이러한 경향은 그의 작품 〈연리지〉 시리즈에서 극명하게 드러난다. 그는 나무와 자연, 사람들을 통해 생각하는 세계관, 즉 시대적 현실이 어떠하더라도 공존을 위한 화해의 메시지와 그것을 향한 예술가적 의지를 은유적으로 담아내고 있다.

전통의 무거움 벗고 형상성 회복

예술가는 전통을 의식하고 받아들이면서 창조와 파괴의 양면성을 가지고 자기만의 창조성을 발휘해야 한다. 그래야만 예술가가 전통의 내력(가풍, 사회, 민족 등)으로부터 자유로움을 확보할 수 있는 것이다. 전통을 계승·발전시킨다는 것은 장인에게는 있지만 예술가에는 없는 것이다. 전통이란 단지 새로운 예술을 잉태하고 존재시키는 밑거름일 뿐이라고 보기 때문이다.

허달용의 깊은 의식과 무의식 세계에 자리한 예술적 DNA에는 전통의 소중함이 새겨져 있다. 그래서 그는 지금까지 전통적인 형식 기법을 차용하고 있는 것이다.

그의 작품 〈5월에 내리는 눈〉(2009년)을 보자. 작품은 무등산을 배경으로 5월의 상징인 옛 전남도청과 분수대, 그리고 주변의 공사현장이 사실적으로 그려져 있다. 5월 광주의 상징에 눈이 내리는 것은 아직도 밝혀지지 않은 진상과 당시 도청 별관의 철거문제로 갑갑하고 어두운 현실을 담아내는 것이라고 보인다. 한눈에 보아도 수묵의 농담과 달필 가라는 설명이 따로 필요 없을 정도의 그림으로 여백의 존중과 원경의 표현, 전통적 기법과 형식 등에 충실하면서 사실성을 확보하기 위한 노력과 세련미가 돋보인다.

그리고 그의 작품 〈조아라 여사〉(1997년)를 보자. 고(故) 조아라(曺亞羅, 여성운동가, '광주의 어머니'·'민주화의 대모'로 불림) 여사의 생전 모습인 따뜻하고 후덕한 인품을 느낄 수 있는 수작이라고 본다. 작품에 옷깃을 그려 놓은 필치로 올곧은 여사의 성품과 화면의 정적인 분위기를 동적이면서 경쾌하게 담아냈다. 그는 이렇게 인물 표현에 있어서는 학창시절 그의 스승 김호석(부여전통학교)에게 배운 실력을 토대로 기본기에 세련미까지 더했다.

두 작품을 통해 생각한 점은 허달용이 전통에 대한 충실한 기본기와 먹의 운영, 섬세한 운필, 여백을 사용하는 조형력, 사실적 표현력 등이 잘 연마되어 있는 좋은 작가라는 것이다.

조아라 여사_87×60cm_한지에 수묵채색_1997

동시에 그는 자기 형상성 확보에 더욱 노력을 아끼지 않아야 할 것
이다. 자기 형상은 전통의 답습에서 나오는 것이 아니라 과감하게 유전
되는 전통을 자기 내부에서 철저하게 파괴시키고 해체해 완전한 발효
로 퇴비거름을 만드는 일이 선행되어야 한다. 그래야 새로운 자기 형상
성을 찾아 건강한 창작세계로 나갈 수 있다.

그러나 실망하거나 좌절할 이유가 없다. 그는 전통에 대한 충분한
이해와 소화로 사실적 표현의 수묵세계를 선보였으며, 미덕을 갖춘 호
남 지역의 귀한 수묵화가다. 전통의 무거운 짐을 벗어버리고 자신만의
형상성을 찾아야 하는 눈물겨운 고통의 시간을 보내고 나면 분명 허달
용은 더 큰 예술적 성과들을 이루어낼 수 있을 것으로 확신하고 격려해
주고 싶다.

허달용은……

1963년 광주에서 태어나 전남대학교를 졸업했다. 광주, 서울 등지에서 개인전을 7회 열었고,
1991~2000년 광주전남미술인공동체 오월전, 1994년 민중미술 15년전, 1995년 광주 통일미술
제, 2006년 화가의 지갑전(광주지하철 메트로갤러리, 광주), 2009년 한국 박물관 개관 100주년
기념전(국립광주박물관, 광주), 2010년 오월의 꽃(광주시립미술관) 등의 단체전에 참여했다. 현재
는 전국민족미술인연합회 회원, 연진회 회원, 한국민족예술인총연합 상임이사, 광주민예총 회장
으로 활동하고 있다.

성실성으로 벼린 5월의 칼날

홍선웅은 참교육 해직 교사 출신의 판화작가이다. 그는 80년대 시민미술학교 강학 참여, 오윤과의 만남을 통해 5월 광주 정신을 판화로 담아내면서 뜨거웠던 미술 운동 현장의 한복판에서 온몸으로 맞서 눈부신 성과물을 쏟아냈다.

　그는 90년대 이후 전통 목판화에 대한 집약적 탐구와 연구를 거듭하며 선묘 방식이나 화면 구성에서 전통적 방식의 판화를 제작하고 있다. 바로 이러한 이유로 그의 작품이 '전통목판화의 보고'로 존중받는 것이다. 그는 사라져가는 우리 산천의 풍경을 그리는 진경 판화 형식으로 판화를 새롭게 재해석하고 있으며, 불교적 선의 정신세계를 보여주고 있다.

5·18과 민중판화의 바다로 항해

홍선웅은 대학 시절부터 시와 문학 작품, 사회과학 서적들을 통해 민중 의식과 역사 의식의 싹을 키워왔다. 대학 졸업 이후 미술교사 발령을 대기하다 5월 광주를 맞게 됐다.

그가 목판화를 시작한 것은 70년대 중·후반, 오윤의 판화 작품들을 출판물 표지로 접하면서부터다. 홍 작가는 중국과 멕시코의 판화 양식이 아닌, 한국적 판화 양식에 관심을 가졌다. 굵고 투박한 선과 각선, 힘찬 표현 양식은 의식 있는 젊은 미술인으로서 암울한 시대에 자신을 표현할 수 있는 예술적 발견이었다.

1981년부터 본격적으로 목판화 작업을 시작한 그는 1983년 『우리 함께 사는 사람들』 시집에 판화 삽화를 담당하면서 공개적으로 자신의 목판화 작품들을 선보였다. 이때 대표적인 작품 〈신 새벽〉을 내놓는다.

이후 1984년경 원동석(전 목포대 교수)에 의해 '해방 40년 역사전'이라는 전람회에 참여하면서 오윤과 첫 만남이 이루어졌으며, 이 만남은 한국 목판화의 계보를 이어가면서, 민족미술과 민족문화라는 넓은 바다로 항해를 시작하려던 그에게는 소중한 계기로 발전되었다.

당시 그는 광자협 회원과의 잦은 교류를 통해 광주에서 진행 중인 시민미술학교의 프로그램을 접하게 된다. 이후 그는 이러한 프로그램을 서울에서 주도적으로 진행하게 되는데, 연세대 시민판화학교와 명동성당 청년판화학교가 그것으로 이외에도 YMCA 강학에 참여하면서 시민미술학교의 자유스러운 표현의 경지를 습득했다.

이렇게 시민미술학교에서 보여주었던 시민들의 표현 욕구는 광주를 기점으로 대구, 대전, 전주, 부산 등 빠른 속도로 전국적으로 확산이 되었고 시민미술학교를 통해 대중들의 미의식을 간접적으로 경험하게 된다. 그래서 홍선웅의 목판화에서 엿보이는 여러 가지의 형식과 내용들이 광주 정신과 무관하지 않다고 보는 것이다.

그는 그렇게 80년대의 뜨거웠던 시대적 상황의 복판에서 정치적 탄압과 민주화에 대한 갈망, 통일의 염원 그리고 교육과 노동 현실을 시대 앞에 정당한 발언의 예술적 표현을 통해 누구보다도 열정적으로 작품에 담아왔다. 그는 민족미술협회에서 총무 일을 맡아 자신을 드러내지 않고 궂은일들을 도맡아 하면서 성실한 운동가로서의 면모와 신뢰를 축적하게 된다. 동시에 당시 오윤과 인간적인 밀착으로 예술 세계에 영향을 받게 된다. 어찌 보면 민중미술 판화로 가장 많은 영향을 받고 목판화의 계보를 이어가는 적자나 다름없었다는 평가이다.

이 시기 그는 대표작이라 할 수 있는 〈통일염원도〉(1986년)를 제작하게 된다. 이 작품은 80년대 내내 수도 없이 복제돼 민주화와 통일운동의 현장에서 가장 많은 걸개그림과 인쇄물로 제작되었다.

성실성으로 일으킨 전통목판화 형식

1993년 그는 건강 문제로 결정적인 좌절을 맞게 된다. 그리하여 80년대 뜨겁게 온몸을 던졌던 미술 현장에서 물러나 김포 부근에 작업장을 만들고 꾸준한 목판 작업과 인천 지역 미술 운동에 적극적으로 참여하

인천 10경, 소래포구_68×54cm_다색목판_2010

게 된다.

80년대에 소중한 인연을 맺었던 오윤이 1986년에 고인이 되면서 충격과 함께 그의 판화도 새로운 전기를 맞게 된다. 친구이자 스승에게서 벗어나 스스로 목판화의 새로운 형식과 전형을 만들어 나가야 한다며, 그는 판화 형식을 전통목판화 방식에 두고 전국을 돌아다니며 답사와 연구를 한다. 작품을 구상하면서 나무를 선정하고 판을 제작하고 본뜨는 단계, 판각단계, 찍어내는 단계 모두를 전통 목판 방식으로 고집하면서 묵묵하게 실천한다.

우리 조상이 목판의 가치를 소중하게 여겼듯이, 그 역시 오랫동안 후대에 남길 수 있는 그러한 목판을 제작한 것이다. 목판 자체도 전통방식 그대로 제작하기 위해 영주 부석사 8만대장경의 방식으로 원판을 만들고 칼도 일반적인 조각도가 아닌 전통 방식으로 만든 전통 판각 전문가의 것을 사용했다. 그래서 모양과 사용방식도 다르다. 먹을 곱게 갈아서 판화용으로 가공하는 전통목판 방식을 사용한다. 오랜 시간 동안 형성된 전통 목판화의 기법과 재료, 제작과정은 그만의 노하우이다.

이러한 그의 작품은 작품의 내용을 떠나 일단 우리의 전통적 미적 형식과 정서로 만난다는 친밀감이 있다. 이러한 모든 것은 그의 성실성으로 집약된다. 이렇게 판화는 회화 작품이기도 하지만 깎고 다듬고 찍는 수공적인 측면이 있는데 그는 이러한 과정 하나하나를 섬세하게 놓치지 않고 장인적 정신과 기질로 만들어갔다.

작품의 형상과 표현 방식 면에서도 선묘 방식이나 화면 구성 등 전

통적 방식을 존중하여 제작하고 있다. 그래서 그의 작품이 중요한 것이며, 전통 목판화의 보고인 것이다. 이렇게 전통 목판화 방식을 고집하다보니 작품 내용 역시 복고적으로 변하여, 우리 산천의 풍경을 그렸던 겸재 정선(鄭敾, 조선 후기 화가)의 진경산수도를 판화 형식으로 새롭게 해석한 〈인천 10경〉을 탄생시킨다.

자연과 생명, 그리고 예술적 과제

이제 홍선웅은 산방한담(山房閑談)의 형식으로 대중에게 쉽게 다가서면서 친밀하게 접근하고 있다. 이 지점에서 중요한 것은 그러한 형식의 모델을 어디에서 이끌어내는가이다. 그는 전통 수묵화와 달마도, 무보(처용무 또는 승무 등의 동작을 그려놓은 도감) 등에서 화면 구성과 조형성 그리고 작가적 정신성을 이끌어내고 있다. 또한 글에도 재주가 있어 뛰어난 문장력을 바탕으로 시서화에도 능하다.

〈모악도첩〉(2004년) 연작 8점과 〈금강화보〉(2000년) 연작 6점은 역사적 관점에서 제작된 상징적인 작품들로 이러한 관심은 계속 지속될 것이라고 본다. 1995년 이후, 현재까지 진행중인 〈진경판화〉 시리즈는 전국을 돌아다니면서 제작한 작품들로 서양적 리얼리즘이 갖고 있는 양식이 아닌 조선 후기 겸재의 정신성과 형식인 실경산수에 두고 있다. 우리적 산수와 실경은 무엇인가? 이러한 화두를 홍선웅은 판화로 계속해서 실천하고 있다.

또한 작가는 최근 차, 매화 등 우리 문화의 전통적 소재와 정서에 어

민족통일도_51×33.5㎝_다색목판_1985

울리는 작품에도 눈길을 주고 있다. 차의 정신을 통해 불교적 선에 들어가는 정신세계를 보여주기 위함이다.

고전에 대한 탐구를 작품 형식에만 한정하지 않고 높은 품격의 선비적 정신성에 두고 있는 홍선웅은 예술가가 갖추어야 될 모든 덕목을 탑을 쌓듯 판각을 오늘도 쌓아가고 있다.

홍선웅은……
1952년 전남 진도에서 태어나, 중앙대학교 회화과를 졸업했다. 다수의 개인전과 1991년 3인 목판화 '갈아엎는 땅'전(국내 순회전, 독일 안파리나 화랑), 1994년 민중미술 15년전, 1980-1994전(국립현대미술관), 1999년 ART DOCUMENT 1999 IN KANZA(일본 가나즈 창작의 숲 미술관), 2010년 경기도의 힘(경기도미술관) 등의 단체전에 참여했다. 저서로는 판화집 『홍선웅의 판각기행』, 『갈아엎는 땅』, 『차와 매화』가 있다.

박 불 똥

독자적 사진 콜라주로
'자본주의 비판'

박불똥은 80년대 한국 민중미술에 '사진 콜라주'라는 예술 양식을 통해
국가주의와 천박한 소비 문화를 강요하는 자본주의를 신랄하게 풍자하
고 비판했다. 한국 민중미술이 회화라는 전통적인 양식에 의존해 있을
당시, 그는 서구의 예술 양식인 콜라주를 그만의 독자성으로 풀어내,
한국 민중미술의 성공적인 양식화를 이끌어냈다.

　박불똥은 2000년대 이후 과거와는 달리 열정적인 작품 활동을 해내
지 못하고 소홀함을 보여 그를 아끼는 사람들이 우려와 걱정을 했으나
최근 들어 방황의 시간들을 뒤로 하고 다시 활발한 작품 활동을 보여
주고 있다. 그의 근작들을 보자면 과거의 양식과는 달리 사진, 오브제,
회화 등으로 매체의 다양성을 보여주고 있다.

80년대 민중미술과 사진 콜라주

박불똥은 어려운 가정 환경 속에서 중학교를 마치고 형의 권유로 상경, 홍익대학교에 입학했다. 대학 생활 중에도 교수와 미술이 정치, 사회에 참여하는 태도에 대한 진지한 토론을 하는 등 그는 작품에 삶의 진실성과 문학성을 담아내고자 노력했다. 특히 입시와 대학교육의 모순을 발견하고 한동안 휴학을 하고 방황을 하는 등 미술과 삶이 분리되어서는 의미가 없다는 정신으로, 젊은 미술학도의 반항을 보여줬다.

이후 80년대, 대학 졸업 이후 활동 중인 '현실과 발언' 선배들과 호흡을 함께하면서 민중의 삶, 현실과 자본주의와 맞선 노동자의 입장 등을 적극적으로 작품에 담아냈다.

특히 90년대 초, 선후배 젊은 미술인과 '한국민족미술협회'와 '노동

경찰의 보호 감시 아래 목동 주민들 이른 아침 일터로 향하다_69×42cm_사진콜라주_1985

자문화예술운동연합'을 결성하면서 막스·레닌주의 학습과 민중에 대한 의식, 역사와 시대 정신에 대한 지평의 폭을 넓혀 나갔다.

본격적인 리얼리즘 정신과 사상, 삶과 현실, 자본주의와 맞선 노동자, 농민을 그는 예술 속에 열정적으로 담아낸다. 다시 말해 자신의 80년대 민중미술을 보다 논리적이고 폭넓게 이끌어가는 정신적·이론적 배경으로 축척시키기 위한 사회주의 학습을 진작시켜 왔던 것이다.

박불똥은 80년대 중반부터 서구에서 유행했던 콜라주 양식에 관심을 갖게 된다. 여기에는 천박한 자본주의를 비판하기 위한 현대적 조형 어법과 독창적인 재료가 사용되었으며, 이것을 가능케 하는 작가적 상상력은 전제조건이었다.

가난한 젊은 예술가인 박불똥에게는 길거리에서 쉽게 구할 수 있는 일반적인 신문이나 잡지가 모두 콜라주의 재료이기 때문에 작품을 제작할 때 경제적으로 유리하다는 점과 장시간의 수공성을 요구하는 회화작품보다는 적은 시간과 노력으로 작품 제작을 할 수 있다는 점에 있어, 전업 작가로서 경쟁력을 가질 수 있다는 것을 중요한 부분으로 인식했으리라 본다.

이러한 점들이 종합적으로 고려돼 시작하게 된 사진 콜라주라는 회화 양식은 당시 민중미술계에서 독자적이고 신선한 예술 형식으로 주목받았다. 또한 그가 발언하고자 했던 직설적인 시대 정신 표현 등이 복합적으로 작용돼 빠른 시간에 미술계와 대중들에게 흡수됐다.

특히 그의 활동 무대가 됐던 '현실과 발언'을 비롯한 민중미술계의

나는 우리나라 대통령이 부(㉠)럽다_117×91㎝_캔버스에 오일_1987

대다수 작가들은 전통적 예술 형식인 회화(따블로)를 고집하고 있었다.
그러한 가운데 그는 감각적이면서 순발력 있게 서구의 회화 양식인 콜
라주를 한국적 콜라주라는 예술 양식으로 만드는데 성공했고, 이는 곧
그의 트레이드마크가 됐다.

폭력적 소비 문화·치열한 예술 정신
1960년대 이후 70년대에 이르기까지 민중들은 경제개발과 새마을운
동 등으로 허리를 졸라매면서 보릿고개를 넘기고 열심히 일하면서 부
를 축적했다. 그 축적의 대가로 말미암아 80년대로 넘어오면서 결국

민중들은 '폭력적 소비'를 강요받게 됐다.

여기에 박불똥은 국가 폭력과 자본주의의 무지한 소비 문화를 강요하는 사회·정치적 현상을 적나라하게 체험하고 이러한 시대 현실을 형상화하는 데 성공했다.

또한 박불똥은 80년 5월 광주를 목격하면서 국가 폭력이 끊임없이 진행될 것이라는 예술가적 예감으로, 민중미술을 통해 투쟁적 치열함을 보여줬다. 당시 그가 토해놓은 치열한 작품은 일정한 자기 방법과 자신만의 형상성을 이끌어내면서 자본주의 문화와 폭력 앞에서 당당한 자신의 언어를 찾아간다. 그는 국가주의와 자본주의가 민중의 일상 속에서 어떠한 속성과 폭력을 행사하는지에 대해 명쾌하고 절묘하게 작품에 담아냈다.

그의 작품 〈신식민지 국가독점자본주의〉(1990년)는 현재 고등학교 미술 교과서에 수록된 사진 콜라주 양식의 대표적 작품 중 하나로 상단 성당은 구원을 요구하는 자본주의 탐욕을 상징하는 부유 계층의 손과 정치권력의 상징인 시위를 진압하는 전투경찰대, 벽돌들과 실탄으로 그리고 성조기는 한국 현대사의 혈맹 국가이자 권력 국가로써의 상징으로 쏟아져 내려오는 화폐는 그 권력 국가와 경제적 식민국가 관계의 이미지들로 표현된다.

미국과 한국의 국가자본을 통한 경제적 식민관계의 결합을 담아냈다.

또한 작품 〈일산신도시─백석리〉(1989년)는 88년 수도권 5개 도시개발 발표 이후 일산 개발 현장의 풍경을 그린 회화 작품이다. 위기 절명

신도시 부동산_50×120㎝_캔버스에 유채_1991

의 위태로운 철거 대상인 높은 나무와 집, 붉은색을 드러낸 민중의 분
노, 국가 폭력을 상징하는 강한 바람과 포클레인……. 박불똥의 작품
에서 이렇게 긴박한 현실을 담아내는 회화(따블로) 풍경에는 사진 콜라
주와는 또 다르게 시대적 리얼리즘에 앞서 먼저 회화적 서정성이 읽힌
다. 이처럼 아무리 역사와 시대성을 담아내는 민중미술도 그 출발로써
회화적 서정성을 품고 있지 않으면 예술 작품으로서 감동을 확보하기
어려울 것이다.

2000년대 이후 예술적 방황

박불똥은 2000년대에 들어와 현재까지 사회와 예술의 가치에 대한 혼란스러움으로 방황을 하는 듯하다. 자본주의 사회와 미술 시장의 논리와 시대 변화에서 오는 진보적 예술관의 혼란이었을까? 아니면 주변의 여러 가지 복합적인 문제들로 작품을 제작하지 못하고 방황하고 있을까? 그는 한동안 현실을 피해 시골로 내려가 친구가 비워준 낡은 집에 기거를 했다. 붓을 대신해 망치와 톱을 가지고 집을 수리하고 담장을 고치고 마당을 정비하는 일을 하며 한동안 휴식기에 들었다가 지금은 남양주시의 작업실에서 새로운 작업에 몰두하고 있다.

박불똥은 그동안의 많은 작품들을 통해 예술적 감성과 이념의 논리가 예리하고 상상력이 풍부한 작가라는 것을 보여왔다. 그는 사진 콜라주라는 독자적인 양식으로 진솔한 민중의 삶을 담아내고 국가 폭력과 자본주의 소비 폭력, 제도권의 무자비한 예술 형식 미학을 날카롭게 비판하는 작품을 해왔다.

80년대 박불똥은 이렇듯 날카로운 비판과 풍자의 칼날을 가지고 있었던 작가였으나 아쉽게도 2000년대 중반에 들어와 우리가 그의 작품을 접하기가 쉽지 않았다.(간헐적으로 전시에 참여했으나 열정적이지 못했다.)

그러나 최근 들어 박불똥은 그 날카로운 풍자와 비판의 날을 다시 세우고 2011년에 이어 2012년 연이은 개인전으로 다시 적극적인 활동을 시작했다. 이것은 매우 고무적인 일로 그의 활동으로 한국 민중미술의 폭이 한층 넓어질 것이며, 다양성을 확보할 수 있을 것이다.

신 식민지 국가독점자본주의_80×105㎝_사진콜라주_1990

우리나라와 국제 사회는 후기 자본주의에 들어와 IMF를 넘기고 최근의 국제 금융 위기 등으로 국제 사회의 다양한 권력이 시장으로 집중돼 가고 있는 형상이다. 자본주의 사회에서 폭력은 총이나 칼보다 훨씬 큰 두려움이며, 그것은 잘못된 자본에서 비롯된 것임을 우리는 수차례 목격하고 체험했다. 그래서 지금 우리 시대는 박불똥의 날카로움과 풍자적 리얼리즘의 발전된 형태를 애타게 기다리고 있다.

박불똥은……

1956년 경북 하동에서 태어나, 홍익대학교 서양화과를 졸업했다. 12회의 개인전을 열었고, 1987년 민중미술전(에이스페이스, 토론토/마이너인저리, 뉴욕), 1993년 제5회 하바나 비엔날레(쿠바국립미술관), 1999년 세계개념미술전(퀸즈뮤지엄, 뉴욕), 2004년 광주비엔날레, 2010년 현실과 발언 30년전(가나아트센터, 서울), 2012년 맵핑 더 리얼리티즈전(서울시립미술관, 서울) 등 국내·외 다수의 단체전에 참여했다. 현재 민족예술인총연합 회원, 민족미술협회 회원, 미술인회의 회원으로 활동하고 있다.

김 정 헌

'땅과 흙'에서
역사를 읽는 리얼리즘

김정헌은 80년대 민중미술 선두에서 버팀목이자 대표 작가로 30여 년 동안 질기게 '땅과 흙'의 역사를 주제로 민중미술의 씨앗을 뿌리고 가꾸어 성장시켜왔다.

 80년 5월, 광주 엿보기를 통해 민중미술이 출발됐다고 증언하면서 역사와 현실을 예술 속에 담아온 그의 한 줄기 리얼리즘 예술은 투박하면서 진지한 인간미를 담고 있다.

5·18은 민중미술의 출발점

김정헌은 서울대학교 대학원을 졸업한 해인 1977년 첫 개인전을 열었다. 한국 미술계의 기대되는 젊은 미술인으로 손꼽혔던 그는 개인전에

서 서구 모더니즘적 작품들을 선보였다. 당시 미술계의 현실은 체제에 순응하면서 제도권에 안주하고자 하는 경향이 짙었다. 마치 그의 동료나 선배들이 그러했듯이 말이다.

그러나 김정헌은 유신정권 말기, 진보적 지식인들과 함께 침착된 시대 상황과 정치 현실에 우울과 염증으로부터 탈출해 건강한 미술을 회복하고자 했다. 뜻을 함께하는 젊은 미술인과 새로운 형상을 통한 발언을 담아내고자 79년 '현실과 발언'을 창립하게 된다. '현실과 발언'은 서구 미학(미니멀 화풍)에 맞서 우리 미술의 형상성을 찾아가고자 하는 미학 논리를 펼쳤으며, 실천의 중심에는 김정헌이 있었다.

공주대학교 교수로 부임한 후 그는 광주 5·18을 가슴 저린 아픔 속에서 지켜보아야 했다. 건강하게 시대와 역사를 바로 보고자 하는 지식인의 한 사람으로 참혹한 현실 앞에서 홀로 안락함을 누릴 수는 없었을 것이다.

초임 교수였던 그는 갖은 주위의 질시와 불이익을 감수하면서 예술적 자기 변혁을 통해 시대 앞에 당당하고자 했다. 김정헌은 "광주 5·18은 나의 변혁을 더욱 견고하게 하는 계기이자, 민중미술의 출발점이었으며, 지식인들은 광주에 빛을 진 것"이라고 말한다.

5·18을 통해 김정헌은 80년대의 아픈 역사를 예술 안에서의 은유와 상징을 통해 치유하고자 적극적으로 노력하게 된다. 동시에 문화 운동과 민주화 투쟁에 참여하면서 지배 문화에 대한 인식과 비판적 사고의 지평을 열어간다.

그해 5월, 광주의 푸르름_162×131㎝_캔버스에 아크릴릭_1995

그는 광주 5·18을 주제로 제작한 작품을 제1회 광주비엔날레에 출품해 특별상을 받는다. 그 작품이 바로 〈광주 오월에 대한 기억〉(1995년)이다. 김정헌은 광주에서 있었던 반민중적이었던 시대의 역사적 사건을 올바로 전달하려 했다. 특히 현실 인식을 예술 속에서 5월 광주 엿보기를 통해 읽어갔다.

그러나 5월 광주를 다룬 작품은 다른 작품들에 비해 진지함이 부족해 보인다. 5월 광주는 한국 현대사에 중요한 사건이자 민주화의 전환점으로 그만큼 무거운 주제이다. 이러한 역사적 사건을 작품으로 제작할 때는 진지함과 현장성을 어떻게 담아내느냐가 중요한 관건인데, 왠지 이 작품은 그런 점에서 아쉽다는 생각이 든다. 마치 실제 5월 광주 현장으로 들어오지 못하고 주변에서 엿보기를 통하여 본 단순한 사건의 사진 하나로 그려낸 것 같이 느껴진다.

하지만 이 시기의 작품을 통해 김정헌은 모더니즘 이데올로기의 거부와 민중적 입장을 명확히 하며, 현실 비판적이고 사회 풍자적 작품을 구체화 시켜가면서 나름의 예술적 성과를 이루어 간다.

'땅과 흙'을 통한 역사 읽기

80년대는 작품에 발언과 운동성이 강했던 시기였다. 그러나 80년대 후반에 접어들면서, 보다 정확히 말하자면 6·29를 시점(1987년)으로 일차적인 민중미술과 운동권은 정치적인 성과를 이룩하게 됐다. 김정헌 역시 거리에서 보내는 시간보다 점차 작업실에서 보다 내밀화된 역사탐

구와 현실 발언, 미학적 개념 찾기를 우선하게 된다.

90년대 이후 땅과 흙 그리고 농민의 모습이 김정헌 작품의 주 소재로 등장한다. 그는 오랫동안 공주대학교 사범대학을 오고가면서 전라도 농민의 삶을 보다 가까이서 지켜보았고 땅과 흙을 통해 역사를 읽어가는 새로운 접근을 하게 된다. 특히 그가 몸을 담고 있던 공주는 동학혁명의 중심지로, 그가 농민과 땅에 대한 깊은 애정과 관심을 가지고 작품에 천착할 수 있었던 충분한 환경이 되었다고 본다.

이 시기 작품들에는 황폐한 땅, 산업폐기물로 중독되고 버려진 농토들이 자주 나타난다. 이러한 땅을 개척하고 가꾸는 민중과 농민은 역사

전봉준이 체포 압송되던 날, 녹두장군 사진 찍히다_165×132cm_캔버스에 아크릴릭_2001

의 강한 주체자로 작품 속에 등장한다. 즉, 화면은 척박하고 황폐한 땅과 그 땅의 주체인 민중과 농민의 의지는 극적인 대비를 이룬다. 이러한 그의 작품은 투박함의 아이디얼리즘적 요소를 강하게 담아내면서 농민과 땅에 대한 남도적 정서까지 절묘하게 통합시키고 있다.

그의 작품은 땅과 흙을 통해 아이디얼리즘을 반추하여 역사를 드라마로 재구성하고 대부분의 중요한 역사적 현장을 민중이 어떻게 바라보는가에 대한 의문을 역사적 사실과 현장의 간극을 아이디어로 채워왔다. 여기에 그의 함정이 있었다고 보인다.

리얼리즘 미술에서 아이디어가 중요한 예술적 상상력의 발로인 것은 분명하지만 역사를 현실의 문제로 끌어들이는 데에 아쉬움이 있어보인다. 역사 문제를 주제로 등장시키고자 할 때에는 철저하게 현실로 끌어들여야 한다. 그렇지 않으면 히스토리에 지나지 않기 때문이다. 리얼리즘 미술에 있어 역사를 통해 현실을 보는 것이 중요한 관건이라는 것은 두말할 여지가 없다. 자칫 현실을 통해 역사를 보면 역사가 주제가 되지 못하고 소재로 전락하는 경우가 있기 때문일 것이다.

결국 리얼리즘 미술은 작가의 아이디어로 해결되지 않는다. 철저한 역사에 대한 탐구를 바탕으로 이룩되는 창의적 형상성이라고 보기 때문이다. 김정헌은 90년대 이후 그러한 아쉬움을 안고 있다.

투박한 인간미와 대중과의 소통

김정헌의 지난 30년간의 예술 세계를 들여다보면, 별다른 큰 변화 없

이 안정되게 일관성을 유지해왔다는 것을 알 수 있다. 이러한 작품 활동을 비판적 시각에서 보자면 매너리즘을 거론할 수 있겠으나 김정헌에 있어서는 또 다른 시각에서 접근하는 것이 바람직할 것으로 보인다.

우선 그의 예술에서는 투박하면서도 자연스럽고 따뜻한 인간미가 느껴진다. 백제시대 예술은 고졸의 미에 있듯…….

일반적으로 예술은 아름답고 고상해야 한다는 개념의 허위성에 맞서 그의 예술은 진정한 아름다움을 잘 보여주고 있는 좋은 사례로, 무거운 역사적인 문제들을 다루면서도 그 형상이나 붓놀림에서 정감어린 인간미가 묻어나오고 있다. 이러한 점은 작품의 형식미도 그렇지만 주제에 대한 접근 방식에서 진솔함이 묻어나오기 때문일 것이다. 이렇듯 예술가의 진지함은 대중에게 친근하게 다가서는 것이며, 참된 아름다움을 교육시키는 것이다. 그의 따뜻한 성품이 그렇듯, 예술에도 그러한 것들이 투영되는 것이라 본다.

최근 그는 '예술인 마을' 혹은 '예술인 촌' 이라는 단위 사업을 하고 있다. 진정한 이 세대의 교육자이자 문화 운동가로 나섰다. 우리 시골의 자연 부락은 산업화로 인해 점차 인구가 줄어들고 정서가 메말라 망가져 가고 있는 현실이다. 그는 이러한 자연 마을을 찾아다니며 문화로 치유하고자 지역주민과 함께 고민하는 장(도서관, 문화센터, 담장벽화 등)을 만들어가고 있다. 예술의 사회적 기능을 위해 그는 예술적 영감을 소박한 대중들과 함께 나누고 있는 것이다.

김정헌은 80년대 상징적인 민중미술 화가이자 운동가로 출발해 현

재는 문화 운동가로서 활동한다. 대중과의 적극적인 소통과 교육을 현장에서 조용하게 실천하는 우리 시대의 진정한 민중미술가이기에 그의 존재가 더욱 빛나 보인다.

김정헌은……

1946년 평안남도 평양에서 태어나, 서울대학교 대학원을 졸업했다. 7회의 개인전을 열었고, 1981-1984년 문제작가전(서울미술관, 서울), 1994년 민중미술 15년전(국립현대미술관, 과천), 1995년 제1회 광주비엔날레(광주), 1998년 세계인권선언 50주년 기념전(예술의전당, 서울), 2001년 80년대 민중미술과 그 시대전(가나아트센터, 서울) 등의 단체전에 참여했다. 제1회 광주비엔날레 특별상을 수상했고, 현재는 공주대학교 교수, 문화연대 상임고문으로 활동하고 있다.

대중에게 가장 사랑받은
민중판화가

이철수는 어려운 가정 형편으로 미술대학에 진학하지 못하고 독학으로 미술 수업을 하면서 광주 5·18과 오윤과의 만남을 통해 민중판화를 시작하게 된다. 그는 종교, 인문, 사회학, 역사 등을 남다르게 깊이 공부하고 문학적 교양도 충실하게 쌓아가면서 전문가 이상으로 자기만의 방식으로 예술 세계를 구축한다.

그는 80년대 후반에 들어서면서 다양한 매체를 통해 민중미술 1세대 작가로, 또한 가장 대중적 사랑을 받는 작가로 예술적 영역을 확장시켜가고 있다. 지금은 산골에서 유기농법으로 농사를 지으면서 민중미술의 새로운 지평을 열어가고 있다.

5월 광주를 꽃피운 1세대 작가

이철수는 고등학생 시절인 70년대, 『사상계』와 『창작과 비평』에 심취해 있었던 문학도였다. 그는 고등학교 졸업 후 어려운 가정 형편 때문에 미술대학에 진학하지 못하고 막노동판을 전전하면서 그림에 대한 싹을 키워나갔다.

민중미술 1세대 작가인 그는 70년대 후반, 유신정권 아래 구속받고 압박을 받으면서 저항하고 절규하는 고단한 민중의 삶을 판화로 담았다. 민중미술작품이라고는 오윤의 목판화 작품 몇 점을 잡지표지에서 본 것이 고작이었던 시절, 그는 민중판화라는 형식으로 민족적 시각언어로서 주체성을 확보해가기 시작한다.

1980년, 그는 20대 중반의 청년으로 서울에서 혼자 그림을 그리면서 광주에 관한 이야기를 인편과 전단을 통해 접했다. 그는 세상을 모르고 있었던 것은 아니었으나 "광주가 그렇게까지 참혹했으리라고 생각하지 못했다"라고 말한다. 이철수는 피 흘리는 꽃밭과 거친 바람에 꺾이지 않는 꽃들을 단순한 선을 이용해 수많은 판화를 제작했다. 죽은 자와 슬퍼하는 자를 꺾이지 않으려는 꽃들의 절규로써 표현했다. 누구보다도 역사와 시대 정신이 강했던 젊은 작가 이철수가 어떻게 처참했던 광주를 그리지 않을 수 있었겠는가? 그는 오윤과 광주 5·18을 접한 이후부터 오늘까지 목판화를 고집하고 있다.

그는 "1980년 '현실과 발언'의 창립전은 무척 인상적이었다"고 기억하고 있다. 이듬해, 그는 자신의 개인전을 축하하기 위해 온 오윤을 처

음 만나게 되고, 민중판화를 하는 두 사람은 누구보다도 반가워하며 서로에게 위로와 격려를 해준다. 이후 두 사람은 형제처럼 아끼면서 민족민중에 대한 예술 세계와 목판화에 대한 토론과 실천을 함께 하면서 80년대 민중판화를 이끌어 왔다. 사실, 그는 오윤에게 가장 많은 예술적 영향을 받았다.

이철수는 미술대학에서 전문교육을 받지 않은 사람이다. 어쩌면 다행일지도 모른다. 70년대 우리나라 미술대학은 유신체제 아래 도제 방식으로 서양 미학과 서양 예술을 중심으로 학생들을 교육했다. 실제로 학생들에게는 자유로운 창의력과 상상력이 허락되지 않았고, 이러한 교육 시스템 하에서는 민족성에 대한 인문학적 연구와 조형적 실험은 꿈도 꿀 수 없었다. 이러한 상황이 어디 미술대학뿐이었겠는가. 모든 대학이 이러한 영향 아래 있었다는 것은 두말할 여지가 없을 것이다. 이것이 바로 군사 정권이 갖고 있었던 2세 교육의 한계이다.

광주 I _28×70.5㎝_종이에 목판_1984

이철수는 이러한 교육을 받지 않고 독학으로 종교·사회과학·역사 등에 대한 공부와 문학적 식견을 전문가 이상으로 폭넓고 깊이 있게 쌓을 수 있었다. 이러한 다양한 지식들을 자양분으로 하여, 그는 자기만의 예술관을 확고히 하가면서 자신의 목판화 작업을 했다.

다양한 인쇄 매체 통해 대중 속으로

판화가 이철수가 회화 작품을 제작한 적도 있었다. 허병섭 목사가 1981년 하월곡동 산꼭대기에 빈민들을 위한 동월교회를 지을 당시, 이철수는 교회 안에 벽화를 그려달라는 부탁을 받게 된다. 이 그림은 목판 기법에서 볼 수 있는 굵고 단순한 선으로 분단 시대 민중들의 고통을 표현하고 있다. 물론 서구 양식이 아니라 한국적 전통에서 표출된 양식으로 그의 유일한 회화 작품이다.

1980년대 그는 열정적으로 주옥같이 많은 민중판화 작품을 제작한다. 그 중 대표작품은 1984년 제작된 〈동학농민전쟁〉 연작이다. 그는 동학의 전 과정을 역사·인문학적으로 공부하고 연구한 흔적을 10여 점으로 구성된 이 작품에 확고하게 담았다. 100년 전의 역사적 사건을 〈동학농민전쟁〉 연작으로 증언하면서, 그것을 5월 광주와 연결시켜 동학전쟁을 통해 광주의 경험을 쉽게 이해하고 해석할 수 있도록 했다.

그는 광주 5·18 경험을 바탕으로 동학농민전쟁에서 올바른 농민의 일상적 삶을 섬세하게 판화에 담아낸 것이다. 마치 동학민중의 상투와 농민복, 죽창을 빼면 '광주민중항쟁도'가 될 수 있기에 더욱 그렇다.

그는 80년대 후반 들어 민중판화의 대중화를 위해 출판이라는 매체를 선택한다. 거의 매년 달력을 만들고 잡지의 표지와 일간지 삽화, 엽서 등을 다양하게 그의 작품 발표장으로 확장시켰다. 2~3년에 한 번씩 글을 쓰고 판화로 컷 그림을 활용하면서 자신의 출판물을 통해 대중들과 접촉 면적을 끊임없이 넓혀갔다. 특히 눈에 띄는 달력들을 보면 문

새벽이 온다, 북을 쳐라_53×50cm_종이에 다색목판_1988

인화처럼 목판에 그림과 글을 함께 판각으로 떠서 대중들이 쉽게 그림을 공유할 수 있게 했다.

달력 속 화제는 그림과 함께 일상을 통한 명상과 격언처럼 대중에게 환영을 받았고, 매년 인기 있는 신년선물로 보급되고 있다. 그는 이렇게 다양한 인쇄매체를 통해 80년대 민중미술로 대중에게 가장 사랑을 받고 성공한 작가로 우뚝 서게 된다.

자기 명상과 선(禪) 화풍의 예술 세계

그는 90년대 들어 조용한 산골에서 농사를 짓고 전원생활을 하며 전통 사상과 불교에 영향을 받은 듯한 선(禪) 화풍의 판화 작품을 제작한다.

선비적 성품의 그는 자본주의의 천박한 삶에서 멀어지고 싶었을 것이다. 그는 자본주의 굴레에서 벗어나지 못하고 있는 현대인들이 작품으로 구제될 수 있기를 바라고 있는 것이다. 과거 80년대의 작품들처럼 선동적이지는 못하지만, 그는 현대인들에게 현대 사회와 삶에 대한 비판을 낮은 목소리로 나지막하게 이야기하고 있다.

이렇게 그는 농촌생활을 통해 얻어지는 깊은 사유와 성찰, 생명의 본질에 대한 사랑을 간결한 선으로 이루어진 친근하고 고즈넉하며 고졸한 세련미의 작품을 제작하고 있다. 그는 이러한 높은 정신세계를 판화 형식으로 확장시켜 일상과 자연, 선 사상을 통해 삶의 긍정을 담아내고 있다. 마치 그는 우리의 전통적인 수묵화 형식을 재해석해 작품을 제작하는 듯하다. 그리고 작품에 판각하는 화제의 글씨체는 조형적으

길이 멀지요?_58×70㎝_종이에 목판_2002

로 뛰어나다. 한글 '철수체'라는 이름이 붙을 정도로 성공적이다. 그만 큼 그는 그만의 예술 세계와 손재주의 탁월함을 인정받고 있다.

한편, 이철수의 작품들이 대중화되다보니 우려가 되는 측면도 있다. 다름 아닌 리얼리즘의 고유한 예술적 역할이 오늘에 와서는 소진되어 버린 듯하다. 마치 대중화로 인해 그의 작품이 팬시화처럼 인식되는 되는 것도 지적할 수 있다.

그러나 이철수는 리얼리즘 정신을 다시 한 번 껍질을 벗고 일어서야 하는 시점이라는 것을 본인 스스로 잘 알고 있다. 이제 그의 예술적 리얼리즘은 생명과 생태 변화, 4대강에 대한 관심으로 전이되고 있다. 그가 자연과 생명의 본질적인 가치에 대한 낮은 목소리를 준비하고자 하는 것은 우리 시대의 민중미술이 나서야 하는 소중한 가치가 그곳에 머물러 있기에 그러한 것이다.

이철수는······

1954년 서울에서 태어나, 1988년 '새벽이 온다, 북을 쳐라!'전(서울), 1993년 산 벚나무 꽃피었는데, 2000년 이렇게 좋은 날, 2005년 작은 것들(가나아트), 2009년 Visual Poetry III(시애틀) 등 국내외 다수의 단체전에 참여했다. 현재는 충북 제천에서 농사를 지으면서 판화와 저술 작업에 매진하고 있다. 저서로 『나무에 새긴 마음』 등이 있다.

5월은 국가 폭력을 온몸으로 이겨낸 달이다.
그리고 한국 현대사는 독재 시대에 마침표를 찍었다. 세계로
눈을 돌리면, 동구권이 무너지고 냉전 시대는 막을 내린 것처럼
보였지만, 그것이 시장 경제의 승리를 의미하는 것은 아니었다.
끝없는 금융 위기 속에 국가 폭력과 전쟁, 기후 변화에 따른
자연재해 그리고 체르노빌, 스리마일, 후쿠시마에서 내뿜은 방사능은
향후 지구상에 1만 년 동안 존재한다는 질곡을 감당해야만 한다.
인간이 만든 악마의 판도라 상자가 열렸다.
과연 이 땅에서 인간들의 삶은 지속될 것인가? 새로운 대안이
절실할 때 예술가는 형식과 양식을 통해 이야기한다.
한국 현대미술의 리얼리즘은 대안의 예술이다.

홍 성 담

저항을 넘어
창조의 메시지를 던지다

'5월 화가' 홍성담은 광주를 벗어나 보다 큰 광주를 작품에 담아내면서 광주 정신을 실현하고 있다. 동아시아의 평화와 인권의 지킴이로서 그는 시각 예술의 미학적 조형적 화두를 생산하며, 모든 국가 폭력에 끊임없이 저항하고 있다.

민주 전사에서 5월 화가로

홍성담은 1978년 조선대학교 미술과를 졸업한 후 미술 교사의 꿈을 접고 사회 운동을 시작한다. 1979년 8월 전국에서 최초로 민중미술 운동을 위한 '광주자유미술인협회'(광자협)를 젊은 미술인들과 함께 결성한다. 유신정권과 대립각을 세우고 궁극적으로는 민중미술의 확산을 위

해 미술 행동을 시작했다.

이후 1980년 5월, 홍성담을 중심으로 하는 '광자협'은 시민군 문화 선전대로 현장 미술을 주도하게 된다. 이때 홍성담은 젊은 미술인들과 함께 밤에는 대자보를 쓰고 새벽에는 그것을 뿌리거나 벽보로 부착했고 낮에는 길거리에서 플래카드를 제작했다. 이렇듯, 그는 역사와 시대가 위기에 처했을 때 부당한 국가주의에 온몸으로 맞섰고 민주와 인권을 위해 싸웠다.

그는 대학 시절에는 독일의 표현주의 미학과 형식에 심취해 독학했고, 1980년 이후에는 탱화와 민화를 공부했다. 이러한 제도 외적 연구

대동세상_42×54cm_종이에 목판_1983

는 새로운 형식의 지평을 활기차게 열어가는 출발이 되었다. 당시, 광주 항쟁 연작판화 〈새벽〉은 광주 5월 민주화운동이 남긴 기념비가 되었고, 한국 리얼리즘 미술의 새로운 예술 형식을 만들었다.

홍성담은 1980년대 한국 민중미술 작가들 중 가장 많은 170여 점의 판화를 제작했다. 그의 성실성이 뒷받침되지 않았다면 어려운 일이었을 것이다. 그의 이러한 성실성은 1992년 출옥 이후 지금까지 매일 써 온 그림일기로 나타난다. 그의 작업장에 들려 그림일기를 보면서 그만 입을 다물 수가 없었다. 그림일기 역시 2천여 점을 넘기고 있으니 숫자는 별 의미가 없다. 그가 심중의 이미지를 섬세한 감각을 바탕으로 꾸준하고 진솔하게 그림으로 기록해 나간다는 점에 감탄을 한 것이다.

1989년, 그는 전국 각 지역의 민중미술인의 연계 합동작품인 걸개그림 〈민족해방운동사〉 사건으로 구속돼 갖은 고문과 핍박을 받아 영국의 인권단체 엠네스티를 비롯한 국제 사회가 그를 주목했다. 3년간의 수감 생활 이후, 그는 고심 끝에 1997년 광주를 떠나 경기도 안산에 새롭게 둥지를 마련했다. '5월 화가', '통일 화가'라는 수식어를 남긴 채……. 그는 더욱 큰 광주를 그리기 위해 스스로 광주를 멀리 한 것이다. 이는 광주를 자신의 예술 세계에서 승화시키기 위함이다.

국가주의에 저항, 〈야스쿠니의 미망〉 연작
아시아 근대사에 있어 일본을 제외한 대다수의 국가는 외세의 침략과 식민지시대를 경험하면서 제국주의 폭력의 고통스러운 역사를 간직하

고 있다. 특히 그에게는 일본의 군국주의 이념과 교육관, 역사관 등이 끊임없는 저항과 투쟁의 대상이다. 한반도에 평화가 오면 동아시아는 물론 아시아에 평화가 온다는 지정학적 역사적 교훈이 그의 가슴에 새겨져 있기 때문이다. 이렇게 홍성담은 일본의 군국주의와 극우파를 향해 새로운 저항을 시작하면서 동아시아의 미학적 소통과 보편성을 시각 예술로 회복하고자 한다.

그의 최근 〈야스쿠니〉 연작 중 대표 작품이라 할 수 있는 〈야스쿠니의 미망-5〉는 중앙에 임신한 여인이 한 남성의 변태적 행위를 고통 속에 받아들이고 있다. 그 왼쪽 윗부분에는 칼을 든 남자가 여인을 탐하고 있다. 중심부의 형상은 일본의 소설가 미시마 유키오의 단편 흑백영화 〈우국(憂國)-사랑과 죽음의 의식〉을 함축하고 우측에는 수탈당한 일본 여인들의 힘없는 민중이 있다. 군국주의의 잔혹한 성적 학대 아래 겨우겨우 고통스럽게 올라오는 하얀 빛, 눈이 시리도록 순백한 모성은

야스쿠니의 미망-5_130×650cm_캔버스에 오일_2010

234

의전체 화폭에 전개되는 상황을 슬프게 바라보고 있다. 어둠 위로 소록소록 올라오는 이 찬다운 빛이 야스쿠니의 어둠을 물리칠 것이라는 확신을 가지고 있다.

군국주의란 가녀린 여성과 어린이, 노인과 민중의 수탈로 시작된다. 일본 군군주의의 상징인 야스쿠니는 자국민의 억압과 착취를 시작으로 타 민족의 침략으로 이어졌다. 야스쿠니는 어둠, 절망, 죽음의 수많은 그림자를 감추고 일본 정신의 우상으로 존재하고 있다.

홍성담은 이러한 〈야스쿠니〉 연작을 통해 열린 독자적인 동아시아 미학의 지평을 개척하면서 새로운 시각 예술의 화두를 제시하고 있다. 그는 폭넓은 시야로 미래에 다가오는 현실을 예측하면서 과거와 현재, 그리고 미래의 대안을 동시에 담아내고 있다. 그만큼 그의 리얼리즘의 세계는 시대와 역사, 문화를 관통해 형상화를 이루고 있다. 이는 역사에 대한 인문학적 소양을 바탕으로 문화, 역사, 사회를 해석하는 통찰력이다.

동아시아의 미학적 원형 찾아

동아시아의 문화적 원형을 시각적으로 접근하자면 음과 양 두 개념의 창조적 결합이다. 두 가지의 상반된 개념은 서로 만나고 융합하면서 다시 충돌하고 헝클어지고 적당한 거리를 두고 마주서기도 한다. 이러한 현상에 따라 세상의 만물창조가 규정된다. 양이 남성의 이미지로 지혜의 빛이라면, 음은 여성의 이미지로 생산과 유지력 그리고 창조력이

욕조-어머니, 고향의 푸른 바다가 보여요_193×122cm_캔버스에 오일_1993

다. 그의 작업에는 이 두 개의 개념이 다양한 형태로 만나면서 새로운 메시지를 생성시키고 있다.

그러나 홍성담의 예술 세계는 여기에 새로운 의문을 던진다. 두 가지의 개념인 닫힘과 순환이 개방이 아닌 폐쇄된 순환을 통해 나타나, 내면이 점차 썩어가는 부조리가 오버랩되고 있다.

그에게 미래는 그다지 희망적이지 않다. 우리 시대가 안고 있는 절망과 희망을 동시에 담고 있다. 이렇듯 그는 작품을 통해 광주의 아픔과 저항을 넘어 새로운 생명을 잉태한 예감의 시대를 열고자 하는 열망과 동아시아의 새로운 미학을 구현하고자 한다. 또한 동아시아의 미학적 원형을 찾아내 현대화를 위한 조형적 실험을 체험하면서 시대와 현실을 결집시키고 조화롭게 이끌어 가고자 한다.

이제 그의 예술은 5월 광주를 뛰어넘어 동아시아로 확산되고 있다. 음과 양의 개념에서 비롯된 동아시아의 미학적 원형을 페인팅과 설치, 영상 등의 다양한 형식으로 실험하고 도전하면서 자기 미학의 완성도를 높여가고 있다. 홍성담의 예술과 희망은 5월 광주의 열린 세계관이자 함축된 시각언어의 담론이며 정신이다.

홍성담은······

1955년 전남 신안에서 태어나, 조선대학교 미술과를 졸업하고, 광주미술자유인협의회를 창립했으며, 1985년 광주시각매체연구소를 설립해 민중미술을 주도했다. 20여 회의 개인전을 열었고, 1995년 제1회, 제3회 광주비엔날레, 2003년 EAST WIND(퀸스미술관, 뉴욕), 2006년 오월 광주의 기억에서 동아시아 평화로(일본, 교토시립미술관), 2008년 시화호에서 희망을 올리다(안산, 스푼빌홀) 등의 단체전에 참여했다. 현재 민족미술협회, 민족예술인총연합 회원으로 활동하고 있다.

생활화로 일구는 역사,
민중에 바치는 서정시

김호석의 올곧은 정신은 시골에서 어린 시절을 보내면서 할아버지와 부친으로부터 물려받은 것이다. 이는 일제 침략에 항거하다 돌아가신 고조부(유학자, 독립운동가)의 정신을 이은 것이기도 하다. 그는 최초로 붓을 잡았던 5세부터 지금까지 민족 자존의식과 현실의식을 삶의 중심에 두고 있다.

그는 어려운 가정 형편에 거의 독학으로 대학과 대학원을 마쳤으며, 대학에서 지도 교수로부터 작가 정신과 덕목, 그리고 시대 정신을 담는 작품에 대한 자신감과 자양분을 얻었다. 대학 시절 첫 발표작품인 〈아파트〉(1979년)로 중앙미술대전 수상을 했고, 그 이후 80년대 '수묵 운동'에 참여해 자기 발전을 거듭했다.

80년대 이후 수묵화, 특히 인물화에 탁월한 성과를 이뤄 내면서 미술계에 중요한 비중을 차지하게 됐다. 특히 그는 전통적인 기법을 되살려 인물화에 등장인물의 품격과 생동감을 부여했으며 그러한 기법과 형식으로 소박한 소시민의 사소한 일상적 삶을 섬세하게 관찰하고 분석해 괄목할 만한 성과를 거뒀다. 이러한 생활 그림은 가족을 소재로 하고 있지만 은유적으로는 시대와 사회에 대한 비판과 정화를 담아내고 있다.

전통에서 시작된 모던의 현실비판

김호석은 홍익대학교 재학 시절 중앙미술대상전에 작품 〈아파트〉(1979년)를 출품해 수상하면서 미술계에 첫발을 내딛는다. 그는 전북의 시골에서 올라와 도시 생활에서의 외로움과 서러움을 삼켜가며, 고향과는 이질적인 도시의 밤, 아파트를 화면 전체에 가득 채운 암울한 분위기의 그림을 그렸다. 도시의 밤풍경을 그린 〈아파트〉는 모던한 현대 수묵화로, 전통과 현대가 함께 공존해 있는 무겁고 적막한 분위기를 성공적으로 담아냈다. 탄탄하게 다져온 전통 위에 대학 시절 배운 현대적인 형식과 기법이 축적되어 전통과 현대를 자유롭게 넘나드는 작가적 역량이 한껏 발휘된 작품인 것이다.

김호석은 어린 시절부터 할아버지에게 탄탄하게 전통을 익힌 후, 대학에서는 송수남(남천)과 조복순 교수에게서 작가 정신과 시대 정신을 익히며, 굵은 필과 세필을 자유롭고 정교하게 펼쳐내는 필선을 습

득했다.

특히 어려웠던 대학생 시절, 교우들이 사용하다 남긴 화선지의 조각들을 모아 이어서 그림을 그릴 정도로 어려움 속에서 대학을 마쳐야 했으며, 〈아파트〉(1979년) 역시 동료 학생이 버린 종이를 주어 조각조각 이어 붙여가며 그린 그림이다.

청년작가 김호석의 수묵화는 80년대 초·중반까지 비슷한 유형으로, 도시 생활에서 소외되고 암울한 풍경들의 연작으로 이어진다. 또한 예술적 경향에서 점차 조형 감각과 함께 먹과 붓을 세련되게 연마하는 법을 덧붙이면서 화면의 역동성과 긴장감을 유지시키고 현실과 시대를 비판하는 90년대의 사회참여 그림으로 발전해간다. 이렇게 80년 초·중반의 뜨거운 사회적·정치적 열기를 현장 중심에서 체험했던 그는 서서히 시대와 현실에 대한 고민과 통찰을 하면서 자신의 예술에 녹여 담아내기 시작했다.

체험하지 못한 5·18, 체험한 6월 항쟁

김호석은 1980년, 4학년으로 대학에서 ROTC 군사교육을 받고 있었다. 군사교육을 마치면서 구전을 통해 5월 광주 소식을 접하게 된다. 그는 대학생 시절, 인간의 생명과 인권의 가치에 대한 중요성과 아름다움이 이렇게 잔인하게 짓밟힐 수 있는가에 대해 생각했다. 이후 시간이 흘러가면서 직접 체험하지 못했던 5월 광주는 우리나라의 민주주의와 민주화를 위해 노력하고 피를 흘렸던 이들의 의로움과 숭고함에 대한

광주민주화운동_220×298㎝_종이에 수묵_1997

가치를 소중하게 다지고 또 다지게 했다.

그는 1986년 전남대학교 출강을 계기로 광주의 구석구석을 탐험하기 시작한다. 망월동과 도청, 그리고 시민군과 계엄군이 맞서던 시내 곳곳의 장소를 찾아다니게 됐다. 이를 계기로 김호석은 광주를 주제로 한 기념비적인 작품 두 점을 그린다. 〈광주항쟁〉(1997년)과 〈광주항쟁사〉(2000년)가 그것이다. 마치 그의 선조에게서 물려받은 교훈과 같이 그의 그림들은 1986년을 기점으로 역사와 현실, 시대 비판에 비수처럼 날카로운 예술의 날을 세운다. 이러한 예술적 칼날은 그의 역사화, 군중화를 비롯하여 모든 작품 속에 녹아 스며들어 때로는 거세고 힘차게 드러나고 때로는 부드럽고 아름답게 은유적으로 표현된다. 그는 "광주가 한국 민주주의의 성지가 분명하고 그림에도 그러한 정신이 살아있어야 한다"라고 하면서 예술 속에서 시대 정신과 역사 인식을 녹여내기 시작한다.

그는 1987년 서울의 6월 항쟁의 현장 경험을 위해 시청이나 여러 장소에서 시위대로 참여했으며, 그러한 현장 체험들을 통해 군중화〈(역사 행렬도)〉 연작의 대서사시를 그려간다.

이러한 〈역사 행렬도〉(군중화)는 등장하는 인물 하나하나의 표정이 아주 정교하고 현장의 역동적 힘이 느껴질 정도로 살아 있다. 민중미술 화가들이 6월 항쟁에 대한 작품을 여러 개 그렸지만, 특히 김호석의 6월 항쟁도는 사람들의 표정이 살아 있고 그 군중이 맞닥뜨린 시위대 현장의 세부 묘사가 기막히도록 절창이어서 오히려 긴박한 역사의 순간

들이 숭고하고 아름답기조차 하다. 그는 형상화의 능력으로 보자면 80
년대 민중미술 화가들 중에 둘째가라면 서러울 정도로 재능을 작품에
아낌없이 발휘했다.

초상화의 전통과 생활화의 5월 정신
김호석은 한국 전통 초상화 기법인 그림의 배면(뒷면)에 색을 입히고 자
연스럽게 앞면에 배어나오게 그리는 기법을 되살렸다. 이러한 기법은

사냥꾼_160×120㎝_종이에 수묵채색_2002

그가 어린 시절 습득한 것이다. 이러한 기법으로 그린 인물 초상화는 얼굴 피부에서 생기와 함께 품격이 우러나오기 때문에 마치 인물이 살아 있는 듯한 감동을 준다.

젊은 엄마와 누나가 아들의 귀지를 파주는 그림인 〈사냥꾼〉(2002년)을 보면 아들의 표정과 엄마의 표정이 너무 완벽하다. 특히 엄마와 아들의 정성스런 발가락 묘사에서 더욱 사실성을 뒤받침하고 있다. 이렇게 아름다운 생활그림들이 어떻게 그에게서 나올 수 있었을까?

첫째로 전통 초상화를 재현할 수 있는 탁월한 재능이 있었기에 가능했을 것이다. 둘째는 일상생활에서 보석처럼 반짝이는 순간순간들을 놓치지 않는 예술적 감각이 있었기에 가능했을 것이다. 마지막으로 80년 광주항쟁 이후로 일어난 민중미술 운동이 꼭 시국이나 이데올로기 또는 현실비판적인 미술뿐만 아니라 그에 앞서서 진솔한 생활의 모습을 그려낸다는 전제가 있었기 때문일 것이다. 그것은 곧 그런 진솔한 생활의 모습들이 쌓이고 또 쌓여서 역사를 바로 세울 수 있는 큰 힘이 될 수 있다는 말이다. 마치 김호석이 그것에 화답이라도 하듯, 그러한 생활그림을 그려내 보여주었다. 그의 예술성과 기량이 보석처럼 빛을 발하는 주옥같은 그림이다.

김호석은 이러한 생활그림을 그리면서 80년 5월 광주를 떠올렸다. 계엄군의 학살로부터 광주를 지켜내고자 했던 광주 시민들의 일상 또한 그런 아름다운 모습들이었을 것이라고 그는 굳게 믿고 있다. 그런 아름다운 생활을 하는 자들만이 역사를 엇나간 권력의 방향으로부터

수박씨를 뱉고 싶은 날_180×130㎝_종이에 수묵채색_1997

바로잡을 수 있는 힘이 있다고 그는 굳건히 믿고 있다.

그래서 〈6월 항쟁도〉보다는 아름다운 생활그림들이 한국의 민주화를 지키다 쓰러져 간 5월 영령들에게 바치는 눈물어린 감동의 서정시로 보인다.

김호석은……

1957년 전북 정읍에서 태어나, 동국대학교 대학원 미술사학과를 졸업했다. 서울, 전주, 천안 등지에서 17회의 개인전을 열었고, 1987년 우리 시대의 작가 22인전(그림마당 민), 1993년 태평양을 건너서: 오늘의 한국 미술(뉴욕 퀸즈미술관), 2000년 제3회 광주비엔날레, 2009년 잊혀져간 단종—역사의 숨결을 찾아(한국 전시관) 등의 단체전에 참여했다. 2000년 제3회 광주비엔날레 기자상 등을 수상했다.

역사 속에서 들리는
빛의 소리

강요배는 제주의 척박한 땅 작은 토담집에서 자랐다. 대학을 졸업하고 서울에서 교사로 재직하던 시절 광주 5.18을 접하게 됐다. 그는 80년대 사회인문학으로 예술을 탐구하고, 삶을 응시하는 깊은 시선과 철학적 명상을 담아내는 무거운 작품들로 예술의 중심에 민중성과 리얼리즘을 두었다.

그는 90년대 중반 이후 제주도의 풍경을 그리고 있다. 그러나 단순한 제주도의 풍광이 아니라 서정성을 바탕으로 비운의 역사와 독특한 정서를 녹여내는 '빛'을 창조해 내는 데 몰두하고 있다. 광주 민중항쟁에서 출발한 제주 4·3 항쟁 연작 〈동백꽃 지다〉는 제주 4·3 항쟁의 사실 기록과 함께 제주도민의 특별한 서정성이 작품 곳곳에 스며들어 있어

진한 감동을 준다.

민중미술의 시작과 '현실과 발언'

강요배는 뜨거웠던 80년대, 대학과 대학원 과정을 마치기까지 서구 형
식 미학을 지도하는 교수의 수업을 받았다. 당시 대학은 유신체제의 교
육 시스템과 수업 방식 아래, 자유로운 창의력과 상상력이 허락되지 않
고 민족성에 대한 인문학적 연구와 조형적 실험은 꿈도 꿀 수 없었던 상
황이었다. 이러한 상황에서 그는 자아에 대한 끊임없는 물음과 사유를
반복해왔으며, 이는 오늘까지도 이어지고 있는 예술적 습관이 되었다.

대학원 과정에서 그에게 화두는 "미술은 무엇인가?"라는 근원적인
질문과 "예술과 사회는 어떠한 관계를 갖는가?" 그리고 "미술은 우리
의 삶과 무슨 관계가 있는가?"에 관한 의문들이었다. 다행히도 그는 인
문사회학 분야에 남다른 관심을 가지고 토양 축적을 위해 많은 시간과
관심을 쏟아부었으며, 이것은 그의 예술 형성 과정에 녹아들어 철학적
성향으로 발전되었다. 이렇듯 그의 풍경화에는 단순한 제주의 풍광이
아니라 깊은 사유를 통한 역사성과 철학이 담겨져 있다.

강요배는 1980년 민중미술 그룹전인 '12월'전과 제2회(1981) '현발'
전에 참여한다. 당시 그는 앞서 밝힌 바와 같이 삶과 예술과의 관계를
탐구하는 측면과 자신의 삶을 응시하는 깊은 시선과 철학적 명상을 담
아내는 문자나 기호들로 작품을 발표했다. 이 시기 강요배는 조형성과
미학적 지점 찾기와 회화적 역량을 실험하고 예술적 내공을 쌓아가던

상황이었다. 80년대 내내 그의 예술에서 가장 핵심이었던 것은 자신의 정체성 확인과 삶이라는 개념이었다. 그리고 사람의 도덕성과 자연의 원초적 생명, 삶의 치열한 투쟁 속에서 민중성과 리얼리즘의 확보가 80년대 내내 그의 예술의 중심에 있었다.

강요배는 창문여고 교사 시절을 거쳐 출판사에 들어가 일러스트 작업을 했다. 그는 이 시기 일간지(한겨레) 삽화 연재를 맡으며 제주 4·3 항쟁을 그렸다. 그는 이 작업을 매우 힘들게 마쳤는데, 그의 예술적 근성과 인내가 있었기에 가능했던 일이다.

5·18에서 시작한 제주 4·3 항쟁 연작
80년 광주항쟁은 우리의 현대사를 새롭게 인식하게 했고 우리 민족과

섬_227×182㎝_캔버스에 아크릴릭_2008

국가에 대한 역사를 스스로 들여다보게 했다. 이러한 풍조가 확산되면서 작가는 지난 과거 역사에 대해서 관심을 갖게 된다. 그동안 감추어진 새로운 자료가 공개되고 소장 역사학자들은 우리 역사에 대한 다양한 진실들을 민중들의 편에서 새롭게 해석하기 시작한다. 이러한 인문학적 연구 결과를 가장 먼저 자기의 예술 속에 받아들이기 시작한 분야는 문학과 미술로 보아야 할 것이다. 이러한 연장선에서 80년대 민중미술은 사회 전반 의식화에 소중한 계기가 된다.

80년 5월 광주의 현주소를 올바르게 읽고 성찰하기 위해서는 동학농민운동부터 한국 전쟁과 개발, 유신 독재 등 지난 과거의 역사를 면밀하게 알고 있어야 한다.

80년대 전반기나 중반기의 리얼리즘 미술에 있어 '역사 그리기'는 무엇을 의미하는가? 역사는 지난 과거가 아니라 오늘 현재의 삶을 규정하는 것이다. 강요배는 "한국 역사를 광주가 지켜냈다"라고 평가하고 있다.

강요배가 광주 5·18을 담은 작품 중에 〈1980. 5. 27 01:00〉(1990년)이 있다. 미술평론가 성완경 씨는 "5·18 당시에 광주도청이 진압되기 전 마지막 밤 도청을 사수하며 어둠을 향해 총구를 겨누고 있는 시민군의 모습과 한반도를 향해 항진 중인 미국 항공모함의 모습을 한 화면에 함께 병치한 포스터풍의 흑백 작업으로 나는 이 작품을 높이 평가한다"고 말한다.

강요배는 광주의 연장선에서 주옥같은 작품, 제주 4·3 항쟁(1947년)

별나무_162×130㎝_캔버스에 아크릴릭_2010

잔설_227×182cm_캔버스에 아크릴릭_2011

연작 〈동백꽃 지다〉를 탄생시킨다. 그에게 제주의 4·3 항쟁이 폭풍처럼 밀려왔다. 그는 교편 생활을 접고 고향 제주도로 내려가 유적지를 찾아다니고 살아 있는 피해자·가해자들의 증언을 통해서 숨겨진 역사적 진실을 그림으로 복귀시켜 놓았다. 연작은 단순히 역사적 사실만 서사적으로 기록한 것이 아니라, 제주도민이 갖고 있는 특별한 서정성이 작품 곳곳에 스며들어 있어서 보는 이들에게 진한 감동을 준다.

섬사람은 마음의 깊은 곳에 뭍에 대한 동경과 콤플렉스를 담고 산다. 특히 제주도민은 더욱 그러할 것이라고 추측된다. 이는 오랜 역사를 통해 구축된 것이다. 이러한 제주도민에게 그동안 금기시되어 왔던 제주 4·3 항쟁에 불을 지핀 것은 강요배의 그림 연작들이다. 전시장에서 시작된 강요배의 그림들로 제주 4·3 항쟁에 대한 사회적 논의가 본격화되었고, 2005년 10월 27일 대통령은 제주도민에게 공식적 사과를 하게 된다.

강요배의 제주 4·3 항쟁 연작은 역사를 바로 세우는 역할을 한 것이다. 이는 5월 광주에서 출발된 기념비적 성과물로 역사 속에서 더욱 빛을 발하게 될 것이다.

역사 속에 찾아가는 제주도의 빛

강요배는 90년대 중반 이후 제주도의 풍경을 그린다. 이에 대해 일부 미술인은 "민중적 사실주의를 버리고 서정적 풍경화로 가버리는 우를 범하고 있다"라고 말하며 비판하기도 한다. 그러나 그의 풍경화는 그

저 단순한 제주도의 풍광을 그린 것이 아니다. 제주도만이 갖고 있는 특별한 서정성과 그 비운의 역사, 제주도민이 중앙 권력에 시달리면서 흘려야만 했던 눈물의 역사가 담겨져 있다.

역사를 거슬러보면 고려 시대 이후 제주도는 엄청난 진상품과 공물들로 몸살을 앓았다. 그러한 고통과 애환들이 작가의 풍경화에 조용히 녹아 흐르고 있다. 최근의 그는 풍경화에 끊임없이 제주도만의 독특한 정서를 녹여내는 '빛'을 창조해내는 데 몰두하고 있다.

그의 풍경화가 한결같이 목우회풍의 그림으로 일관되던 70년대 대학생 시절부터 풍경의 민중성과 리얼리티를 회복시키는 일과 다양성의 모색을 위해 노력해왔다. 그래서 생산을 위한 민중의 노동 현장, 풍요에 대한 기쁨, 시대의 질곡과 역사적 아픔을 그의 풍경화에 담아내고자 했다. 그의 풍경화에서 빛과 대지와 바다는 품에 안기고 싶은 노동의 자연인 것이다.

어두운 역사 속에서 들리는 빛깔의 은은한 소리를 찾아 오늘도 그는 제주도의 어느 바닷가를 헤매고 있을 것이다.

강요배는……

1952년 제주에서 태어나, 서울대학교와 동대학원을 졸업했다. 서울, 제주, 광주, 부산 등지에서 11회의 개인전을 열었고, 1981~90년 현실과 발언전, 1995년 제1회 광주비엔날레 '5월 정신전', 2000년 광주비엔날레 '예술과 인권전', 2006년 제11회 4·3 미술제 등 국내·외 다수의 단체전에 참여했다. 1998년에는 민족예술상(한국민족예술인총연합회)을 수상했다.

체인으로 엮인
보이지 않는 세상

손봉채는 80년 5월을 직접 경험하지 못한 작가로 그 역사를 고스란히 가슴에 간직하고 성장한 민중미술 3세대 작가로 구분할 수 있다. 그는 광주에서 대학을 졸업한 후, 뉴욕에서 서구의 형식 미학과 공간 해석의 폭넓은 조형을 수업했다.

약관의 나이였던 1997년, 그는 제2회 광주비엔날레 본 전시에 수많은 자전거를 천장에 매단 작품을 출품, 세계 미술계의 주목을 받았으며, 이후 현재까지 입체 회화라는 새로운 회화 기법을 개척하면서 국내·외에서 활발한 활동을 하고 있다. 그의 예술에서 한결같이 흐르는 주제와 정신은 잊혀져가는 역사성 회고와 올바르지 못한 시대에 서정적 미학을 바탕으로 하는 은유적인 저항과 고발이다.

5·18과 자전거에 감춰진 거친 숨소리

1980년 손봉채는 중학교 2학년이었다. 어린 중학생의 눈에 비친 5월 광주는 지울 수 없는 기억이었다. 깊은 밤 총소리, 공수부대의 진압, 그리고 시민의 죽음에 관한 소식들. 그는 그때 "광주 시민은 옳지 못한 정부에 대항을 시작했고, 광주 시민의 정의로운 정신을 정부가 말살시키고 있다"라고 알고 있었다.

광주에서 대학을 졸업한 이후, 미국 뉴욕에서 유학생활을 마치고 귀국한 그의 작품에는 역사에 대한 문제, 바르지 못한 시대 상황, 미국과 한국의 관계가 전면에 등장하게 된다. 이는 그의 깊은 곳에 내재된 역사 의식과 시대 상황에 대한 예술가로의 소명의식이 광주 정신을 올곧게 승계하고 있기 때문인 것으로 보인다. 어찌됐던 그는 우리 사회와 역사가 건강하지 못하고 올바르지 못함을 예술이라는 형식을 택해 표현한 것이다.

손봉채는 1997년 제2회 광주비엔날레에 참여하면서부터 알려지게 된다. 그의 작품은 세계 주요 언론과 전시 기획자로부터 한눈에 주목을 받았다. 전시장 천정에 설치된 207개의 크고 작은 자전거, 자전거의 체인의 기계적인 소리는 관람자를 압도하기에 충분했다.

그는 자전거 모터를 통해 보이지 않는 권력을 상징화시켰다. 빠르게 도는 바퀴, 느리게 도는 바퀴, 멈춰 있는 바퀴, 거꾸로 도는 바퀴들로 권력이라는 보이지 않는 힘에 의해 다양하게 움직이는 현대 자본주의 사회에 대한 비판과 서민의 애환을 담았다.

자전거 체인의 기계적 굉음은 우리 시대 민중들의 거친 절규로 형상화됐다. 또한 자전거에는 수공적 인간의 힘과 땀, 그리고 끊임없이 속도 위반을 하는 현대의 모든 질서들을 바르게 잡아보고자 하는 의지와 노력이 숨겨져 있다.

그동안 수많은 그의 자전거는 눈에 드러나지 않은 '빅 브라더(big brother, 정보의 독점으로 사회를 통제하는 관리 권력)'의 힘에 의해 저마다의 속도로 움직여 왔다. 마치 실제 현대 사회에서 인간을 똑같이 만들고 조작하고자하는 빅 브라더의 세계처럼 말이다. 이 지점에서 그의 자전거는 현대 사회의 기계적 이미지를 깨뜨리고자 한다. 그는 눈에 보이지 않은 빅 브라더의 힘에 의해서 움직이는 자전거를 통해 오히려 역설적

보이지 않는 7_122×161㎝_필름에 유채_2009∼2010

으로 인간의 다양성을 설명해주고 있다. 체인으로 긴밀하게 연결되어 있지만 서로 제각각인 모습이 바로 우리가 추구해야 되는 공동체의 모습이 아닌가 생각된다.

어린 시절의 기억으로 존재하는 5월 광주. 그는 광주민주화항쟁을 통해 느꼈던 살아 있는 도시공동체, 사람과 사람을 연결해서 무언가 새롭고 건강한 힘으로 작동시키려고 하는 꿈을 자전거를 통해 구현하고자 한 것이다. 자전거 페달과 바퀴는 모두 따로이되 그것들이 서로 연결돼 도시공동체의 집단적 신명과 집단적 움직임을 보여준다. 그는 줄기차게 광주에서 작업하면서 자전거의 체인으로 5월 광주 정신을 꾸준

보이지 않는 3_161×122㎝_필름에 유채_2007~2008

하고 긴밀하게 연결시키고 있다.

만약 손봉채가 자전거 설치작업을 통해 현대 문명에서 소외된 민중이나 현실을 '어쭙잖게' 비판하거나 접근을 했다면 그의 자전거 시리즈는 오히려 큰 의미를 부여받기 어려웠을 것이다. 그러나 메커니컬한 재료임에도 불구하고 그의 자전거에는 5월 광주의 따스한 인간 감성과 체온, 인간의 노고와 땀방울, 숨소리가 체인에 엉켜 있고, 이것은 아마도 그의 올곧은 광주 정신을 바탕으로 예술적 치열함과 우리 시대를 읽어가는 통찰력에서 비롯됐을 것이다.

입체 회화로 읽어가는 보이지 않는 세상

손봉채는 자전거 다음 작품으로 약 5년 전부터 셀룰로이드 필름에 붓으로 덧그리는 실험적인 작품을 선보이고 있다. 이 작품들은 역사적 현장을 담은 사진에 회화적인 요소들을 강조시킨 여러 장의 필름을 중첩한 것으로, 인간의 눈에 보이는 모든 풍경은 그것이 똑같은 풍경이라도 보는 사람의 다양한 경험에 의해 유추해석이 가능하다는 것을 보여주는 작품이다. 그는 〈본질은 보이지 않는다〉 시리즈에 이어 최근에는 〈이주민〉 시리즈를 열정적으로 제작하고 있다.

그는 80년대 이후 자연 풍광과 거리의 모습을 작품에 담아내면서 동학혁명, 6·25, 5·18에 이르기까지 참혹했던 당시의 사실들, 그리고 시간 속에 망각되고 감추어진 것들을 우리의 일상 속으로 다시 불러왔다. 그리고 다시 이주민과 다문화라는 우리 사회의 현실 문제를 새롭게 이

슈화하고 있다.

그는 그러한 시대적 문제조차도 우리 사회가 아름다워지는 한 과정으로 보고 있다. 이렇게 시대나 사회 문제를 거시적 안목의 역사관을 바탕으로 긍정적으로 접근하는 손봉채의 태도가 있기에 그의 작품은 참혹했던 역사 현장일지라도 아름답고 따뜻하게 보이는 것인지도 모른다. 동시에 이러한 아름다운 풍광 뒤에 감춰진 역사적·시대적 사실성에 대한 본질을 탐색하고 날카롭게 포착한 입체 회화는 서정적 리얼리티를 표현하고 있다. 그의 입체 회화는 현대 회화의 새로운 표현 기법으로 인정받아 지난해 중학교 미술교과서에 수록됐다.

시대의 트렌드에 방황하는 현실

흔히 우리는 하나의 사물을 분석함에 있어 마치 코끼리 다리를 기둥이라고 해석하는 우를 범하기도 한다. 한 개인의 경험으로만 분석하는 풍경은 절대적으로 제한적일 수밖에 없다. 손봉채는 그렇게 제한된 사유를 극복하고 싶어 한다.

다시 말해 그는 개인 경험에 의한 분석의 우상을 깨뜨리고 싶어 한다. 그러나 분석만으로 사물은 해석되지 않는다. 생명이 없는 사물조차 그러한데 생명이 있는 변화무상한 우리의 인생살이가 어찌 분석만으로 해석될 수 있겠는가? 그러나 애초에 5월 광주의 민중적 동작원리에 의해 자전거 설치가 그 빛을 발했듯이 이제 그는 다양한 분석과 미학적 해석을 통하여 아시아의 형상성을 만들어내야 할 의무가 있다고

자유공산주의_122×161㎝_필름에 유채_2009-2010

본다.

이 점에 있어 그의 예술 역시 시대의 트렌드를 따라가야 하는 한계를 노출하기도 한다. 이것이 긍정적인지 부정적인지 쉽게 예단을 하지 않겠다. 이를 테면, 무거운 주제도 포스터처럼 가볍게, 의미가 있는 형상도 마치 무의미한 것처럼 바꿔 해석해 버리는 것이 우리 시대의 트렌드가 되어 버렸다고 해도 트렌드 카피를 전면 부정할 수만은 없을 것이다. 현대미술에 있어 양식적 내지는 형식적 트렌드 카피도 하나의 새로운 양식과 형식을 위한 긍정으로 존재하기 때문이다.

그러나 요즈음 젊은 작가들은 트렌드를 좇는데만 여념이 없는 것 같기도 하다. 예술가는 트렌드를 만드는 것이지 따라가는 것이 아니라는 것을 우리 모두가 기억해 둘 필요가 있다.

손봉채는……

1967년 전남 화순에서 태어나, 조선대학교 미술대학을 졸업하고, 뉴욕 프랫대학원을 졸업했다. 광주, 서울, 뉴욕, 독일, 중국 등지에서 15회의 개인전을 열었고, 1997년, 2006년 광주비엔날레 본전시를 비롯해 1998년 올해의 작가전(서울 토탈미술관), 2006년 스미소니언 한국관 개관전(미국, 워싱턴), 2007년 제3회 세비야 비엔날레(스페인), 2011년 2010 Ceramic Art & Technology(AT센터. 서울) 등 다수의 그룹전에 참여했다. 제1회 신세계 미술상(1996년)을 수상했다.

정 정 엽

씨앗에서 5월의
화엄華嚴을 꽃 피우다

정정엽은 민중미술 2세대 작가로 80년대 중반 대학 졸업과 함께 현장 미술 조직인 '두렁'에서 노동 현장을 찾아다니며 판화 작업과 공동 걸개 그림을 그렸다. 이후 인천의 여성 미술 운동단체인 '입김'에서 여성 노동자에 대한 가혹한 노동과 저임금을 고발하는 작품을 제작했다. 그는 80년대 여성작가 중 가장 기민한 노동 현장에서 출발해 90년대 이후 곡식과 팥 작업으로 괄목한 만한 성과를 이루어 내면서 역량 있는 여성 작가로 손꼽히고 있다.

최근 정정엽은 80년 광주의 금남로와 도청 앞 또는 노동 현장에서 수없이 봐왔던 뜨거운 시위현장의 민중을 단단한 팥알로 상징, 팥알이 흩어지고 쌓여 있는 모습으로 형상화하고 있다. 그 팥은 인권과 민주주

의라는 자양분을 받아서 제각각 다채로운 싹을 키우고 잎을 내밀고 동시에 꽃을 활짝 피우는 화엄세상을 소망하는 의미를 담아내고 있는 것이다.

80년대 노동 현장에서 익힌 실천미학

정정엽은 고등학교 3학년 시절, 방송매체를 통해 광주항쟁에 대한 왜곡된 뉴스를 접한다. 그리고 의문을 품은 채 '서울의 봄' 현장을 목격한다. 이 시절 그는 1천여 장이 넘는 전시 팸플릿을 수집했을 정도로 미술에 대한 남다른 관심과 열정을 가지고 있었다. 어린 나이였지만 당시 일기장에 이렇게 기술했다고 한다.

"미술이 우리의 삶과는 동떨어져 있고, 일부 특수 계층을 위한 것이라는 의문이 생기기 시작했다."

그녀는 고등학교 3학년 시절 촛불을 켜놓고 전시를 진행했던 '현실과 발언' 창립전(1980년) 자료를 보고 충격을 받았다.

대학 입학 이후 수업한 서양의 형식 미학 자체에도 충실했지만 미술과 사람, 현실에 대한 문제와 예술의 근본적인 문제들에 대한 의문을 풀기 위해 친구들과 함께 그룹 스터디를 했다. 그리고 대학 3학년 시절, 민족미학과 조형에 대한 연구를 위해 친구들과 함께 '민족미술연구회'를 창립하고 스스로 예술 철학과 전통미술(민화, 풍속화, 불화 등)에 대한 의문과 목마름에 대한 탐구를 열정적으로 시작했다. 이러한 열정은 대학 4학년 시절(1984년) '두렁'(창립을 위한 예비전)전을 본 이후 더욱 뜨거

워졌고, 작가는 이듬해부터 본격적인 활동을 시작하게 된다.

낮에는 화실에서, 밤에는 두렁 작업실에서 시간을 보내면서 그룹 스터디와 공동 작업에 몰두했다. 주로 노동 운동과 민중문화운동연합 그리고 5월 광주를 바로 알리는 전단지와 걸개그림을 그리고 포스터를 제작해 부착했다. 이러한 활동 중 '힘'전 사건이 일어났다. '힘'전에 출품할 걸개그림을 작업실에서 제작하던 중 우연치 않게 순찰하던 경찰이 들이닥친 것이다. 경찰은 호기심에 작업실로 들어와 그림을 보고 작품을 압수했고, 작가들은 경찰서로 연행됐다. 결국 그림을 찾고 풀려나왔지만 미술 운동이 국가 공권력에 탄압받은 사건으로 기록됐다.

'두렁'의 활동은 91년까지 이어지고 회원은 개인작업을 위해 흩어지

목장갑_34×27㎝_목판_1987

면서 인천으로 작업실을 옮겼다. 인천에서는 '입김'이라는 여성미술가들과 함께 '여성미술연구회'를 조직해 여성이 사회적으로 안고 있었던 인권과 고립에 대한 운동을 주도적으로 이끌게 된다.

이렇게 정정엽은 민중미술 운동의 2세대로 80년대 노동 현장과 작업실을 오가는 열정적 활동을 벌이며 개인적 성과보다는 공동 작업에 많은 시간을 보냈다. 즉, 민중미술 화가로써 예술적 성과보다는 현장에서 익히는 실천미학을 우선하여 익혔다.

여성의 일상에서 발견된 생명의 꽃

정정엽은 첫 개인전(1991년) 이후 괄목할 만한 예술적 성과를 이루기 시작한다. 여성으로써 가정의 일상적 삶을 통해 얻어지는 씨앗과 곡식을 통해 과거의 작업과 다른 예술적 창조력을 얻게 된다.

그는 곡식과 씨앗에서 붉은색, 녹색, 검정색, 흰색 등 다양한 동양적 미감의 즐거움을 발견했을 것이다. 또한 씨앗이 가지는 생명력에서 많은 삶의 이야기와 예술적 창조력을 읽어냈을 수도 있다. 특히 붉은색의 팥 그림을 주로 많이 그렸다. 팥은 우리에게 전통적으로 벽사의 의미를 갖고 있는 것 외에도 '피'의 의미와 활동의 에너지 그리고 생명력을 담보하고 있다.

그러한 의미를 담아가면서 팥을 자연스럽게 놓았다가 쌓고 흩었다가 다시 모이게 하면서 화면에 조형적 완성도를 높여갔다. 이러한 팥 그림은 일상적인 삶의 의미를 담았을 뿐 아니라 여성으로써 생명을 잉

고군분투_162×130cm_캔버스에 유채_2009

태하는 의미가 덧붙여진 것이기도 하다.

　팥 그림은 화면의 완성된 미니멀한 공간에서 모였다 흩어지면서 또 다른 의미로 감상자에게 의문을 던진다. "그림 속의 팥이 인간에게 어떠한 의미를 주는가?" 그 팥들은 우리에게 거꾸로 질문을 해온다. 마치 역설적으로 그녀는 팥을 통해 정해놓은 답을 우리에게 요구하고 있다.

씨앗에서 꽃 피우는 화엄세상

90년대 후반 이후 최근까지 그의 작품은 설치, 퍼포먼스 그리고 또 다른 형식의 페인팅 등 다양한 양상을 선보인다. 이러한 작품 제작의 흐름 속에 일관성 있게 유지되고 있는 것은 팥 그림이다.

　최근 팥 그림에는 큰 캔버스에 바다, 새, 달과 익명의 얼굴들이 다양하게 담겨 있다. 특히 얼굴 그림은 조밀한 팥으로 화면의 조형적 완성도를 높여 가면서 이미지를 해체하며 동시대 얼굴 전형을 찾아 여러 가지 방식의 이야기를 담아내고 있다. 그녀는 그림 속에 해체된 과거의 역사적 인물을 오늘날 우리들의 현실에 조밀한 형상으로 아로새기기도 하고, 때로는 노동에 대한 기쁨을 표현하기도 하며, 때로는 과거의 일상에서 얻어지는 상처에 대한 위안을 남기기도 한다. 오히려 우리의 절망과 아픔보다는 미래의 희망적 삶을 담아내는 것으로 해석된다.

　정정엽은 여성이 갖고 있는 특별한 감수성으로 내밀하고 세심하게 그 얼굴들을 해체하면서 서늘한 분위기로 연출된 우리 자신의 얼굴을 그리고 있다. 그러나 진정한 정정엽의 팥은 5월 광주와 80년대 노동

현장에서 시작된다고 볼 수 있을 것이다. 그는 지난 노동 현장에서 수많은 민중들을 만났을 것이고, 그들은 역사의 씨앗으로 형상화됐다고 보인다.

그가 직접 경험하지 못했지만 5월 광주의 금남로와 도청 앞, 직접 목격한 서울의 봄, 수없이 보았던 80년대 그렇게 뜨거웠던 시위현장에서 단단한 민중의 팥알들이 쌓여 있는 것을 보았을 것이다. 이 팥알들은 민주주의와 인권이라는 자양분을 받아 제각각 다채로운 싹을 키우고, 잎을 내밀고, 꽃을 활짝 피우는 화엄 세상을 소망하는 의미를 담고 있다.

그리고 팥 그림의 인물 시리즈에서 5월 광주, 화엄을 이루었던 수많은 익명의 민중으로부터 오늘의 진실된 현실을 클로즈업해 진정한 우리 시대의 초상 화엄이 될 수 있도록 노력하고 있다.

정정엽은……

1962년 전남 강진에서 태어나, 이화여자대학교 미술대학을 졸업했다. 서울, 부천, 인천 등지에서 8회의 개인전을 열었고, 1999년 여성미술제-팥쥐들의 행진(예술의전당), 2002년 광주비엔날레 프로젝트(광주비엔날레 전시관), 2003년 터어키-한국 교류전(터어키, 앙카라현대미술관), 2005년 21세기로 열린 창-인천미술(인천 종합문화예술회관), 2007년 경기-1번국도(경기도립미술관), 2008년 제2회 칠레 국제퍼포먼스 비엔날레(칠레, 산디아고), 2012년 아시아 여성 미술제 (후쿠오카 아시아 미술관) 등 다수의 단체전에 참여했다.

소시민 삶의
처절한 행진곡

구본주(1967~2003년)는 민중미술 1세대는 아니었지만 5월 작가가 되고
싶었다. 또한 그는 용광로처럼 뜨거웠던 80년대의 끄트머리에서 시대
이념의 파편과 갈등 속에 신념과 열정으로 맞서 싸워야만 했다. 소시민
의 처절한 삶의 몸부림에서 인간의 보편적 가치를 유희적으로 풍자하
며 우리 시대 행진곡을 조각해야만 했다. 하여 그의 작품들은 〈임을 위
한 행진곡〉의 가사 한 줄 정도를 읊조릴 줄 아는 형상들을 하고 있다.
그러나 안타깝게도 그는 36세로 아쉬운 젊은 생을 마감하고 하늘의 별
이 됐다.

조각의 개념과 장인정신으로

90년대 조각은 전통적인 인체 조각과 현대적인 추상 조각, 테크놀로지를 활용하는 설치 작업, 환경 조각 등 조각의 개념과 장르의 폭이 혼돈스럽고 복잡하고 급변하는 양상으로 나타나고 있었다.

이러한 급변하는 문화 지형과 환경 변화 속에서 구본주는 과거의 패러다임 속에 안주해 머물러 있지도 않았고, 그렇다고 서구 미학을 바탕으로 하는 기술적이고 형식주의 탐구 역시 본인을 위해 적절하다 생각하지 않았다.

그는 80년대에는 이야기 조각, 작은 조각, 상황 조각 등 민중미술과

1992년 겨울, 나무_25×25×50㎝_나무_1992

관련된 실험성 높은 작품들을 제작했고, 90년대 초 일련의 상황 조각들을 내놓았다. 그리고 90년대 중·후반 들어서 그는 동시대적인 현실 인식을 반영한다는 측면에서 주관의 경계를 넘어 보편적 가치 혹은 의미로까지 작품의 지평을 활짝 열어가게 됐다. 이러한 작품을 모아 그는 첫 개인전(1995년)을 열었고, 혼돈에 빠진 조각에 새로운 형상성을 불어 넣어 주목받기 시작했다.

그는 학생 시절부터 놀라울 정도의 장인기질과 정신으로 무장된 노동적 에너지를 가지고 있었다. 인물을 묘사하는 탁월한 표현력과 숨결과 신경조직까지도 섬세하게 잡아내는 감지력을 갖추고 있다. 나무, 판자, 쇳덩어리, 철판 등 어떠한 재료든 손에 잡히면 감동적인 작품으

혁명은 단호한 것이다_70×40×50㎝_나무, 철_1992

로 만들어내고야 마는 공명력은 그의 타고난 장인적 기질이 아니면 불가능할 것이다. 게다가 대장장이의 힘과 솜씨까지 갖췄다.

386세대의 경험과 갈등

구본주는 87년 민주화 항쟁을 겪으면서 세상을 보는 눈이 달라졌다. 5·18 광주민주화운동 사진첩, 철거민 투쟁 현장, 민주화 현장, 노동 운동, 소설 『태백산맥』 등을 보고 읽으면서 받은 충격으로 홍역을 앓아야 했다. 그는 그 속에서 세상을 읽는 자양분을 얻고, 그 자양분이 의식 속에 용해되면서 그만의 독자적인 작품 세계를 구축했다. 구본주는 자신의 예술 세계가 위치할 지점을 찾아 나선 것이다.

90년대 들어 한때 그는 수배를 피해 숨어 지내면서 흙으로 빚는 자그마한 테라코타(terracotta) 소품들을 제작한다. 이때의 작품이 〈노동자〉 연작으로, 작품은 손바닥만 한 작은 조각에서 등신대 크기에 이르기까지 다양하다.

그는 역사적 의식으로부터 시작되는 갑오농민에서 6월 항쟁으로 이어지는 저항의 역사에 답답함과 분노를 갖게 된다. 피할 수 없었던 역사적 현실에 대한 분노는 그의 작품 밑바닥에 무겁게 깔려 있다. 그리고 그는 익숙해진 일상의 삶을 거대한 역사로부터 출발시켜 변혁이라는 새로움을 '저항'으로 부단히 결합시키려 노력한다. 이 시기의 작품은 다분히 구호적인 경향이 강하다보니 미학적 진정성이 부족했다는 지적도 받고 있다.

구본주는 36세로 짧은 생을 마감하기까지 다양한 예술 형식을 시도하며 이념의 감수성이 열려 있는 청년 작가였기 때문에 민중미술과 조각에 대한 고민들을 하지 않을 수 없었으리라 생각된다. 그는 민중이란 개념과 계급에 대한 재해석과 함께 작품을 통해 집회장소에서부터 현실 주변의 삶으로 작품의 형상들을 끌어냈다.

그리고 구본주는 "미술의 진정한 민주화는 대중 속에서 함께 할 수 있다"는 대중 미술 문화로서의 민중미술 본연의 역할이 중요하다는 답을 얻기 위해 많은 노력을 한다. 나는 여기서 구본주를 5월 세대의 조각가로 구분하고 싶다. 이것은 그의 나이나 연배를 떠나, 즉 80년 5월 경험 유무와 상관없이 그의 작품이 추구하는 정신성이 어떠한 형상으로 발현되어 왔는지에 대한 문제로 보았기 때문이다.

소시민 삶의 처절한 행진곡

80년 5월 이후 우리에게는 행진곡이 2개가 있다. 그 중 하나는 광주의 상징적 노래인 〈임을 위한 행진곡〉이고 다른 하나는 시각 예술의 노래로 조각가 구본주가 빚어낸 〈소시민 삶의 처절한 행진곡〉이다.

물론 이러한 주장이 다소 억지스럽게 비춰질 수도 있을 것이다. 그러나 그의 작품에는 5월의 형상성과 함께 막걸리의 텁텁한 뒷맛처럼 행진곡이 묻어나온다. 구본주를 5월 작가로 품고 싶은 이유가 여기에 있다.

그의 작품은 소시민의 삶에서 잠시 일탈한 모습이 주제를 이룬다.

이대리의 백일몽_350×150×350㎝_철, 브론즈_1995

소시민에 관한 유희적 풍자의 끝은 소시민의 삶을 비하하는 데까지 이르기 일쑤다. 그러나 구본주의 조각에 나타난 소시민은 적극적인 풍자를 통해 힘든 삶을 살고 있다. 이것이 그의 중요한 지점이다.

그의 작품 속 소시민은 삶에 찌든 모습, 수레바퀴처럼 일정한 사이클을 두고 살아가고 있으면서 늘 탈출하려고 처절한 몸부림을 치고 있다. 그들은 마음속에 항상 자유와 인권을 그리워하며 '임을 위한 행진곡'의 가사를 한 줄 정도 읊조릴 법한 형상을 하고 있는 것이다.

그의 작품 〈꼭꼭 숨어라〉를 보자. 길거리의 담벼락에 숨어서 주시하고 감시하는 남자의 초상이 안쓰럽다. 마치 80년대 우리를 감시했던 수사요원을 보는 듯하다. 아니 80~90년대를 지나쳐 오면서 발견된 우리 자신의 모습으로, 불안전한 시선은 조심스레 주변을 감시하는 것이다. 자신조차 믿을 수 없을 정도로 의심을 가득 품은 표정에서 실존주의적 소외를 넘어 삶과 현실의 리얼리티가 발견된다.

5·18과 6월 항쟁에서 집단적인 투쟁과 저항을 했던 민중들은 이제 무한경쟁의 거대한 바람에 밀려 돌멩이와 화염병을 쥐었던 손에 스키 폴대를 쥐고 하루하루를 아슬하게 운전하듯 헤쳐 가고 있다. 이제 〈이 대리의 백일몽〉과 같은 소시민의 고달프고 슬픈 현실의 블랙 코미디가 매일 펼쳐진다.

그는 소시민의 삶을 유희적으로 풍자하며 다른 한편으로는 우리의 삶을 비하하기도 했다. 그리고 소시민의 모습을 통해 자본주의 사회의 일상적 삶의 위기를 처절한 몸부림으로 보여주었다.

위기의식_180×70×10㎝_나무_2000

그가 작품 제작에 있어 항상 주목하는 현실 인식은 곧 상황 인식으로 어떤 식으로든 발언의 형식을 취해 왔으며, 그 발언은 비판적인 것으로 귀결되었다. 그 본질상 현실 인식이란 언제나 모순에 대한 문제의식이요 반성이기 때문이다.

그러나 그의 작품에도 아쉬움은 존재한다. 작품은 지나친 상황 인식과 비판적 발언을 위한 왜곡·과장된 표현으로 보편적인 가치에 대한 어색함이 드러나 보인다. 하지만 그 속에는 부당함을 보면 폭발할 줄 아는 응축된 힘이 있다.

구본주는……

1967년 경기도 포천에서 태어나, 홍익대학교 미술대학과 동대학원을 졸업했다. 서울, 광주 등지에서 4회의 개인전을 열었고, 다수의 단체전에 참여했으며, 1997년 한국 민족문화예술인 100인(한국민족예술인총연합회, 서울), 2000년 대한민국 문예진흥원 미술작가 500인(한국문예진흥원, 서울), 2002년 제1회 SAC 2002 젊은 작가(예술의전당, 서울) 등에 선정되었다. 1993년 MBC 한국구상조각대전 대상, 1987년 전국대학미전 동상 등을 수상했다. 2003년 9월 29일 교통사고로 작고했다.

민족적 형식으로
민중의 삶을 그리는가?

박영균은 80년대 학번의 민중미술 2세대 작가로 괄목할 만한 성과를 이룬 작가이다. 전남 함평의 고향에서 중·고교 시절을 보낸 그에게는 5월의 의미가 무엇인지 잘 다가오지 않았다. 사실 관심이 없었다. 대학에 진학한 후, 5월 광주의 무거움을 알아간다. 동시에 역사와 사회적 현실을 담아내는 미술의 소중한 역할을 깨닫게 된다.

이후 90년대 후반 개인전을 통해 386세대의 시대적 우울함과 나른함, 희망이 없는 불안감, 백수의 일상 그림을 발표한다. 한때, 중국식 팝아트(Pop Art)에 힘을 잃고 타협하는 나약한 모습을 보여주고 있는 듯한 인상이어서 아쉬웠으나, 최근에는 민중미술의 과제인 민족적 형식의 창조와 민중의 삶의 모습을 재현해내는 명제를 붙들고 보다 치열하

게 조형 실험을 해내고 있다.

5월 광주의 깨달음과 미술 운동 참여

박영균은 중학교 2학년 때 함평에서 무관심 속에 5월 광주를 보낸다. 고등학교를 졸업한 뒤 미술대학 진학을 위해 최루탄 연기를 헤치고 광주의 미술학원을 1년간 다니면서 대학에 진학한다.

　그는 미술대학 1·2학년 시절 80년대 학내에서 뜨거웠던 운동권과는 거리를 두고 오로지 학교 생활에 열중하면서 거의 매일 늦은 밤까지 그림을 그린다. 이듬해 우연치 않게 멕시코 화가 디에고 리베라를 중심으로 한 멕시코 벽화집을 접하고 놀라게 된다. 그동안 관심을 갖지 못했던 역사와 사회 그리고 현실에 관한 문제를 미술이라는 그릇에 담아낼 수 있다는 사실을 확인한 것이다.

　그는 3학년 초겨울 벽화를 시작하겠다고 다짐하고 미술대학의 운동권 학생들과 함께 서울지역 미술대학생을 중심으로 '대학미술운동연합'(학미연, 1988년)을 조직하고 '광주시각매체연구회'와도 교류하며 현장 운동에 적극 참여한다. 그리고 학내 미술패인 '쪽빛'(1989년)을 조직해 많은 벽화를 그린다. 특히 모교 4층짜리 건물 외벽에 그린 대형벽화는 현재도 남아 있다. 이렇게 그는 대학에서 적극적으로 활동했던 학내 학생 미술 운동의 중요한 핵심 동력이었다. 또 대학과 사회 운동의 미술 소조 분야를 책임지고 판화작업에도 열중했다.

　한때 운동권 내부의 사상논쟁(주체미학과 민중미학)에 학내 미술패들이

휘말리기도 했지만, 그것이 그에게는 한편으로는 좋은 경험으로, 또다른 측면으로는 예술 창작이 사상 논쟁을 뒤좇는 모순으로 다가왔을 것이다. 80년대 후반 학생운동은 5월 광주의 역사적 자극으로부터 시작됐다. 이 시기 학내 미술 운동의 목표는 5월 학살에 대한 진상 규명과 책임자 처단이 가장 큰 슬로건이었다. 하지만 박영균은 90년대 변화된 사회 상황에 대응해 비판적 상상력을 발휘한 몇 안 되는 젊은 화가 중 한 사람이었다. 80년대 그의 벽화그림은 국가주의에 의한 처참한 폭력과 미국이라는 유일제국에 의해 세계 각지에서 벌어지는 전쟁의 참화를 비판하는 것이 주요 내용이었다.

그의 현장 미술 운동은 서울 민미련 활동 속에 매년 5월 투쟁, 8월 범민족 투쟁, 11월 노동자 투쟁을 중심으로 이뤄졌으며, 그는 그 외에도 투쟁 현장이면 어디든 달려가 선전운동의 중심에 섰다. 이러한 그의 활동은 수사기관에 노출됐고, 구속돼 6개월의 옥고와 함께 집행유예 2년을 선고(1990년)받았다.

〈살찐 소파〉 시리즈의 나른한 백수 이야기

뜨거운 80년대를 관통해 온 그는 90년대 386세대의 나른함을 경험하게 된다. 이 시기는 386세대가 사회에 진출하면서 국외에서는 소비에트 붕괴와 동부권 몰락, 국내적으로는 민주적 시스템이 만들어지는 시기였다. 그는 80년대에는 운동권의 공동 창작이라는 목표가 분명했으나, 90년대 들어 공동의 목표와 명분이 없어지고 담아낼 수 있는 그릇

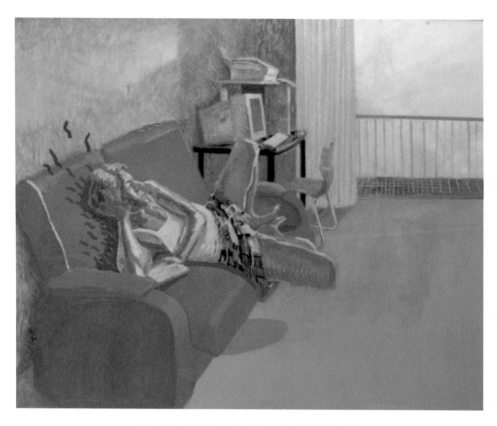

살찐 소파에 대한 일기 I _162×130㎝_캔버스에 아크릴릭_2001

도 없어졌다는 것을 느낀다. 더구나 학교를 졸업하지 못했고, 감옥에 다녀왔으니 할 일을 잃어버린 무료하고 힘든 시기였다.

이러한 상황에서 대부분의 민중작가들은 포스트모던이나 팝아트, 설치미술, 미디어 등 유행을 좇아가기도 했다. 동시에 한국 사회의 변화된 모습은 민중미술가들에게 오히려 새로운 예술적 상상력을 마음껏 발휘하는 토양이 되기도 했다. 이 시기 민중미술 내부에서는 새로운 비판대상을 찾고자 했으나, 결국은 예술적 상상력이 있는 작가들만이 살아남게 되는 전환점이 됐다.

그는 첫 개인전(1997년)부터 세 번째 개인전 〈86학번 김대리〉(2002년)에 이르기까지 괄목할 만한 성과를 내놓는다. 이 시기에 선보인 그의 작품 〈살찐 소파의 기억〉 시리즈는 한가롭고 빈 공간에 명쾌한 원색을 강조해 90년대 386세대의 시대적 우울함과 나른함, 희망이 없는 불안감, 백수의 여유로운 일상을 표현했다. 또한 자신을 모델로 포착한 역설적 그림으로 평가받고 있다.

민족적 형식의 민중의 삶 그림

80년대 미술 운동의 미학적 준거 틀이었던 '민족적 형식의 창조'와 '민중의 다양한 삶의 재현'은 민중미술의 캐치프레이즈였다. 물론 미술뿐 아니라 모든 예술이 그렇지만 시대별 흐름과 유행, 미적 정서를 담아내야 하는 것이 사실이다. 최근 그의 작품을 보면 과거의 작품들보다 색상이 밝아지고 화면은 경쾌한 리듬감이 있어 보인다. 과거에 비해 대중

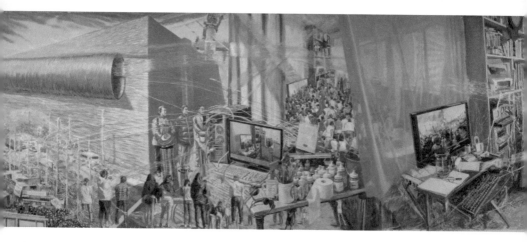

여기에서 저기_700×162㎝_캔버스에 아크릴릭_2012

성 확보를 위한 노력이 돋보이며, 이는 80년대 민중미술의 중요한 숙제였다.

이 지점에 예술가는 창조적 예술 형식과 새로운 형상을 한없이 생산해야만 한다. 그리고 예술 작품은 담아내고 있는 내용도 물론이지만 새로운 형상에 관한 문제도 중요하다. 즉, 예술 작품이 어떠한 형식과 내용을 어떠한 형상성을 통해 대중에게 전달할 것인가에 대한 문제는 예술가에게는 생명과도 같은 것이다.

박영균의 경우 최근 작품은 유행처럼 확산돼 가는 팝아트적 형상을 차용하고 있다. 예술에 있어 형식과 이미지를 차용하는 것은 가능한 일이다. 바비 인형, 레고, 싸구려 플라스틱 물품 같은 팝아트적 형상과 색상을 통해 우리 사회를 비판하고 변화를 반영하고 사회 현실을 담고

있다는 점은 높이 평가해야 할 일이다.

그러나 그는 작품에서 팝아트적 요소(형상과 색상)들을 과도하게 끌어들여 민중미술 본연의 가치인 비판적 요소보다 미술 시장의 새로운 중심지인 중국식 팝아트에 힘을 잃고 타협하는 듯한 나약한 모습을 보여주기도 한다. '민중미술의 과제를 보다 강렬하게 붙들고 치열하게 민족 형식의 조형 실험을 해야 하는데 그렇지 않고 유행을 쫓아가지 않는가' 하는 의문이 든다. 이러한 현상이 어디 우리 미술계에서 박영균에게만 해당되겠는가? 일부 평론가들도 이러한 현상을 태연하게도 부추기고 있지 않는가?

박영균은 80년대 후반 학내 운동과 조직 학습을 받은 작가이다. 이제라도 우리 민족의 문화적 아키타입을 현실 속으로 끌어와 치열하게 고찰하고 예술적 창조를 위한 과제에 치열하게 달라붙어 그만의 작업물로 보여지기를 바라는 마음이다. 80년대 초심으로 돌아가서 말이다.

박영균은……

1966년 전남 함평에서 태어나, 경희대학교와 동대학원 회화과를 졸업했다. 서울, 부산, 인천 등지에서 9회의 개인전을 열었고, 2007년 민중의 고동 · 한국리얼리즘(일본, 후쿠오카 아시아미술관), 2008년 The Time of Resdnance(중국 북경, 아라리오갤러리), 2009년 BlueDot ASIA(예술의 전당), 2011년 사라진 미래(서울시립미술관), 2012년 폐허 프로젝트(경남도립미술관) 등의 단체전에 참여했다. 현재는 경희대학교 미술대학 겸임교수로 재직중이다.

부록

—

민중미술 연보

1979~2012

민중미술연보는 1979년을 기점으로 80년대 민중미술을 주도했던
소집단 활동과 미술사건 중심으로 2012년까지 기록했고, 광주 오월과
관련한 내용 역시 놓치지 않으려 했다. 하지만 30년을 넘는 세월만큼이나 방대한
각 개인의 국내, 해외 활동을 자세하게 기록하지 못해 아쉬움이 남는다.

지난 암울한 시대, 갖은 수난과 탄압 속에서 길을 밝혔던 수많은 젊은 미술패,
미술인, 그 결성과 활동 속에 분화와 통합을 거듭하는 변천의 흐름 또한 주목하고
'민중미술연보'에 기록하고자 했다. 미진한 자료수집과 더딘 걸음으로
곳곳에 구멍 숭숭함은 피할 수 없다. 하지만 여전히 살아 있는
한국민중미술이기에 스스로 위안하며 부족한 것은 과제로 남긴다.

연도	미술활동	일반사항	비고
1979	• '광주자유미술인협의회' 결성(9월, 이하 '광자협'). 홍성담, 최열(최익균), 김산하, 강대규, 이영채 등 7인. 전남, 광주 중심으로 활동 • '현실과 발언' 결성(11월). 노원희, 김건희, 김정헌, 김용태, 성원경, 손장섭, 민정기, 백수남, 심정수, 오윤, 임옥상, 신경호, 원동석, 윤범모, 주재환, 최민 창립회원. 이후 강요배, 박불똥, 박세형, 박재동, 안규철, 안창홍, 이종빈, 정동석, 장소현, 이태호 참여 • 'POINT(포인트)' 결성(12월). 백종광, 장영국, 최춘일 창립회원. 이후 강문수, 문석배, 박찬응, 이억배, 정길수 등 참여. 수원 중심으로 활동	• 8월 YH무역 사건 • 10월 부마항쟁 • 10·26 박정희 대통령 시해 사건 • 12·12 사태, 신군부 집권(전두환) • 12월 최규하 대통령 취임	• '광자협'(1979~1984), 제1선언(미술의 건강성 회복을 위하여), 제2선언(신명을 위하여), 제3실천선언 발표 • '현실과 발언' 1990년 해체 • 'POINT(포인트)' 1984년에 시점·시점(時點·視點)으로 명칭 변경 후, 1985년까지 활동
1980	• 시대의 낌새를 뚫어 보는 작업-강도전(强度展)(4월, 부산 국제회관 화랑). 박건, 조종두, 박행원, 김지은, 조기수 등 • '광자협' 창립전 야외작품전 씻김굿(7월, 나주 남평 드들강변) • 제1회 '2000년 작가회'전(10월, 광주아카데미미술관). 당국의 전시작품 철거압력 이후 전시 활동 중단 • 현실과 발언 창립전(10월, 문예진흥원 미술관, 개막 당일만 전시) • 현실과 발언 창립전 재개최(11월, 동산방화랑) • 제1회 현대미술상황 80-인천전(5월, 인천 남민화랑). 강하진, 권수안, 김선, 김용기, 노희성, 이반, 이종구, 장충익, 조규호, 조덕호, 최명영, 최병찬, 한기주 등 • 제1회 다무전-있는 것과 보이는 것(11월, 문예진흥원 미술회관) • 전남대 지하 미술패 '민화반' 결성(10월, 홍성민, 박광수 외). 이후, '판화반', '불나비', '마당', '신바람', 만화패 '창', 우리미술연구회 '판' 등 활동	• 3, 4월 '서울의 봄' 계엄령 해제와 민주화 요구 전국 확산, 전국 대학가 민주총학생회 건설 • 5·17 비상계엄 전국 확대 • 5·18 민주화운동(5. 18.~27.) • 8월 최규하 대통령 사임 • 8월 전두환 11대 대통령 선출(장충체육관) • KBS 컬러 TV 첫 방송 • 12월 전두환 12대 대통령 선출	• 강도전은 부마항쟁 이후와 광주 5·18이 일어나기 직전의 부산 전시로 의미가 있음 • '현실과 발언' 창립전은 문예진흥원미술관에서 열렸으나 전시 오픈 3시간 만에 미술관 측과 당국의 전시 불가 통보 및 조명 소동으로 개막 당일 촛불 관람으로 종료. 1개월 후 동산방화랑 재전시 - 이후 주제 전시로 활동, 1990년 공식 해체
1981	• 새구상회화11인전(6월, 서울 롯데화랑). 김정헌, 오해창, 이상국, 이청운, 임옥상, 민정기, 노원희, 진경우, 오윤, 여운, 권순철	• 2월 전두환 12대 대통령 취임	

연도			
1981	• 겨울 대성리 31인전(1월, 경기도 가평군 북한강 변) • 제3회 현대미술상황 81-인천전(5월, 인천 정우회관 화랑). 강하진, 권수안, 김선, 노희성, 김규성, 박병춘, 오원배, 이종구, 전준엽 등 • 제2회 현실과 발언전-도시와 시각전(7월, 롯데화랑, 9월, 광주 아카데미미술관, 대구 대백문화관)		
1982	• 81 문제작가작품전(1월, 서울미술관). 참여평론가 김윤수, 김인환, 박래경, 박용숙, 오광수, 원동석, 유준상, 이경성, 이구열, 이일, 임영방. 선정작가 김경인, 김용민, 김장섭, 김정헌, 김태호, 노재승, 심정수, 이청운, 임옥상, 정겨연, 최욱경. • 제1회 젊은의식전(3월, 덕수미술관). 참여작가 박건, 문영태, 강요배, 손기환, 이상호, 이흥덕, 박흥순, 정복수, 최민화, 홍선웅 등 36명 • 미술패 '토말' 창립(3월). 홍성민, 박향수 등 • '현실과 발언' 기획『시각과 언어 1』와『그림과 말』출간 • 오월 그림, 시전(7월, '토말'과 '젊은 벗들', 광주투신전시장, 안기부 전시 내사 압력) • 신학철작품전(9~10월, 서울미술관). 〈한국근대사〉 연작 발표 • 미술동인 '두렁' 결성(10월). 김봉준, 이기연, 장진영, 김준호 • 제3회 현실과 발언전-행복의 모습전(10월, 덕수미술관) • 제1회 임술년 '구만팔천구백구십이에서'전(10~11월, 덕수미술관). 황재형, 박흥순, 송창, 이종구, 이명복, 전준엽, 천광호 • 제1회 82인간11인전(12월, 관훈미술관). 강희덕, 노원희, 박부찬, 안창홍, 윤석남, 윤성진, 이태호, 정문규, 정연희, 최명현, 황용엽 • '불온화가' 자료집. 김정헌, 신경호, 임옥상, 홍성담, 김경인 등	• 3월 부산미국문화원 방화 사건 • 10월 박관현(전남대 80년 민주총학생회장) 광주교도소 수감 중 옥사 • 대한민국미술전람회(1949~1981) 폐지	• '임술년'(1982~1987)의 98,992는 남한 면적을 지칭. 10회 전시, 1987년 공식 해산 • '불온화가' 자료집은 일명 미술인 블랙리스트. 광주오월항쟁 직후 국보위 시절 정화 차원에서 미술인 7, 8명 선정, 당국(안기부를 비롯한 문공부, 문교부)의 내사와 작품압류, 규제, 경고장 발송. 이후 80년대 민중미술에 대한 탄압 본격화
1983	• 82 문제작가작품전(1월, 서울미술관) • 제1회 실천그룹전(3월, 관훈미술관) • 목-9인전(5월, 관훈미술관)	• 6월 KBS 이산가족 찾기 첫 생방송	

1983	• 제1회 시대정신전(4월, 제3미술관). 강요배, 박건, 안창홍, 이철수, 이태호, 구경훈, 정복수, 최민화 등 14인 • 오월시 판화전(오월시 동인, 목판화연구회원) • 동인 두렁 창립 예행전(7월, 제주 애오개소극장) • 제4회 현실과 발언전(7월, 관훈미술관) • 제1기 **광주시민미술학교** 개설 및 판화전(8월, 광주 카톨릭센터). 원동석, 최열 강연회 개최. 수료생 62인 판화전(8월, 광주 카톨릭센터미술관) • '두렁' 민속미술교실(11월, 제주 애오개소극장) • 인간전(11월, 아랍문화회관) • 실천그룹전-매스미디어와 현실(11월, 제3미술관) • 걸개그림 〈민중의 싸움〉 제작(11월, '토말' 미술패 홍성민 외) • 2회 임술년전(11월, 관훈미술관, 84년 1월 광주 아카데미) • 제3회 젊은의식전(12월, 관훈미술관) • 현실과 발언 판화전(12월, 한마당화랑) • 미술동인 '땅' 창립(10월, 이리 창인성당). 송만규, 윤양금, 한경태 등 • 광주민중문화연구회 미술집단 '일과 놀이'(12월) • 미술공동체 결성(10월). 문영태, 옥봉환, 김봉준, 최민화, 송만규, 홍성담, 장진영, 최열	• 9월 KAL기 러시아 영공에서 피격 참사 • 10월 미얀마 아웅산 묘역 폭탄 참사 사건	• **광주시민미술학교**(1983. 8.~1992. 2.)의 판화교실은 매년 여름, 겨울 2회 개설, 이후 전국 확산 - 복제미술인 '판화'는 군중 집회장의 '걸개그림'과 함께 현장, 시각실천미술로 80년대 한국민중미술운동의 상징적 매체가 되었음 • 〈민중의 싸움〉은 광주의 대학 지하미술패 '토말'에 의해 제작된 최초의 군중집회 무대용 걸개그림 - '해방 40년 역사전'에 출품 이후 각종 집회장에서 쓰이다가 85년 광주문화큰잔치에서 경찰 난입 탈취로 망실, 94년 '민중미술 15년전' 전시에 복원. - 걸개그림은 87년 6월항쟁을 거치면서 지역 현장미술패와 학생운동의 대학 미술패에 의해 전방위에 걸쳐 광범위하고 다양한 걸개그림 제작, 확산됨
1984	• 두렁 판화 달력 제작(실천문학사) • 83 문제작가작품전(1월, 서울미술관) • 오늘의 판화 13인전(4월, 서울미술관) • 미술패 토말 삶의 의미전(3월~4월, 광주학생회관, 익산동아백화점), 원동석, 최열, 홍선웅, 최민화 강연회 개최 • 미술동인 '두렁' 창립전 제1회 두렁전(4월, 경인미술관), 김봉준, 이기연, 장진영, 성효숙, 김준호, 이연수, 라원식, 이정임 등 • 최민화 만화 『세 오랑캐』 작품 압류, 경찰 연행(5월)	• 전국 각 지역 사회, 문화, 노동, 학생운동 등 수많은 부문 운동 조직체 결성, 확산	• '**해방 40년 역사전**', '삶의 미술전'은 그간의 동인 체제 활동 경험을 토대로 대규모 인원 속에 역사인식, 사회변혁을 지향하는 대사회적 전시회. 향후 80년대 미술운동의 변화 계기가 된 기획전시 - 특히 '해방 40년 역사전'은 광주를 시작으로 전국의 대도시와 각 지역 대학 교정의 가두 이동 전시로 미술사에 기록될 6개월여 릴레이 전시 진행

1984	• **해방 40년 역사전** 전국 순회 전시(4~11월, 광주 아카데미술관, 광주학생회관, 전국 주요 대학 교정 외) • 시점·시점(視點·視點) 창립전(5월). 강문수, 문석배, 박찬웅, 백종광, 이억배, 장영국, 정길수, 최춘일 등 • **삶의 미술전**(6월, 아랍미술관, 관훈미술관, 제3미술관, 105 미술인) • 미술동인 두렁 『산 미술』 발간 • 시대정신기획위원회 『시대정신』 1호 출간 • 거대한 뿌리전(6월, 한강미술관 개관전). 권칠인, 김보중, 신학철, 장경호, 전준엽, 정복수 • 제5회 현실과 발언전-6·25(6월, 제3미술관) • 2회 목판모임 나무전(5월, 청년미술관) • 2회 시대정신전(7, 8월, 부산 맥화랑, 마산 이조화랑, 대구 수화랑) 오윤, 임옥상, 황재형 등을 포함한 27인 참여 • 토해내기전(8월, 관훈미술관) • 서울미술공동체 결성(9월) 문영태, 옥봉환, 최민화, 이인철, 이기정, 김방죽, 곽대원, 주완수, 유은종, 박진화, 홍황기, 김부자, 박형식, 두시영, 유영복, 황세준 등 • 제3회 임술년전(11월, 백상) • 푸른깃발 창립전(11월, 한강미술관) 고요한, 박불똥, 이남수, 김환영, 정복수 등 • 놀이기획실 신명 결성(12월) 이기연, 김준호 등		• 시대정신기획위원회(7월)는 작품 발표를 통한 활동보다는 출판 사업을 확장시켜 가기로 의견을 모으고 '박건'을 중심으로 '도서출판 일과 놀이'출판물을 통한 교육 사업의 중요성을 인식시킴 • '시점 시점': 수원지역의 그룹 POINT(포인트)를 해체하고 일부 회원의 재결성으로 1985년까지 활동
1985	• 을축년 미술대동잔치(1월, 아랍미술관 서울미술공동체 주최) 현실과 발언, 임술년, 두렁, 시대정신, 실천 등 참여 • 84 문제작가작품전(1월, 서울미술관) • 민중시대의 판화전(3, 4월, 한마당, 광주아카데미, 마산 이조화랑) • 3회 실천그룹(4월, 청년미술관) • 땅 동인의 '노동미술전'(4월, 익산) • '대동세상' 홍성담 판화, 경찰 2천 점 탈취(5월) • 〈광주항쟁 백인신장도〉(김경주, 이준석 외) 경찰 탈취(5월) • 미술동인 '지평' 창립(6. 21.~26. 인천시 공보관)	• 5월 삼민투 서울미국문화원 점거 농성 사건 • 8월 노동자 홍기일 광주 금남로 분신	

1985	• 한국미술 20대의 힘전(7월, 서울 아랍미술관). 김경주, 김방죽, 김우선, 김재홍, 김준권, 박불똥, 박영률, 박진화, 손기환, 송진헌, 유영복, 이기정, 이준석, 장명규, 김진수, 장진영, 최정현 등. 경찰에 의해 출품작 강제 철거, 19명 강제 연행, 5명 구속 • 40대의 22인전(그림마당 민) • 민족미술 대토론회(8월, 아카데미하우스) • 두렁 걸개그림 〈민족통일도〉, 〈조선민중수난해원망〉 경찰 탈취(8월), 김봉준 연행, 구류(9월) • 4회 임술년전(10월, 한강) • 시월모임전 창립전(관훈미술, 10.9~15) 윤석남, 김인순, 김진숙 • 민족미술열두마당 달력 발행(11월, 민미협), 불온작품으로 규정 강제 압수 • 민족미술협회 창립(11월, 여성백인회관, 전국미술인 120명) • 80년대 미술 대표작품전(12월, 인사동갤러리, 이화갤러리, 하나로 미술관, 120인의 작품전) • 터 전(정정엽, 김민희, 신가영, 구선회, 최경숙) • 민중미술편집회, 『민중미술』 출판(도서출판 공동체, 미술동인 두렁 기획) • 『민족미술의 논리와 전망』 원동석 평론집(풀빛) • 민미협 기획, 80년대 미술 대표작품전(12월, 하나로미술관, 인사동갤러리, 이화갤러리) • 광주자유미술인협의회 해소 및 시각매체연구회 결성(12월) 홍성담, 백은일, 정선권, 홍성민, 박광수, 이상호, 전정호, 전상보, 최열. 이후 땅끝, 개땅쇠로 활동		• 20대의 힘전 전시작품 강제 철거와 작가 19명 강제 연행, 작품 26점 압수, 손기환, 박불똥, 박영률 등 5명의 작가 불법 구금 - 20대의 힘전 사태에 대한 235 미술인 성명 발표와 규탄 대회 • 시월모임전 회원 3인(윤석남, 김인순, 김진숙)은 민족미술협의회(민미협) 여성분과로 조직하여 활동(12월) • 미술동인 지평 창립은 경인지역을 중심으로 젊은 작가 이종구, 도지성, 이봉춘, 장충익, 정용일, 조성휘, 홍용택 등 7인의 참여로 출발
1986	• 시민미술학교 판화전 및 판화집 '나누어진 빵' 발간(1월, 광주가톨릭센터, 가톨릭 광주대교구) • '민족미술열두마당' 달력 발간(1월, 민족미술협의회) • 85 문제작가작품전(1월, 서울미술관) • 문제작가 81~84전(2월, 서울미술관) • 병인년 미술대동잔치(2월, 아랍미술관) • 부산지역의 미술운동 논의, 학습 및 미술운동 활동조직 모색 • 40대 22인전(2월, 그림마당 민 개관기념) • 시대정신우리 시대의 성(4월, 그림마당 민)	• 5월 서울대 이재호, 김세진 분신 투신 • 5월 직선제 개헌요구 '5·3 인천시위' • 7월 부천서 성고문 사건 • 2월 필리핀 민주혁명	• 그림마당 민(86. 2.~94. 1.)은 민중미술의 유일한 전시 공간으로 80년대 군부, 공안 통치 시절 서울 인사동에 위치하면서 250여 건의 개인, 그룹, 기획전시와 학술강연회 진행 - 8년여 동안 민중미술의 창작 보급로와 홍보 역할 수행

| 1986 | • 오월전(5월, 제3미술관)
• 젊은 세대에 의한 신선한 발언전(6월, 그림마당 민)전시 중인 5점 당국 철거 요구 논란
• 3회 청년미술학교(6월, 삶과 함께하는 만화, 명동성당)
• JALLA-민중의 아시아전(7월, 동경도 미술관)
• 우리 시대의 30대 기수전(그림마당 민)
• 말뚝이전(독일 순회)
• 시월모임, 반에서 하나로전(그림마당 민)
• 만화 '깡순이' 작가 이은홍, 이적표현물제작 반포, 미술인 최초국가보안법위반 구속(5월)
• 문화4단체(민문협, 언협, 자실, 민미협) 시국성명서와 철야농성(5월)
• 벽화 〈통일의 기쁨〉, 〈상생도〉(정릉) 당국에 의해 훼손, 지워짐(6월, 서울미술공동체 유연복 외)
• 오윤 판화전(5월, 그림마당 민). 판화집 『칼노래』 출간
• 오윤 작고(7월 5일, 민미협장)
• 오윤 판화전(7월, 대구 맥향화랑), 김윤수, 유홍준 추모강연회 개최
• **'광주시각매체연구회'**(이하 '시매연') 창립과 '작살판', '개판' 제작(7, 8월). 홍성담, 백은일, 홍성민, 박광수 등
• 목판모임 '판' 창립
• 1회 통일전(8월, 광주 가톨릭미술관, 그림마당 민) 강대철, 김인순, 박세형, 김경주, 박불똥, 정하수, 권순철, 손영익, 민정기, 이인철, 문영태, 손기환, 안규철, 홍선웅, 이명복 등
• 풍자와 해학전(8월, 그림마당 민)
• 삶의 풍경전(9월, 서울미술관)
• 민미협 회원 작품 50여 점 탈취(성균관대 자연캠퍼스 보관중)
• 2회 시월모임전-반에서 하나로(10월, 그림마당 민)
• 5회 임술년전(11월, 그림마당 민)
• 미술패 갯꽃 결성(9월, 인천) 허용철, 정정엽 등
• 민미협 기관지 『민족미술』 창간
• 민미협 여성미술분과 출범(12월) 김인순, 김진숙, 윤석남, 구선희, 김민희, 신가영, 이경미, 정정엽, 최경숙, 김종례, 문샘 등 | - 90년대로 접어들면서 변화된 시대 상황과 운영-유지에 따른 재정적 어려움에 봉착, 94년 폐관
• **'광주시각매체연구회'**(이하 '시매연')는 79년의 '광자협'을 발전적으로 계승한 현장미술 전문 소조
- 오월 진상규명과 반독재, 민주화를 위한 각종 시각매체 제작, 교육, 국내외 선전, 홍보, 전시
- 92년 광주민미련으로 확대 개편, 해산 이후에도 필요 시 신축적으로 현재진행형
- 창립회원 4인 외 전정호, 이상호, 정영창, 전상보, 천현노 등
• 목판모임 '판'은 1987년 2년간 수원지역을 중심으로 활동하며 회원으로는 김영기, 손문상, 유동일, 이득현, 이억배, 이윤엽, 이주영, 최춘일, 황호경 등 |

	• 서울미술운동집단 '가는패' 결성(1월). 차일환, 남규선, 김성수, 최열 등 • '겨레공방' 결성(1월, 전주). 송만규, 한경태, 윤양금, 이영진, 박흥순 • 민중미술: 한국의 새로운 정치적 미술(Min Joong Art: New Movement of Political Art from Korea)전(1월, 캐나다 토론토 에이스페이스, 미국 뉴욕 마이너인저리). 엄혁(커미셔너), 성완경, 김용태, 민정기, 박불똥, 송창, 오윤, 이종구, 임옥상, 정복수, 최병수, 두렁, 광주시각매체연구소 등 • 그림패 낙동강 '내 땅이 죽어간다'전(부산 가톨릭센터 전시실) • **울산, 소리전(울산아모스미술관)** • 곽대원 민미협 홍보부장, 대공수사단에 연행(2월) • 반고문전(3월, 그림마당 민). 전국 7개 지역 순회. 전시 개막 시 종로경찰서 전시장 봉쇄, 방해. 주재환 대표 연행 • 미술인 202인 4·13 호헌조치 반대 선언 • 벽보선전전 7회(5월~'90, 반미반핵반독재, 오월진상규명과 국가보안법철폐 벽보전, 벽화가, 터미널, 공단 등, 민미련 건준위, 학미연, 남미연) • 가는패 열림전(4월, 명동성당, 상계동 철거민의 집) • '해방제' 걸개그림전(5월, 광주 YWCA, 시매연 및 전대, 조대, 호대 미술패) • 1회 민족미술학교(6월, 그림마당 민) • '터'전(6월, 그림마당 민) • 2회 통일전 '민중해방 민족통일 큰그림잔치'(8월, 그림마당 민) • 그림패 '바룸코지' 결성(8월, 제주) 문행섭, 부양식, 김유정, 박경훈, 김수범, 강태봉, 양은주 등 • 수원민주문화운동연합(수문연) 창립 • 우리 시대의 작가 22인전(그림마당 민) • 미술동인 '두렁' 초대전(뉴욕 한인회관) • 통일전, 제주 전시 중 작품 4점 탈취, 국가보안법위반 조선대생 전정호, 이상호 구속. 문행원, 이종률, 주재환 연행 및 압수수색, 입건(9월)	• 1월 서울대 박종철 고문치사 • 3월 호남대 표정두 분신 사망 • 4월 전두환 호헌조치 특별담화 • 6월 연세대 이한열 사망 • 6·10 민주화 항쟁(전국 주요 도시에서 가두시위, '6월민주항쟁' 본격화) • 6월 노태우 민정당대표 6·29 선언(직선제 개헌과 김대중 사면 등 시국 수습을 위한 특별선언)과 헌법 개정(대통령 직선제) • 7, 8월 노동자 대투쟁 • 11월 KAL기 폭파 참사 • 12월 노태우 대통령 당선	• 수원민주문화운동연합(수문연)은 1990년까지 활동. 회원으로는 김영기, 손문상, 신경숙, 이오연, 이주영, 최춘일 등. 수문연은 산하 조직으로 시각예술위원회, 민족문학위원회, 공연예술위원회를 조직함
1987			

1987	• 손기환(만화 정신 관련) 국가보안법으로 구속. 화가 구속에 대한 우리미술인의 입장 발표(9월, 민미협) • 여성과 현실전(10월, 그림마당 민, 87~92), 경찰 〈평등을 향하여〉 탈취 • 건국대 항쟁 기념조각 '청동투사상' 강제 철거 (10월, 매체연구소 환) • 반쪽이(최정현) 만화, 경찰 3,000부 탈취(12월) • 소집단 활화산 결성(6월) 최민화, 유연복, 김용덕, 이종률, 남궁산, 조범진 • 80년대 형상과 미술 대표작가전(7월, 한강미술관) • 걸개그림 〈노동자〉 제작(가는패) • 걸개그림 〈한열이를 살려내라〉 제작(6월, 최병수 외 만화사랑) • 걸개그림 〈그대 뜬 눈으로〉 제작(최민화), 이한열 시청광장 영결식 중 경찰 파괴 • 걸개그림 〈6월 항쟁도〉, 〈노동해방 만세도〉 '10 ·28 건대항쟁' 제작(그림패 활화산) • 걸개그림 '그날이 오면'(송만규 외) 경찰 탈취, 압수 • 〈한국민중 100년사〉 제작, 전시(2m×50m, 연작, 5월, 부산 수산대, 부산 그림패 낙동강 결성준비팀) • 거제도 대우조선소의 이석규 열사 장례식의 영정, 부활도 제작. (곽영화, 김상화 제3자 개입으로 입건, 수배) • 부산 '낙동강' 결성 및 창립전(부산 백색화랑) 구자상, 곽영화, 허창수, 황의완, 권산, 예정훈, 정재명 • 전주 겨레미술연구소 결성(송만규 외) • 여성미술연구회 '둥지' 결성(9월) 윤석남, 김인순, 김진숙, 정정엽, 문샘, 구선회, 김민희, 최경숙 • 제1회 여성작가 40인의 그림자-여성과 현실, 무엇을 보는가?전(9월, 그림마당 민) • 노동미술진흥단 결성(11월) 김신명, 정지영, 조혜란, 장해솔, 라원식 • 대전 색올림		

1987	• 그림패 활화산 결성(6월, 최민화, 유연복, 이종률 외) • 광주영상매체연구소 창립(87~97 오월거리사진전, 광주) • 제주 바람코지 결성(8월, 문행원, 부양식 김유정 외) • 안양 미술패 우리그림(12월, 이억배 외) 및 나눔(수원) 창립 • '80년대 현장과 작가들' 유홍준 평론집 • 서울지역 미대학생협의회 결성'청년미술학도' 선언(10월) • 호남대미술패 '매' 창립(이후 미술사랑) • 그림사랑동우회 우리그림 결성(12월, 안양) 이억배, 박찬응, 권윤덕, 정유정이 결성회원, 이후 홍대봉, 홍선웅, 박경원, 주완수, 정승각, 권애숙, 김한일, 정도영, 황용훈 등 참여 • 그림패 낙동강 12월 대통령 선거 선전물 제작 및 선거 운동 참여		
1988	• 미술운동 탄압백서 『군사독재정권 미술탄압사례』 발간(3월) • 민중미술-한국의 새로운 문화운동(아티스트 스페이스, 뉴욕) • 한국민중판화전(4, 5월, 그림마당 민, 온다라미술관, 런던) • 노태우 풍자전(4월, 그림마당 민) • 5월 광주민중항쟁 기록판화집 『새벽』(홍성담) 출간 • 그림패 낙동강, 5월 첫 사무실 개소 • 반 공해전 내 땅이 죽어간다(6월, 부산 가톨릭센터) • 벽보선전전 7회 수행(8월) • 4회 민족미술대토론회(8월, 여주 신륵사) • 민족미술협의회, 남북미술교류전 제안(8월) • '터갈이' 창립전(8월, 그림마당 민). 박재동, 이재호, 조환, 전성숙, 고선아 등 • 3회 통일전(8월, 그림마당 민) • 2회 여성과 현실전(10월, 그림마당 민) • 9월, 부산미술운동연구소 결성(송문익, 곽영화, 김상화, 권산, 김형대 등) 및 민미련 건준위 결성 참여.	• 2월 제 6공화국, 5공 청문회 • 5월 서울대 조성만 명동성당 투신사망 • 9월 서울하계올림픽	• '광주전남미술인공동체'(1988~2002)는 광주시각매체연구회, 목판화연구회와 기타미술인의 대중미술공동체로 창립 - 이후 89년 민미련건준위의 걸개그림 〈민족해방운동사〉 사건으로 조직 재분화 - 94년 동학농민전쟁 100주년 미술전을 광주민미련과 연대하면서 재통합 - 일반시민 미술대중교양강좌 '겨울미술학교'('93~98)와 '오월전' 개최 - 95년 광주미술상 수상, 2002년 공식 해체

1988	• 부산 대학미술패연합 결성 • 부산미술운동연구소 노동미술팀 '일그림패' 일상적 노동현장 지원체계 운영(노보제작, 쟁의물품, 시각물 제작 등) • 부활하는 항쟁전(부산 가톨릭센터) • **'광주전남미술인공동체'** 창립(이하 '광미공', 10월, 공동대표 조진호, 홍성담) • 미술동인 '새벽' 창립(2월, 수원) 1991년까지 활동 • 현실과 발언-한반도는 미국을 본다 1(11월, 그림마당 민) • 민족민중미술운동 전국연합 건설준비위원회(이하 민미련건준위, 구 민미련) 결성 및 민족해방운동사 창작단 구성(12월, 대전카톨릭농민회 본부) • 걸개그림 〈7, 8월 노동자 대투쟁도〉 제작 (미술패 엉겅퀴) • 걸개그림 〈맥스테크 위장폐업투쟁도〉 제작(여성 미술패 둥지) • 환경걸개그림 〈숨 쉬며 살고 싶다〉 제작(여성미술연구회) • 걸개그림 〈조성만 열사도〉 제작(가는패) • 겨레미술연구소 결성(5월, 전주) • 만화집단 '작화공방' 결성(5월) 장진영, 백우근, 도기성 등 • 걸개그림 〈아! 양영진〉 제작(10월, 부산미술운동연구소) • 걸개그림 〈민주, 너를 부르마〉, 〈오월에서 통일로〉 제작(전남대 미술패 마당) • 걸개그림 〈너희를 심판하리라〉(남미연) • 조소패 '흙' 결성(1월) 김서경, 김운성, 김정서, 동용선, 신용주, 이충복, 최정미 • 미술패 '엉겅퀴' 결성(1월) 김신명, 정지영, 조혜란, 정태원, 최성희, 이시은, 정순희 등 • 미술비평연구회 결성 • 한국민족예술인총연합 창립(12월, YWCA 강당) • 충북민족미술협의회 창립(12월) • 『미술운동』 출판(공동체, 시각매체연구소)	• 미술동인 '새벽'은 88년 6·10 민주항쟁을 계기로 결성된 '수원문화운동연합'(이하 수문연)으로 출발 - 수문연의 시각예술위원회는 나눔미술분과와 열림미술분과로 나누어 활동(창립회원 김영기, 이주영, 박경수, 이달훈, 이병렬, 최익선, 최춘일, 주영광, 이오연, 박준모, 박태균, 차진환, 서동수, 류오상, 손문상 등)

1988	• '우리 봇물을 트자: 여성 해방시와 그림의 만남' 전(11월, 그림마당 민, 또 하나의 문화 기획) 윤석남, 김진숙, 박영숙, 정정엽, 강은교, 고정희, 김경미, 노영희 등 • 전국학생미술운동연합 결성(이하 학미연) • 광주전남지역대학미술패연합 결성(이하 남미연) • 한국민족예술인총연합 창립(12월, YWCA)		
1989	• 80년대 민중판화 대표작품선(1월, 그림마당 민) • **경인·경수지역 민중미술 공동실천위원회 결성 (1월)** 부천민중미술회(김봉준), 안양문화운동연합. 우리그림(이억배). 수원미술패 나눔(손문상). 인천미술패 개꽃(정정엽). 그림패 활화산. 그림패 엉겅퀴. 민중미술연구소 등 • 88 문제작가작품전(2월, 서울미술관) • 황토현에서 곰나루까지(예술마당 금강, 서울) • 걸개그림 **〈민족해방운동사〉** 개막전(4월, 서울대 아크로 폴리스 광장, 민미련 건준위) • 경찰, 남북미술교류제안 관련 김정헌 연행(4월) • 4월미술제(4월, 세종갤러리, 그림마당 민, 미술패 바람코지) • 메이데이 전야제 노동미술전(연세대) • 5·5공화국전(5월, 그림마당 민 외 전국순회) • 광미공 창립전 **'오월전'**(5월, 광주남봉미술관) • 〈민족해방운동사〉 슬라이드 필름 출품(7월, 평양세계청년학생축전) • 현실의 변혁과 반영전(7월, 그림마당민, 민미련 건준위) • 〈**민족해방운동사**〉 관련 홍성담(7월), 차일환, 백은일, 정하수, 전승일, 이태구, 신동욱, 이효진 구속(8월). 최열, 송만규, 홍성민, 박광수 수배 • 시매연 비상대책위 성명서 및 자료집 '민족해방과 미술'1, 2 • '예술인 탄압 및 고문, 조작수사 규탄대회'(8월, 시매연, 광미공, 광문협 공동주최) • 부산미술운동연구소 시민미술학교 개설 • 부산미술운동연구소 민족해방운동사 부산역 전시 • 부산미술운동연구소 전원 수배 및 사무실 폐쇄	• 3월 문익환 목사 방북 • 5월 조선대 이철규 의문사 • 7월 임수경 평양축전 전대협 초청 방북 • 고암 이응노 작고(파리) • 11월 베를린 장벽 붕괴	• 〈민족해방운동사〉는 갑오농민전쟁부터 조국통일운동까지 이르는 한국의 근현대사를 민중사, 자주적 관점에서 형상화한 연작형태의 11폭 걸개그림. 세로 2.6m, 가로 77m. • 민미련건준위의 전국 6개 현장미술단체와 학미연 산하 30개 대학미술패 동아리 참여, 89년 1~3월 제작. • 89년 4월 서울대학 개막전시, 5월 광주금남로전시, 6월 한양대 노천극장 전시중 경찰탈취와 소각으로 망실. • 평양세계학생축전에 슬라이드 출품으로 대대적인 미술인 탄압이 91년 서울민미련까지 연동되면서 3년여 동안 사상초유의 미술인 구속과 장기 수배령. • 미술인 탄압에 따른 규탄 성명서와 구속자 석방대회, 전시회가 국내외에서 잇따랐다. • **'오월전'**은 광미공 창립전에서 시작, 이후 광미공의 연례적인 행사 전시로 매년 5월 개최, 이후 광주민미협(2006년)을 창립하면서 오월전 승계, 현재에 이름.

1989	• 부산미술운동연구소 '일그림패' 임투문화학교 개설 지원 • 일하는 사람들전(부산 가톨릭센터) • '한국현대사-모내기' 국보법 위반혐의인 이적 표현물 제작 반포로 신학철 구속(8월) • 구속미술인 작품전(경성대학교 전시실, 10, 15~19) • 미술동인 '새벽' 창립전-오늘의 이 땅(10. 31. ~11. 3. 수원화랑) • 이종률 국보법 위반 구속(11월) • 구속작가 석방을 위한 농성, 성명서 발표(8월~민미협, 민미련 건준위, 학미연 외) • 통일염원미술전(8월, 그림마당 민) • 구속미술인 작품전(9월, 그림마당 민) • 조국의 산하전(9월, 그밈마당 민) • 5회 민족미술대토론회(9월, 여주신륵사) • 3회 여성과 현실전(9월, 그림마당 민) • 걸개그림 〈오월민중항쟁도〉 제작(1월, 광주시매연) • 걸개그림 〈민주노조만세〉 제작(서울 노동자문화운동협의회) • 걸개그림 〈노동해방도〉 제작(최병수 외) • 걸개그림 〈부마항쟁 10주년, 민주정부 수립하자〉 제작(부산미술운동연구소) • 걸개그림 〈백두대장, 한라여장〉 제작(서울 청년미술공동체) • 걸개그림 〈한국피코노동조합 투쟁도〉 제작(그림패 등지) • 걸개그림 〈아, 이철규. 제작(5월, 학미연) • 걸개그림 〈함께가자 우리〉(전남대 신바람) • 경인, 경수 민중미술 실천위원회 구성(1월, 우리그림, 갯꽃, 활화산, 엉겅퀴, 나눔 등) • 만화집단 '작화공방' 결성		• '한국현대사-모내기' 는 신학철의 한국현대사 시리즈의 유화작품. • 옛 초가집이 만경대의 김일성 생가라는 혐의로 1989년 8월 구속되어 11월 보석방. 1심과 2심에서 무죄를 받았으나 검찰의 대법원의 항소심에서 원심을 파기하고 지방법원으로 환송, 지방법원 환송심에서 선고유예. • 이에 불복하여 대법원에 상고, 99년 기각. 다시 불복하여 유엔인권위원회에 재소. • 유엔인권위원회, 한국의 법무부에 본 작품을 파기하지 말것을 통보, 2000년 8월 법무부 사면
1990	• 동향과 전망전(3월, 서울미술관) • 노동미술연구소 창립 • 여성과 현실전(4월, 한양대 외 전국 순회) • 여성의 역사전(4월, 안동대 외 전국 순회) • 오월전·통일전(전국 순회) • 조국의 봄전(그림마당 민)	• 1월 민정당, 민주당, 공화당 3당 합당(민주자유당) • 10월 독일 통일	

연도			
1990	• 걸개그림 〈자유의 깃발〉(5월, 임동성당, 광주민미련건준위) • 오월항쟁 10주년 기념전(5월, 그림마당 민, 민미협) • **오월전-'10일간의 항쟁, 10년간의 역사전'**(5월, 광주 남봉미술관, 광미공) • 미술동인 새벽 2회전 '정치. 정치. 정치... 정치전'(5. 25.~29. 수원 성화랑) • 우리 시대의 표정-인간과 자연(6월, 그림마당 민) • 민족통일전(8월, 연세대, 민미련) • 농민 미술전(그림마당 민) • 오늘의 삶, 우리 시대 풍경전(삼정미술관, 서울) • **현실과 발언 10주년 기념전**, 심포지엄(9월, 그림마당 민, 관훈미술관) • 남북미술가교류전 및 공동창작 제안, 범민족대회 미술대표단 파견 • 부산 그림패 '해방' 창립 • 울산, 현대자동차 노동조합 걸개그림 제작(박경열, 정봉진, 구정회 등) • 민족자주미술전(9~10월, 한양대, 서강대, 연세대, **부산 경성대** 등 전국순회, 민미련) • 전태일 추모 노동미술전(10월, 한양대, 민미협, 민미련 공동주관) • 젊은 시각, 내일에의 제안전 (11월, 예술의 전당 미술관) • 조국의 산하-민통선 부근(12월, 그림마당 민) • 농촌현실과 농민의 모습전(온다라 미술관, 전주) • 전형성우리 시대의 사람들전(그림마당 민) • 서울민족민중미술운동연합(이하 서울민미련) 결성(4월) • 안양 미술창작단 샛물 창립 • 엠네스티, 고난받는 세계의 예술가 3인에 홍성담 선정		• 3월, 서울미술운동 집단 '가는패'는 '서울민족민중미술운동연합'으로 조직개편.(당시 회원원(24명), 이후 8월, 걸개그림 '통일을 염원하는 여성노동자' 제작(범 민족대회) 10월, 걸개그림 '통일의 꽃 임수경' 제작(외국어대 벽화) • '노동미술연구소'는 수원지역을 중심으로 활동한다. 회원으로는 구본주, 손문상, 신경숙, 황호경 등이다.
1991	• **광주민족민중미술운동연합 결성**(2월, 이하 광주민미련, 광주가톨릭센터) • 불법압류 판화전(2월, 그림마당 민)	• 4월 명지대 강경대 백골단 폭행치사 사건	• 〈5월 미술선전대〉와 〈5월 창작단〉은 '91년 초유의 '5월 타살, 분신정국'시기 광주와 서울에서 동시에 구성된 미술선전대, 창작단

1991			
• 치안본부와 기무사, 서울민족민중미술운동(이하 서울민미련) 회원 구속과 연행(3월, 최열, 정선희, 이성강, 오진희, 임진숙, 박미경, 김원주, 유진희, 최애경, 조정현, 최민철 등) • 나의 조국전민미련구속, 수배자 작품전 (서울제3미술관, 민미련) • 울산, 현총련투쟁도 걸개그림 제작(정봉진, 송대호, 우기 등) • 우리 시대의 표정-91 인간과 자연(그림마당 민) • 반아파르헤이트전(4월, 예술의 전당) 일부작품 철수 압력 • 〈5월 미술선전대〉(5월, 광주민미련, 남미연) • 〈5월 창작단〉(5월, 서울민미협) • 제1회 민족미술상 수상 작가전(5월, 학고재 화랑) • 민미협 통일전, 광미공 오월전 연합전(5월, 그림마당 민, 광주조선대미술관) • 오월에 본 미국전(5·18 망월묘역) • 전국청년미술제1, 2, 3, 4부(6월, 그림마당 민) • 부산사람들의 일, 싸움, 놀이전(부산미술운동연구소, 부산가톨릭센터) • 전국청년미술전(부산미술운동연구소, 경성대학교 전시실) • 부산지역청년미술인회 창립 • 부산 한진중공업 박창 수열사 장례식 지원 및 추모제 • 부산민족미술인연합(부산민미련) 창립(민미련 건준위의 '건준위'를 떼고 이름도 '부산민미련'으로 개명, 민미련소속 타지역과 함께 결의함) • 하나 되는 노동자, 단결하는 노동자전(민미련 전국순회전) • 제1회 전국민족미술인대회(8월, 장성 전대수련관) • 치안본부, 민미련 회원 박영균, 차일환 구속(9월) • 걸개그림 〈자주 민주 통일도〉(10월, 광주민미련) • 3인 목판 '갈아엎는 땅'전(국내 순회) • 조소패 '떡메' 창립(1월)	• 5월 분신정국. 5월 전남대 박승희, 보성고 김철수 학생, 천세용, 김기설, 윤용하, 이정순, 정상순 분신 사망 • 성균관대 김귀정 경찰진입과정에서 사망 • 9월 남북한 UN 동시 가입	• 특히 〈5월 미술선전대〉는 오월진상규명과 예술인 탄압에 대한 규탄, 선전활동과 5월 분신정국시 시각물 제작소 천막동을 전남대학병원에 설치, 금남로 도청앞 노제에 따른 열사도, 영정초상, 그림만장, 깃발, 전단 등 각종 시각매체 제작 • '해방의 칼꽃' 홍성담 오월판화 모음집(10월) • 『한국현대미술운동사』, 『민족미술의 이론과 실천』 최열 평론집(돌베개) • 『우리 시대, 우리미술』 이태호 평론집(풀빛)	

1991	• 수원미술인협의회 청립(4월) • 대구경북민족미술인협의회 창립(10월) • 3회 조국의 산하전-항쟁의 숨결을 찾아서(12월, 그림마당 민)		
1992	• 2회 민족미술상 손장섭(1월) • 민중, 삶, 투쟁전(2월, 광주인재미술관, 광주민미련) • 오월전-더 넓은 민중의 바다로(5월, 광주금남로, 광미공) • 걸개그림 〈오월전사〉 제작(5월, 이준석, 정희승 외 광미공) • JALLA 전제3세계와 우리들전 (7월, 일본 동경도 미술관) • 12월전 그 후 십년전(덕원미술관) • 부산 일하는 사람들전(부산민족미술인연합, 가톨릭센터) • 전국청년미술제(부산 경성대학교 전시실) • 부산 그림패 해빙 '겨울민들레'전(갤러리누보) • 울산 동트는 새벽 창립 및 창립전(박경열, 정봉진, 구정회, 송대호, 우기, 이재호 윤화랑) • 홍성담(8월), 최열(9월) 출소 • 광주민미련 해소와 4개 소조 변환(11월, 민족미술창작회, 대동, 현장, 일과 그림연구소)	• 12월 김영삼 대통령 당선	
1993	• 민족민중미술운동전국연합 공식해소(1월) 이후, 동인, 소조로 변환(부산 사실창작회, 새물결, 전주 가보세, 서울 능선, 그림누리 등) • **부산민족미술인연합(부산민미련) 해체** • 3회 민족미술상 황재형(1월) • 오월전희망을 위하여(5월, 광주 금남로, 광미공) • 민예총, 사단법인으로 전환(5월) • 비무장 지대 예술문화운동 작업전(서울시립미술관) • 제주, 탐라미술인협의회 창립(9월) • 우리숨결전(10월, 남도예술회관, 구 광주민미련) • 코리아 통일미술전(10월, 도쿄, 오사카) 남, 북, 해외 미술교류전 • 전국미술운동단체대표자회의 발족(10월)	• 5월 역사바로세우기 관련 특별담화	• 부산 민미련 해체상황 : 부산의 '새물결'은 지역의 미술대학을 갓 졸업한 젊은 미술인이 결성한 그룹으로 부산 민미련을 따르지만 별도의 그룹으로 이원적 운영으로 결국 해체됨

1994	• 민미협과 민미련 단일대오 건설합의(1월) • **민중미술 15년-1980-1994전 (2월, 국립현대미술관)** • **동학농민전쟁100주년 미술전 '황토현에서 금남로까지'(3월, 광주시립민속박물관, 광미공, 광주민미련 외 미술인)** • 제1회 4·3미술제(세종갤러리) • 황해의 아침인미협 창립전(인천시민회관) • **동학 100주년 기념 '새야 새야 파랑새야'(4, 6월, 예술의 전당, 광주시립미술관)** • 동학농민전쟁 걸개그림전(5월, 전주시청광장, 광주망월묘역, 구 민미련 미술소조) • 서울시경, JALLA 전 출품, 이인철, 전승일 작품 압수(6월) • 환경과 생명전 '물 한 방울 흙 한줌'(9~11월, 전국순회전, 구 민미련 미술소조) • 제주미술맑은 바람전(세종갤러리) • 부산 미술패 새물결 창립(부산민족미술인연합의 계승) • 인천민족미술인협의회 창립(4월) • 서울, 경기 동학농민전쟁 젊은 미술인모임 결성(그림누리, 노동미술창작단, 두벌갈이, 능선) • 충남민족미술인협의회 창립	• 7월 북한 김일성 사망	• 〈**민중미술15년**〉전은 국립현대미술관 주최로 열린 한국민중미술(80~94년)의 전시, 연구, 평론의 대규모 기획전시 - 전국소집단, 미술패, 연구미술 평론 등 미술인 250여 명 참여 - 걸개그림 및 회화, 입체, 사진, 판화, 만화 등 - 연구, 평글에 원동석, 윤범모, 유홍준, 최열, 권산, 최태만, 라원식, 정지창 외 - 한편 세간에서는 이 전시회를 창작 표현의 합법화(?) 인증 속에 '민중미술의 무덤'으로 회자
1995	• **제1회 광주비엔날레 특별전 '오월정신전'(5월, 광주시립미술관)** • 해방, 분단50년 '우리는 무엇을 보았는가'(8월, 광주가톨릭미술관, 구 시매연) • 안티광주비엔날레 '95 광주통일미술제'(9월, 망월묘역, 광미공 외 전국미술인 참여) • **해방 50주년 역사미술전(10월, 예술의 전당)** • 울산미술인공동체 창립(박경열, 정봉진, 곽영화, 구정회 김근숙, 김양숙, 최정유 등) • 민미협을 '전국민족미술인연합'(미술연합)으로 개편 • **12개 지역미술운동단위 '전국민족미술인연합' 결성** • 통일미술창작단 '솔빛' 창립 • 전북민족미술인협의회 창립 • 부산 가마골미술인협의회 창립	• 6월 삼풍백화점 붕괴 • 8월 조선총독부 건물 중앙돔 상부첨탑 철거 • 5·18 민주화운동에 관한 특별법안 국회의결 • 11월 노태우 전대통령 구속 수감 • 12월 전두환 전대통령 구속 수감	• '**전국민족미술인연합**'은 2000년 사단법인 '민족미술인협회'로 명칭변경, 현재 전국14개 지회 13개 지부로 민족미술인 협회 활동 • 9월 제1회 광주비엔날레 개최 - 광주비엔날레는 '5월 광주'에 대한 보상적 성격으로 광주에서 비엔날레 개최를 지원하였다. 당시 문광부에서는 '서울비엔날레' 개최를 계획하고 있었음

1996	• 정치와 미술전(4월, 21세기 화랑) • 오윤 10주기 판화전(6월, 학고재화랑) • 80년대 리얼리즘과 그 시대(가나아트센터) • 미술 속의 한국현대사 인물전(노화랑, 서울) • 8회 조국의 산하강 전(12월, 서울시립미술관 정도 600년 기념관) • 오윤 '동네사람, 세상사람'전(12월, 광주시립미술관) • 〈안면도 반핵 투쟁도〉 제작(충남 민미협) • 울산미술인공동체 창립		
1997	• 솔빛, 〈통일의 길〉 100미터 펼침그림 전시(6월, 대학로) • 2회 광주통일미술제(8월, 망월묘역, 광미공 외) • 우리 시대의 초상아버지 전(성곡미술관, 서울) • 민족미술전 '정치풍경'전(11월, 서남미술관) • 조국의 산하전(서울시립미술관) • 울산미술인공동체, 제1회 울산환경미술제, 생명의 땅을 위하여전, 울산문화예술회관	• 4월 5·18 광주민주화운동 국가기념일(5·18)제정 • 11월 IMF에 구제금융 요청 • 12월 김대중 15대 대통령 당선	
1998	• 불온한 상상력전(21세기 화랑) • 5·18, 18주년 기념 '새로운 천년 앞에서'전(5월, 광주시립미술관) • 세계 인권위원회 50주년 기념 인권전(예술의 전당, 서울) • 일본군 위안부 건립 기념전(나눔의 집, 경기광주) • 우금치 미술제(11월, 충남민미협) • 울산미술인공동체, '암각화에서 공업탑까지전', 모드니 갤러리 • 울산미술인공동체, 회원전 '쥐구멍에 햇빛 넣기전' 울산문화예술회관	• 6월 정주영 소떼 500마리와 북한 방문 • 10월 일본 대중문화 개방 • 11월 금강산 관광선 첫 출항	
1999	• 5·18 19주년 기념, 고암 이응로 10주기전 '통일무統一舞'(5월, 광주시립미술관) • 동북아와 제3세계미술전(9월, 서울시립미술관 정도600년 기념관) • 부산민주공원 개관전시 개최 • 울산미술인공동체, 영호남교류전 개최(울산, 광주, 목포)	• 6월 남북 서해 교전	

2000	• 3회 광주비엔날레 '예술과 인권' 특별전(3월, 광주비엔날레관) • 역사와 의식전(서울대 박물관) • 서울의 화두는 평양전(광화문갤러리) • 한국의 현대미술시대의 표현(예술의 전당, 서울) • 부산민족미술인협의회 창립 • 수원민족미술인협의회 창립	• 6월 남북정상회담(평양) • 12월 김대중 대통령 노벨평화상	
2001	• 1980년대 리얼리즘과 그 시대전(가나아트센터, 서울) • 5월정신전 '행방불명'(5월, 광주시립미술관) • 광주민중항쟁21주년 기념 '광주의 기억' 3인전(5월, 광주시립미술관) • 한국 국제 전범 재판소전(맨하탄 유엔쳐치센터, 뉴욕) • 역사와 의식전독도(서울대 박물관) • 거창민족미술인협의회 창립 • 여수민족미술인협의회 창립(11월)	• 5월 국가인권위원회법 공포 • 8월 IMF 지원자금 전액 상환 • 9월 미국 9.11테러 참사 사건	
2002	• '사이버 미술행동전'(1월 오픈, 아트무브 닷컴 사이버전시, 구 민미련 외) • 첫 번째 미술행동 '전쟁대 전쟁'전(3월), • '대통령 선거'전(4월) • I am 5·18 '오월'전(5월) • '2002년 6월 대~한민국'(6월) 등 • 21세기와 아시아 민중전(11월, 광화문갤러리) • 14회 조국의 산하낮은 공공미술전(12월, 관훈미술관)	• 1월 미국 대통령 조지 부시 '악의 축' 발언 • 6월 한, 일 월드컵 공동개최 • 12월 노무현 16대 대통령 당선	• 〈사이버미술행동전〉은 '아트무브닷컴'(2002. 1.~2004.)을 통해 새로운 미술운동을 모색하는 구 민미련 중심의 사이버 미술행동전, 총 9회 기획전시. 1월 부시의 '악의 축' 발언 이후 4차례 반전 성격의 기획전시 등. 전국 각 지역의 30여 명 작가, 일반인 참여, 회화, 사진, 꼴라쥬, 입체 등 인터넷 관련 툴과 영상물 작업으로 전시 사이트에서 일반대중과 소통
2003	• NO WAR, 평화를 밝혀라(5월, 아트무브닷컴 사이버전시, 구 민미련 외) • NO WAR!-반전, 평화를 위한 이미지 모음 출판(5월, 구 민미련 외) • 광주민중항쟁 23주년 기념 '…그리고 상생'전(5월, 광주시립미술관) • 조국의 산하-전쟁반대 평화 만들기전(7월, 관훈, 대안공간 풀)	• 2월 대구 지하철 화재 참사	• 전 세계 10대 청소년들이 외로워지고 우울해졌다는 연구 결과 발표(미국 워싱턴포트지, 스마트폰 원인) • 김윤수 국립현대미술관장 취임(2003~2008). 임기 말 이명박 정권으로 바뀌면서 해임되었음

2003	• 아시아의 지금 근대화와 도시화전(11월, 문예진흥원 마로니에미술관) • 2003 민족미술전(12월, 수원미술관) • 10월 조각가 구본주 교통사고로 별세(민미협장)		
2004	• 평화선언 2004 세계미술가 100인(국립현대미술관, 서울) • 식민지 조선과 전쟁미술전(10월, 서대문형무소역사관) • 아시아의 지금 에피소드 전(12월, 청주예술의전당) • 울산미술인공동체, '울산민족미술인협회'로 개칭 • 울산민족미술인협회, '울산-01시05분전'(현대갤러리)	• 3월 노무현 대통령 탄핵에 따른 대통령 직무 정지와 복귀(5월) • 탄핵 반대 시위	• 중국과 FTA 타결, 대한민국 경제영토 세계 3위
2005	• 울산민족미술인협회, 북녘작가 울산미술대전, 울산문화예술회관 • 울산민족미술인협회, 창립 10주년, 지역현실주의 미술의 현재와 전망전, 울산문화예술회관 • **광주민주화운동 25주년 광주시각매체연구회 초대 '광주의 기억에서 동아시아의 평화로'(12월, 교토시립미술관)** • 항쟁미술제-길에서 다시 만나다(5월, 부산민주공원) • 17회 조국의 산하-국기에 대한 맹세전(7월, 공평아트센타) • 비정규직 철폐전(국회의원회관 로비) • 남북작가 미술교류전(11월, 관훈미술관) • '민미협 20년사' 발간, 심포지엄(11월)	• 10월 황우석 박사 줄기세포 의혹 사건	
2006	• **작고 20주기 오윤 회고전 '낮도깨비 신명 마당'** (국립현대미술관) • 광주민족미술인협의회 창립전 '핀치히터'전(10월, 구 도청) • 달라도 같아요(광화문 갤러리) • 부산, 평택 대추리 보도 사진전 • 부산, 원폭 2세 피해자 김형률 1주기 추모展 • 조국의 산하전평택, 평화의 씨를 뿌리고(경기문화예술회관) • 일상의 억압과 소수자의 인권전(부산민주공원)	• 1월 비디오 아티스트 백남준 작고	

2007	• 민중의 힘과 꿈청관재 민중미술 컬렉션전(2월, 가나아트 갤러리, 서울) • **6·10항쟁 20년 기념전, 광장의 기억 그리고(구도청)** • 민변 20주년 기념전(모란갤러리, 서울) • 민중의 고동, 한국의 리얼리즘전(일본 순회)	• 6월 '5·18 마지막 수배자' 윤한봉 별세 • 10월 남북정상회담(평양) • 12월 이명박 대통령 당선 • 12월 태안 앞바다 원유 유출	• 7월 광주비엔날레 감독에 선임된 신정아(동국대 교수) 학력위조 사건으로 철회
2008	• 저항과 평화의 바다(3월, 제주 마라도, 구 시매연) • '5월의 사진첩'전(5월, 광주시립미술관 금남로분관) • 제3세계 미술교류 JALLA전(7월, 일본동경도 전시장) • 제주 4·3 Art Work(제주 평화박물관)	• 2월 숭례문 화재 • 5월~7월 광우병 수입 소 국민 저항 • 세계금융위기	
2009	• '강강수월래'전(11월, 5·18기념미술관)전시작품 중 〈삽질공화국〉 철거 요구 논란 • 평화미술제-대지의 꽃을 바다가(제주현대미술관) • 85호 크레인어느 망루의 역사(평화공간, 서울) • 울산민족미술인협회, 어린이를 위한 화가들의 미술전(울산문화예술회관) • '미술과 사회' 최열 비평전서 출판(10월, 청년사)	• 1월 인터넷 논객 '미네르바' 정보통신법위반 구속 • 1월 용산사태 • 5월 노무현 전 대통령 급서거, 국민장 • 8월 김대중 전 대통령 서거, 국민장 • 1월 미국 최초 흑인 대통령 버락 오바마 취임	
2010	• 광주민주화운동 30주년 기념 '오월미술전'(5월, 부산민주항쟁기념관) • **광주민주화운동 30주년 기념 홍성담 초대전(5월, 광주시립미술관 상록전시관)** • 오월전 오월, 그 부름에 답하며(5월, 광주 유스퀘어전시장, 광주민미협) • 임옥상, 신경호 2인의 오월전(5월, 광주) • 광주민주화운동 30주년 기념 '오월의 꽃'전(5월, 광주시립미술관, 쿤스트할레광주) • 현실과 발언 30주년 기념전(7월, 인사아트센터) • '밥-오늘'전(9월, 광주남도음식박물관, 구 광주민미련)	• 4대강 사업과 반대 시위 • 3월 천안함 침몰 • 11월 연평도 포격 참사 • 1월 아이티 대지진 발생	• 5·18 민중항쟁의 예술적형상화 『광주지역 대학미술패 활동을 중심으로』 출판, 배종민(2월, 5·18기념재단) • '현실과 발언'은 공식적으로 해체되었으나 창립 30주년을 맞이하여 기념전을 개최한다.

2011	• 오월전청춘의 기억(5월, 전남대 용봉홀, 광주민미협) • 제18회 4·3미술제 산전제(위폐봉안소에 이름을 올리지 못한 항쟁 지도부 48인에 대한 이적구산전 진혼제_전시 없는 미술제)	• 1월 사상최대 구제역 전국 확산(가축 330만마리 매몰) • 6월 5·18기록물 유네스코 세계기록유산 등재 • 10월 G20 정상회담 포스터 '쥐 그림' 사태(박정수), 유죄, 벌금형 • 12월 북한 김정일 사망 • 12월 김근태 전 의원 고문 후유증으로 별세 • 3월 일본 진도 9.0 강진 발생, 후쿠시마 원전 붕괴, 방사능 유출 • 중동지역 반정부 시위 및 내전, 시민혁명(튀니지, 리비아, 이집트, 시리아, 예멘 등) • 터키 대지진, 태국 방콕 대홍수로 도시 철수령 • 5월 오사마 빈 라덴 사살 사망 • 10월 리비아 가다피 피살 사망 • 10월 애플사 스티브 잡스 사망	
2012	• 인혁당 사건 추모전시회(4월, 서울 서대문형무소, 부산 민주공원, 광주 가톨릭미술관) • SeMA 콜렉션으로 다시보는 1970~80년대 한국미술(2부: 1980년대 민중미술)(6월, 서울시립미술관) • 유신의 초상전(8월~12월)서울평화박물관 스페이스, 아트스페이스 풀)	• 3월 민간인 불법사찰 파문 • 10월 이명박 대통령 내곡동 사저 특별검사임명 조사 • 12월 18대 대통령 선거 • 남수단 부족 분쟁 3천명 학살 사망 • 시리아 내전 5만여명 이상사망(추정) • 11월 미국 대통령선거 버락 오바마 재선	• '유신의 초상'은 유신 40년 공동기획 6부 전시로 민중미술 세대 작가와 이후 민중미학의 계보를 잇는 젊은 작가로 구성. 1부 '국가의 소리'에 이은 '구국의 영단' 등 소주제별 전시. 특히 11월의 3부 전시(평화박물관 스페이스) '유체이탈'에서 18대 대통령선거를 앞두고 유신망령의 부활을 풍자한 홍성담의 〈골든타임〉과 〈바리깡1, 2-유신스타일〉작품이 각종언론과 인터넷 매체에서 논란을 일으키며 화제가 됨

KI신서 10031

오월의 미학·1
뜨거운 가슴이 여는 새벽

1판 1쇄 발행 2012년 12월 3일
2판 1쇄 발행 2022년 1월 14일

지은이 장경화
펴낸이 김영곤
펴낸곳 (주)북이십일 21세기북스

TF팀 이사 신승철
TF팀 이종배
출판마케팅영업본부장 민안기
마케팅1팀 배상현 한경화 김신우 이보라
출판영업팀 김수현 이광호 최명열
제작팀 이영민 권경민
진행·디자인 다함미디어 | 함성주 홍영미 유혜진 유예지

출판등록 2000년 5월 6일 제406-2003-061호
주소 (10881) 경기도 파주시 회동길 201(문발동)
대표전화 031-955-2100 **팩스** 031-955-2151 **이메일** book21@book21.co.kr

© 장경화, 2022
ISBN 978-89-509-9863-9(03600)

(주)북이십일 경계를 허무는 콘텐츠 리더

21세기북스 채널에서 도서 정보와 다양한 영상자료, 이벤트를 만나세요!
페이스북 facebook.com/jiinpill21 포스트 post.naver.com/21c_editors
인스타그램 instagram.com/jiinpill21 홈페이지 www.book21.com
유튜브 youtube.com/book21pub